우리 동네 예술가들과 작업 이야기

예술가로
살만합니다

이상진 글 · 그림

EJONG

우리 동네 예술가들과 작업 이야기

예술가로 살만합니다

초판 1쇄 발행 2018년 01월 05일
 3쇄 발행 2020년 06월 15일

지은이 이상진
발행인 백남기
발행처 도서출판 이종
출판등록 제313-1991-16호
주소 서울시 마포구 양화로3길 49
전화 02-701-1353 **팩스** 02-701-1354
홈페이지 www.ejong.co.kr

편집인 백명하 책임편집 권은주
디자인 김초혜
마케팅 신상섭 이현신

ISBN 979-89-7929-260-2

「이 도서의 국립중앙도서관 출판예정도서목록(CIP)은 서지정보유통지
원시스템 홈페이지(http://seoji.nl.go.kr)와 국가자료종합목록시스템
(http://www.nl.go.kr/kolisnet)에서 이용하실 수 있습니다.
(CIP제어번호 : CIP2017029836)」

* 책값은 뒤표지에 표기되어 있습니다.
* 도서출판 이종은 작가님들의 참신한 원고를 기다리고 있습니다.
* 이 도서는 친환경 식물성 콩기름 잉크로 인쇄하였습니다.

미술을 읽다, 도서출판 이종

WEB www.ejong.co.kr
BLOG ejongcokr.blog.me
FACEBOOK facebook.com/artEJONG
INSTAGRAM instagram.com/artejong

예술가로
살만합니다

우리 동네 예술가들과 작업 이야기 이상진 글 · 그림

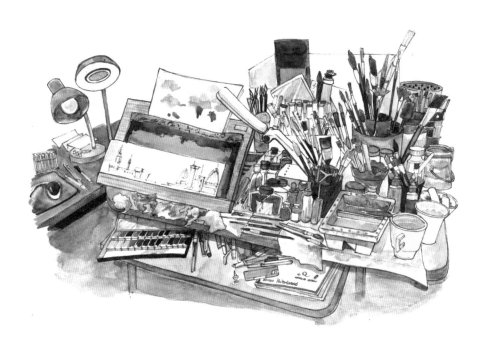

EJONG

Contents

당신은 당신 인생에서의 위대한 예술가이다

사람들은 예술을 사랑한다. 그들은 많은 예술가들의 작품들을 보며 놀라워하고 그것들을 즐기며 사용하는 것을 좋아한다. 그렇지만 그렇게 좋아하면서도 선뜻 자신도 그런 예술가가 될 수 있다는 생각은 하지 않는다. 그이유는 예술은 특별한 재능을 가진 사람들의 전유물이라는 생각 때문이다. 자신의 한계를 미리 단정 짓고 선을 그어놓고는 자신은 예술가가 될 수 없다고 생각한다. 우리는 막연히 예술이라는 단어 자체를 어려워하고 있지는 않은가.

사람들에게는 누구나 '예술혼'이라는 것이 있다. 예술혼은 예술을 소중히여기는 예술가의 정신이라는 뜻으로 이것은 당신 내면에도 잠들어 있다. 당신이 생각하는 예술의 정의는 무엇인가?

최근 들어 아트마켓이나 프리마켓이라는 이름의 자유시장이 도시 곳곳에서성행하고 있다. 마켓에는 벼룩시장처럼 자신이 사용해오던 중고품들을 내

어놓기도 하지만 대부분은 직접 만든 액세서리나 소품들, 먹거리 등 핸드메이드 제품들을 가지고 나와 팔기도 하고 나누기도 한다. 시장을 둘러보고 있으면 손재주나 솜씨가 좋은 사람들이 너무나 많다. 그들이 가지고 나온 제품들을 유심히 살펴보면 아주 정밀하면서도 조화롭고, 색감과 디자인까지 훌륭하다. 상품이자 예술혼이 담긴 작품인 것이다. 작품에 정성과 노력이 깃드는 만큼 그것을 알아봐 주는 사람들도 분명히 있기 마련이다. 작가가 작품에 담은 예술혼은 그것을 보는 대중에게도 전달되기 때문이다. 그래도 자신에게는 마켓에 물건을 만들어 내놓아 팔 수 있을 정도의 손재주는 없다고 이야기 말하는 사람들도 있다.

그렇다면 공사장의 모습을 예를 들어보자. 공사장에는 수많은 인부들이 자신의 역할에 따라 일을 분담하여 작업한다. 중장비를 이용하여 작업하거나 철근을 세우는 사람, 벽돌을 나르거나 삽으로 흙을 퍼서 시멘트를 섞는 사람 등 다양한 역할의 사람들이 완공이라는 공통된 하나의 목표를 가지고 작업을 한다. 이때, 인부들의 작업하는 모습을 가만히 보고 있으면 그들의 숙련된 기술은 신기하면서 놀랍기만 하다. 수년에서 수십 년간 같은 일을 반복해오면서 그들만의 경험이 축적되어 기술 수준을 높인 것이다. 단 한 번의 삽질도 무수히 쌓여온 기술과 노력의 결과물인 것이다. 벽돌공의 경우에도 마찬가지이다. 일반인들은 엄두도 내지 못할 무게를 짊어지고

나른다. 그것은 벽돌공만의 경험과 노하우로 벽돌을 쌓는 순서와 위치, 방법들을 습득하여 엄청난 무게를 어렵지 않게 짊어지고 옮기는 것이다.

흔히 예술이라 하면 미술, 음악, 무용, 사진, 영상 등을 통해 아름다움을 표현하는 것 같지만 사전적 의미에는 아름답고 높은 경지를 이른 숙련된 기술을 비유적으로 이르는 말이라고 표기되어 있다. 그러니 사람들은 누구나 자신이 좋아하고 잘하는 분야에서는 예술가인 셈이다. 그리고 당신은 이미 당신 인생에서 위대한 예술가인 것이다. 자, 그러니 이제부터는 예술가로서의 자부심을 가져도 좋다.

넘쳐나는 손바닥 위의 무수한 정보 속에 살면서 우리는 주변에 대해 점점 무관심해져 간다. 조금만 주변을 돌아보면 많은 예술가들이 우리의 이웃으로 함께 살아가고 있다는 것을 알게 된다. 이 책은 우리 주변에서 살아가는 예술가들, 이웃들에 대한 이야기이다. 심각한 청년실업과 고령화로 인한 노인 실업률이 최고치를 기록하는 어려운 시대에 공무원과 대기업으로 직업적 선택이 편향되고 있다. 안정된 삶을 살고 싶어 하는 사람들의 선택이 겠지만 세상에는 수많은 직업들이 있고 그것들을 가치 있다고 믿고 열심히 작업하며 살아가는 사람들이 있다.

이 이야기는 그들이 어떻게 예술가의 길로 들어섰는지, 그리고 그 길에서 어떤 작업들을 하며 가치 있는 삶을 살아가고 있는가를 보여준다. 예술은

더 이상 재능을 가진 특정인들의 전유물이 아니다. 이 책은 당신 내면에 감
추어진 창의성을 깨워주고, 꿈과 목표를 향해 열심히 살아가는 사람들의
진솔한 이야기들을 통해 예술가에 대해 궁금했던 것들을 해소해줄 것이다.
그리고 그들의 방법들은 삶을 즐겁고 행복한 것으로 바꾸도록 안내하는 길
잡이가 되어줄 것이다.

– 이상진

009

episode

1

연남동 가죽공방
키 키

김해준 작가

키워드	수제, 가죽공예, 가죽제품제작
위치	서울시 마포구 성미산로 28길 39
페이스북	www.facebook.com/bykikki

내가 살고 있는 연남동은 얼마 전 경의선 숲길 공원이 조성되고 '연트럴 파크'라 일컬어지며 각종 매체로부터 대대적으로 소개가 되었다. 지금에 서야 유명한 관광지가 되어버렸지만 그 전까지만 해도 여느 동네와 다를 바 없는 평범한 동네였다. 다른 점이 있다면 홍대 상권으로부터 높아진 임대료를 감당하기 어려워 밀려난 예술가들이 마을의 곳곳에 작업실을 차리고 터를 잡아 다양한 활동을 하면서 공방촌 같은 커뮤니티가 형성되었다는 것이다. 주택가 골목길 사이에는 가죽공방, 액세서리, 캘리그라피 작업실, 토이 샵, 꽃집, 도자기공방 같은 여러 상점과 작업실이 자리 잡고 있다.

— 저기는 뭐하는 데지?

— 가죽공방이야. 나도 지나는 길에 한번 봤었는데 예쁜 게 많더라.

저녁 무렵 아내와 산책하다 골목길 한쪽에서 유난히 밝게 빛나는 곳으로 눈길이 갔다. 그곳은 공방골목에 있던 가게 중 한 곳이었는데 가게 유리창 너머에는 동화에나 나올법한 아름답고 아기자기한 소품들이 가득했고 소품들은 조명을 받아 반짝거리며 분위기를 더욱 신비하게 만들었다. 그 후로 우리는 산책길을 나올 때마다 그 동화 같은 모습의 매장에 들러 한참을 구경하고는 발길을 돌렸다. 어느 날, 아내가 태국에서 가져온 나무로 엮은 가방의 어깨끈이 끊어졌다며 수선을 맡기려 함께 가죽공방에 가자고 했다. 마침 그 동화 속 세계가 어떤지 궁금하던 터라 냉큼 아내 뒤를 따라나섰다.

— 안녕하세요. 가방 수선을 맡기러 왔는데요.

— 네. 어서 오세요.

공방의 문을 열고 들어서자 밖에서 보는 것과는 또 다른 모습이 눈앞에 펼쳐진다. 가게에 들어서자마자 널따란 작업대가 반겨주고 그 위에는 작업 중이던 도구들과 가죽들이 널브러져 있다. 작업대 밑으로는 다양한 패턴의 가죽들이 정리되어 잔뜩 쌓여 있었고 공간을 가득 채운 가죽 냄새와 아기자기한 소품들, 그리고 소재들을 정리해 놓은 테이블과 재봉틀, 벽에 걸린 다양한 색상의 실들까지 동화 속 한 장면을 옮겨놓은 것만 같았다. 이 공방의 이름이 바로 '키키(KiKKi)'다.

▶ 유리창 너머 동화에나 나올법한 신기한 공간이였다.

아내의 가방 수선을 계기로 이후 우리는 종종 키키에 놀러 가며 김해준 작가와 이야기를 나누면서 친해지게 되었다. 그러다 문득 키키를 소재로 그림으로 그려 보면 참 예쁘겠다는 생각이 들었다. 이런 공간에 있으니 그림쟁이로서 멋진 모습을 스케치북에 담고 싶은 건 당연한 일인지도 모르겠다. 이 예쁘고 아기자기한 공간만이 아니라 능숙하고

훌륭한 솜씨로 또 다른 공예품들을 창조해내는 김해준 작가의 모습까지 한 컷에 다 넣어 그리고 싶었다.

몇 주 뒤, 나는 편의점에 들러 맥주 두 캔을 사들고 키키로 갔다. 일전에 맥주를 좋아한다는 김해준 작가의 이야기를 떠올려 대화도 나누고 인터뷰도 할 겸 겸사겸사 찾아갔다. 김해준 작가에게 씩 웃으며 맥주를 건네니 초콜릿을 안주거리로 내어준다.

— 연남동에 키키는 언제 생긴 거예요?

— 한 4년쯤 되었어요. 처음부터 연남동에 가게를 열려고 했던 것은 아니었어요. 예전에는 명동 근처에 작업실을 얻어서 마음껏 만들고 싶은 것들을 만들며 지냈지만 시간이 지날수록 여건들이 안 좋아지면서 지방으로 내려가서 살까 고민하고 있었어요. 그렇게 고민하고 있던 때에 한 지인분이 운영하는 구두

공방에 놀러 왔는데 동네 분위기가 너무 마음에 드는 거예요. 그곳이 바로 연남동이었지요. 그리고는 마침 근처에 골목길이기는 해도 지어진지 얼마 되지 않은 건물에 1층이라는 매력적인 요소 때문에 이곳에 터를 잡았고 지금의 키키가 생긴 거죠.

지방에 내려가서 살까 하던 그에게 우연히 놀러 온 연남동은 새로운 시작과 기회의 땅이 되었다. 처음 연남동에 자리 잡았을 때에는 그저 작업실 개념으로 무언가를 만들고 집중하는 게 좋아서 공간을 만든 것뿐인데, 공방 앞을 지나던 사람들이 오가며 궁금해서 들여다보고 문의를 하게 되면서 수업도 하게 되고 매장 판매도 하게 되었단다. 그렇게 연남동에 자리 잡은 지 4년이 된 지금 키키 공방은 연남동에서 빼놓을 수가 없는 핫플레이스 중 한 곳이 되었다. 그러다 보니 자연스레 많은 일들이 생겼다.

— 사람들을 만나고 수업을 하면서 느끼는 건데 요즘의 젊은 세대들은 절박함이 부족해요.

여러 이야기를 하다가 요즘 세대에 대한 이야기가 나왔다. 절박함이 부족하다는 김해준 작가의 말에 공감이 갔다. 비단 젊은 세대뿐만 이겠냐마는 물질의 풍요로움 속에서 자란 요즘의 청년들은 꿈을 가지고 있어도 그것을 계속 유지시켜 나갈만한 근성이 부족하다는 이야기였다. 물론, 꿈을 계속해서 꾸고 이루도록 도와주고 지원이 뒷받침 되어야 하는데 그렇지 못한 사회의 시스템에 대한 이야기도 빠지지 않았다. 그러다 보니 모두가 대기업과 공무원을 직업으로 삼으려는 사람들로 넘치는 세상이

▶ 버려진 여행가방과 커피자루로 새롭게 만든 가방들

되어버렸다. 항상 하고 싶은 것을 하면서 살아왔다는 김해준 대표는 지금까지 애니메이션을 포함해 여러 가지 일들을 해왔다고 했다. 하고 싶은 것을 하면서 산다는 건 여느 사람들에게는 자유로운 모습에 부러움의 대상이기도 하면서 한편으로는 철없어 보일지도 모르지만, 그것은 결코 쉽게 결정할 수 있는 일이 아니다. 자기 인생이기 때문에 신중히 고민해서 결정하는 선택이며 자유로운 만큼 그에 따르는 책임감은 당연한 것이다.

— 가죽공방 하시면서 정말 많은 일들이 있었을 것 같은데 그중에 기억에 남는 재미있던 일이 있으세요?

— 그러고 보니 얼마 전에 동네에 계신 아저씨가 옛날 여행가방을 하나 버렸어요. 그 가방을 보고는 아이디어가 떠올라 주워 와서는 다른 가죽으로 바꾸고 덧대어 멋지게 바꾸었지요. 바뀐 가방을 뒤늦게 본 아저씨는 눈이 휘둥그레 해져서는 자기가 버린 가방이 이거냐고 되물었어요. 그때 제가 아주 잘 쓰고 있다고 말씀드렸지요. 하하하.

그는 그동안 가죽공방 키키를 운영해오며 이런 여러 가지 에피소드들이
수두룩하다고 했다.

— 비슷한 일이 있었는데 길가에 버려져있던 짝퉁 서류 가방을 주워온 적이
 있어요. 사람들은 유행도 지나고 낡아빠진 가방을 어디에 쓰려나 생각할지
 도 모르지만, 작품 구상을 하고 아이디어 스케치를 하고 나니 완성본의 윤
 곽이 잡히더라고요. 그렇게 완성한 가방이 바로 이거예요.

김해준 작가는 감각적인 패턴이 들어간 멋진 가방을 보여주었다. 가방을
보면서 도무지 이것이 길가에 버려졌던 것이라고는 생각이 들지 않는다.
이 완성작을 보았다면 짝퉁 가방을 버렸던 사람조차 입이 쩍 벌어질지도
모르겠다.

— 가끔 아주 오래되고 낡은 지금은 유물같이 되어버린 가방들을 가져오시는 분
 들도 있어요. 오래되고 낡았기 때문에 계속 사용을 하려면 꼭 수선이 필요하죠.
 어찌나 오래되었는지 수선비용이 새로 만드는 것보다 비쌀 때도 있어서 새로
 만들면 어떻겠냐고 말씀드렸지만, 그분들은 소중한 추억이 깃든 가방을 계속
 사용하기를 원했어요. 물론, 가방은 잘 수선을 해서 기분 좋게 찾아가셨고요.

나는 이 이야기를 들으면서 소중한 물건을 아끼는 부분에 공감하고
감동받았다. 물질 만능주의의 시대에 신상과 세대교체라는 명분으로
얼마나 많은 것들이 시간의 지남에 따라 헌 것이 되고 버려졌는지, 때
로는 물건에만 국한된 것이 아니라 사람마저도 그렇게 되어버리는 건

▶ 새롭게 바뀐 서류 가방

아닐까 안타깝고 걱정이 되는 부분이기도 했다.

아날로그적 감성을 좋아하는 내게도 아주 오래된 물건들이 몇 가지가 있다. 십 수 년 된 닳을 대로 닳아버린 슬리퍼, 빨간색 여행 배낭, 20년 가까이 된 체크남방, 첫 월급으로 산 MP3, 아버지가 제주도에서 사주신 카우보이모자 등. 이런 것들은 아무리 좋은 최신식 제품과 바꾸자 해도 바꾸고 싶지 않은 소중한 추억이 깃든 애장품들이다. 이 물건들은 지금까지도 종종 사용하고 있다.

— 그러면 키키를 운영하며 힘들었거나 어려웠던 점이 있으신가요?

— 딱히 힘들거나 어렵다고 얘기할만한 일은 아니지만 불편한 일들은 몇 번 있었지요. 가게 앞에 세워 둔 입간판을 누가 부숴놓고 도망가 버려서 고치고 새로 만들기를 세 번씩이나 해야 했어요. 또, 가게 앞에 전시용으로 둔 다육이 화분들을 누가 말도 없이 집어가기도 하고 일부러 얻어왔던 커피 자루를 그냥 가져가 버리기도 했어요.

나 역시, 연남동에 작은 공방 카페를 하면서 비슷한 일들을 겪어본 적이 있던 터라 김해준 작가가 느꼈을 속상함이 고스란히 전해졌다.

— 맞아요! 대체 왜들 자신의 물건도 아닌데 함부로 집어가는 건지. 게다가 그 것들은 좋은 물건들도 아니어서 얼마든지 줍거나 만들어 쓸 수 있는 것들 인데!

나도 모르게 불만이 구시렁구시렁 입 밖으로 터져 나왔다.

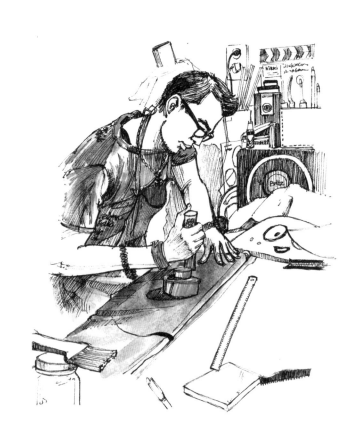

— 한 번은 유명 브랜드 가방이 단종 되어서 똑같이 만들어 달라며 찾아온 손
 님도 있었어요.

손님은 자신이 가지고 있던 가방이 꽤나 마음에 들었는지 이미 단종이 되어
버린 모델을 가져와서는 똑같이 만들어 달라고 했다. 유명 브랜드 회사에
서 사용하는 소재들과는 차이가 있기 때문에 똑같이는 어렵지만 비슷하게
만들어 드릴 수는 있다고 설명을 하니, 상관없으니 제작해달라고 했단다.
그런데, 완성작이 나왔는데도 차일피일 이런저런 핑계를 대며 마음에 들지
않는다는 이유를 대고 몇 번의 수정 작업을 했음에도 결국 기본 소재 값만
지불을 하고 물건을 가져갔다고 했다. 제작자의 입장으로서는 수제품이기
에 수익은 없더라도 손실이 나지 않으려면 어쩔 수 없는 선택이었다. 김해
준 작가는 이런 경우는 작업을 하다 보면 가끔씩 생길 수 있는 일이라며 그
러려니 하고 넘긴다고 했다. 노력의 결과와 작품의 가치를 정당한 가격으
로 요구하는데도 자기 욕심만 채우려는 사람들 때문에 가치를 저하시키는
것이 못마땅했다. 그런 사람이 비단 그 손님뿐만 이겠냐마는.

— 만드신 작품들을 보면 아기자기한 캐릭터를 이용한 가죽 소품들이 꽤 많은
 것 같아요.

— 네. 저는 항상 일상에서 영감을 얻어요. 평소 애니메이션을 좋아해서 자주
 즐겨보는 편인데, 다양한 캐릭터들을 보면서 영감을 받아 가죽 소품을 만
 드는 데 사용하기도 하죠.

사람들은 만들어진 다양한 캐릭터 모습의 가죽 소품들을 보면서 아이들은 호기심을 느끼고, 어른들은 동심을 느낀다. 이렇게 일상에서 얻어지는 아이디어로 만드는 소품들은 희소성과 가치를 가진 물건으로 태어난다.

— 지금까지 공방을 잘 운영해오셨는데 앞으로의 비전은 어떨까요?

앞으로의 비전을 묻자 김해준 작가는 키키가 나아가야 할 방향성에 대해서 이야기를 시작했다.

— 키키를 키워가기 위해서 앞으로 6가지 목표를 세웠어요.

첫 번째, 1층에 공방을 오픈하기

두 번째, 구두 공방 차리기

세 번째, 해외지점 만들기

네 번째, 키키의 브랜드 론칭

다섯 번째, 후배들을 양성하기

여섯 번째, 오리지널 원단으로 제품을 만드는 일

1층에 공방을 오픈하고 구두 공방을 차리는 것까지는 이루었는데 머지않아 해외지점도 생길 수 있을 것 같아요.

김해준 작가는 멋쩍은 듯 웃으며 자신의 계획이 차근차근 이루어지는 것

같아 보람 있고 기쁘다고 했다.

그는 멋진 작품들과 가죽 냄새가 가득한 공간에서 자신의 일에 몰두하는 장인이다. 그리고 수업을 오거나 작품을 구경하려 찾아오는 사람들은 겉으로 보이는 모습들에 부러워하고 자신도 그런 삶을 살 수 있기를 원하기도 한다. 하지만 경기침체기라는 말이 매년 반복되기를 십 수년째 되어버린 그런 현실 속에서 김해준 작가는 자신만의 작업을 하며 경제적으로, 환경적으로 지금에 이르기까지 얼마나 많은 고난과 역경을 견디며 왔을까. 어쩌면 지금도 또 다른 역경을 견디고 있는 중일지도 모른다. 나도 그림 그리는 일을 생업으로 삼고 있는 사람이기에 그 고난과 역경들이 얼마나 힘들었을지 조금은 이해가 된다.

연남동 공방골목에 위치하고 있는 가죽공방 키키. 최근 급격한 변화를 맞이하며 많은 것들이 변해가고 있는 연남동에서 오랫동안 그 가치를 지켜가며 목표로 세운 것들을 잘 이루어 갈 것이라 생각한다.

수제 가죽구두 공방

모블론

김한수 대표

키워드 수제, 가죽구두, 가죽공예
위치 서울시 마포구 동교로 227-13, 1층
홈페이지 movlon.com

김한수 대표를 알게 된 건 내가 아직 회사에 다니고 있을 무렵, 퇴근길에
가죽공방 키키에 들러 김해준 작가를 만나 이야기를 나누고 있을 때였다.
문을 열고 들어오던 중년의 남자는 캔 맥주 몇 개를 작업대에 올려놓고는
멋쩍게 웃으며 인사를 했다. 웃는 얼굴에 개성이 드러난 턱수염, 스타일리
시한 목도리와 옷차림 등 사람 좋아 보이는 모습이 그에 대한 첫인상이다.
김한수 대표는 연남동에서 수제 가죽구두 공방을 운영하고 있고 김해준
작가와는 가죽 수업을 배울 때 이태리에서 함께 있었다고 했다. 우리는
짤막하게 자기소개를 하고는 캔맥주를 들어 건배를 했다. 맥주를 마시며
사회 시스템에 대한 이야기들, 그리고 서로의 작업이야기, 요즘 관심이
가거나 재미있어하는 일들 등 이런저런 이야기를 나누면서 김해준 작가
와 김한수 대표에 대해서도 조금은 알게 되었다.

— 다음에 인터뷰 요청을 드려도 될까요?

— 저야 영광이죠.

허허허 웃으며 말하는 김한수 대표의 인심 좋은 그의 모습이 사람을 편하게 만든다. 인터뷰 약속을 하고는 그 뒤로 개인적인 일들을 처리하다 보니 몇 달이 지나서야 김한수 대표를 찾아갈 수 있었다. 김한수 대표가 운영하는 수제 가죽구두 공방 '모블론(MOVLON)'의 앞에 서면 키키에서 보았던 아기 자기한 모습과는 사뭇 다르다. 따뜻한 느낌의 조명을 받아 센스 있게 전시 된 수제구두들이 보석처럼 반짝반짝 빛을 발하고 있었다. 대체 어떤 가죽들 을 사용하길래 키키와 모블론의 제품들은 이렇게 아름답게 보이는 걸까.

— 아이고, 작가님 오셨어요? 어서오세요!

나보다 연배도 한참 높은 분이 만날 때마다 웃으며 깍듯하게 인사해 주신다. 서로 어색하고 말수 없이 딱딱하기만 한 성격이었다면 그런 인사조차도 부담스러울 텐데 둘 다 다행히 그런 성격들은 아니었다. 나는 근처 편의점에서 사 온 캔맥주를 꺼내 들고 김한수 대표에게 건넸다.

— 빈손으로 오기 뭐해서요. 맥주 괜찮으시죠?

— 언제나 대환영이죠.

주당은 주당을 알아본다고 했던가. 술을 좋아하는 사람들은 서로를 알아보기 마련이고 가벼운 맥주 한잔은 자칫 딱딱한 인터뷰가 될 수 있는

자리를 편안하게 만들어준다.

— 요즘 많이 바쁘시죠?

— 2월과 3월은 봄에 판매할 구두들을 준비하느라 좀 정신이 없네요. 지금 이 시
　기에는 봄 시즌에 판매할 신상들의 드로잉 패턴들을 만들고 준비해야 해서요.

패션과 관련된 사업들은 항상 계절별 트렌드가 중요하다. 그러다 보니
계절에 맞는 트렌드를 미리 준비해야 하는데 요즘은 봄에 판매될 상품들
을 분석하고 준비해야 하는 시기이다. 테이블 위에 있던 맥주를 들어 시
원하게 한 모금을 들이켜고는 대화를 이어갔다.

— 예전에 가게 오픈 공사하던 거 지나는 길에 봤었는데 연남동에 오신지는
　얼마나 되셨어요?

— 연남동에 온지는 2년쯤 되었어요. 처음에는 키키의 김해준 작가를 만나기 위해
　몇 번을 오가다 보니 연남동이 구두 공방을 열기에 괜찮은 동네라는 생각이 들
　더라고요. 공방 앞에 공원이 있었으면 했었는데, 마침 경의선 숲길 공원이 조성
　되면서 공원 라인 안쪽으로 가게 자리가 났더군요. 앞뒤 생각도 안 하고 바로
　계약해버렸죠. 그런데 계약을 하고 다시 둘러보니까 생각보다 매장의 규모가
　너무 작은 게 문제더라고요. 뭐 이미 계약한 후였는데 어쩌겠어요. 그래서 최대
　한 작은 공간들이라도 활용하면서 구두 공방에 어울리는 인테리어로 꾸몄어요.

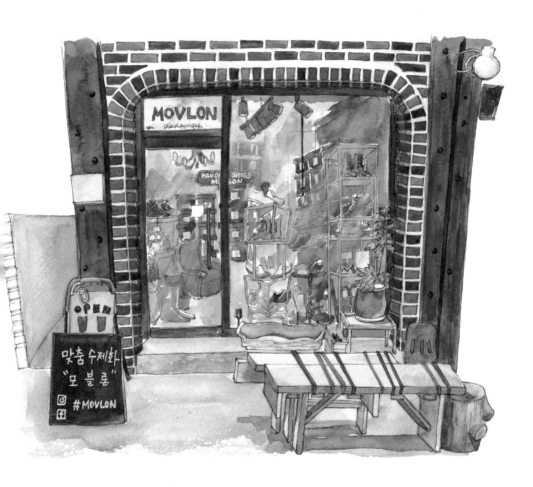

— 가게 이름이 독특해요. 모블론이 무슨 말인가요?

— 모블론은 제가 만든 이름인데 MOVE와 LION을 합성한 이름이에요. 활동력 있는 사자 같은 느낌이면 좋을 것 같아서요.

— 그럼 콘셉트로 잡은 '어반 트레커(Urban Trekker)'는 도시를 여행하는 자인가요?

— 네. 비슷해요. 저희가 신사화의 느낌으로 트래킹 슈즈를 만드는데 도시를 여행하는 기분으로 신는 편안한 신발이었으면 해서요.

도시를 여행한다는 콘셉트가 마음에 들었다. 나 역시 드로잉을 하면서 어반 스케치 모임도 하고, 수업들도 하고 있다 보니 의미를 공감을 할 수 있었다.

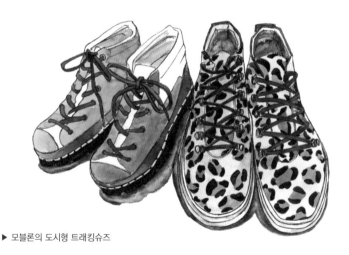

▶ 모블론의 도시형 트래킹슈즈

— 확실히 수제화와 기성화는 다른 것 같아요. 수제화를 만드는 일이 쉽지 않다고 들었는데 대표님은 어떻게 구두를 만들게 되셨나요?

— 이 일을 처음부터 하려던 것은 아니었어요. 그 전에는 철강회사에 다니는 평범함 직장인이었지요. 그때 구매팀에서 일을 하고 있었는데, 7년쯤 일을 하다 보니 정해진 시스템이 지루하게 느껴지더라고요. 좀 더 새로운 것들을 경험해보고 싶었어요. 그래서 제대로 공부를 해보자고 생각해서 MBA과정을 공부하려고 미국으로 건너갔죠. 그리고는 미국에 있는 덴버대학에 입학을 해서 학교를 다니고 있었는데, 한번은 신발을 사려고 신발가게를 간적이 있어요. 엄청난 매장의 규모가 저에게는 신세계였지요. 제가 원래 신발에 관심이 많고 좋아해서 크고 작은 디자인이 다양한 신발들을 만나게되니 가슴이 막 뛰더라고요. '그래, 내가 신발을 좋아하니까 이걸 해보면 되겠다'고 생각했어요. 미국에 간지 2년 정도 되었을 때, 다시 한국으로 돌아와서는 매장을 알아보고 신발들을 수입해서 판매했죠.

— 수입판매요? 그럼 지금과는 전혀 달랐네요?

— 그렇죠. 그렇게 수입판매를 하다가 '아. 내가 만든 브랜드가 있었으면 좋겠다'는 생각이 들었어요. 그래서 수제화를 제작하는 방법들을 찾아보게 되었어요.

— 수제화제작이 어렵다고 들었어요. 배울만한 곳도 찾기 쉽지 않으셨을 텐데 어떻게 해결하셨나요?

— 수제화 제작하는 분들이 만들기는 해도 누구를 가르치는 일은 하지 않았

029

어요. 그래서 성수동에 있는 구두공장에 들어가서 2년간 거의 무보수로 일을 하며 배웠었죠.

예전에 드라마에서 비슷한 상황을 보았던 게 기억이 났다. 가방 만드는 일을 배우겠다며 공장에 들어가 몇 년을 일을 하며 배우더니 결국 장인의 눈에 들어 후계를 물려받았다는 이야기 말이다. 그러나 현실은 드라마와 같지 않다.

— 서울시에서 운영하던 프로그램에도 참여하셨다고 들었어요.

— 맞아요. 서울시에서 수제화 역량강화 프로그램이라는 것을 운영하고 있었어요. 면접과 심사를 통해서 인원을 선발하는데 다행히 제가 선발이 되었어요. 그래서 팀원들과 함께 이탈리아로 직접 건너가 '스테파노 베메르(Stefano Bemer)'라는 굉장히 유명한 브랜드의 회사에서 수제화를 제작하는 프로그램을 배우게 되었죠. 매장과 공장을 방문하고 교육장에서 실습을 하며 수제화를 만들었어요. 트래킹화로 유명한 '비브람(Vivram)' 본사를 방문하기도 하고 가죽협회와 수제화협회에 가서 강연을 듣기도 했지요. 이전과는 완전 다른 신세계여서 너무 즐겁고 재미있었어요. 그때 함께 했던 팀원 중에 해준씨도 있었어요.

가죽공방 키키의 김해준 대표와는 그것이 인연이 되어 그 후로도 자주 왕래하고 있다고 했다. 철강사업에서 7년간 일을 했던 남자에게 이탈리아의 수제화 시장은 정말 새로운 세계로 보였을 것이다. 그리고 그는 그곳

에서 지금의 모블론을 꿈꾸며 국내로 돌아왔다.

— 수제화 공방을 하시면서 재미있었던 에피소드들이 궁금한데요. 좀 들려주세요.

— 재미있다기보다는 감동받은 일들이 몇 번 있었어요. 여자분들 중에 양발의
 사이즈가 각각 다른 분들도 있는데 꼼꼼히 사이즈를 재서 맞춰드렸더니 마
 음에 든다며 너무 좋아하셨어요. 이후에 지나는 길에 들렸다며 좋은 신발
 을 만들어주어서 감사하다며 먹을거리를 가져다주셨어요. 그 마음이 감사
 하더라고요.

아직도 그때 일을 생각하면 좋은지 김한수 대표는 하하 웃으며 흥분된
어조로 말을 이었다.

031

— 어떤 손님은 매장에 오셔서 한 시간 반 동안 이것저것 신발을 신어보고는
 그냥 가셨어요. 그래서 그냥 참 꼼꼼하고 세심한 사람이구나 생각했는데,
 일주일 뒤에 다시 찾아오셔서 구매를 하시더라고요. 아마도 자신의 물건을

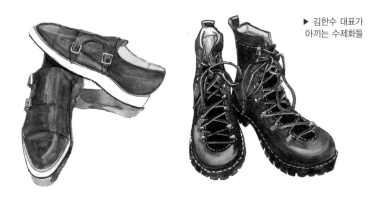

▶ 김한수 대표가
아끼는 수제화들

꾕장히 신중히 고르는 성격인 것 같은데 모블론의 구두가 마음에 들었다니 감사할 따름이죠.

한 시간 반 동안 신발만 신어보고 구매하지 않고 그냥 가버린다면 짜증 날 만도 한데 김한수 대표는 허허 웃으며 넘긴다니 외모만큼이나 인심 좋은 사람이라는 생각이 들었다.

— 그동안 만드신 신발만 해도 그 수가 대단할 것 같은데 그중에 특별히 애착이 가거나 아끼는 신발이 있으신가요?

— 하나하나 직접 만들었기 때문에 모두 애착이 가지만 그래도 꼽으라면 이 두 가지예요.

김한수 대표는 구두 두 켤레를 꺼내와 보물인양 조심스레 보여주었다.

— 이 구두는 모블론의 콘셉트답게 신사화 느낌의 디자인에 트래킹까지 할 수 있는 신발로 라스트가 무척 편해요. 또 이건 지금 신고 있는 신발인데 제가 더블 몽크 디자인을 좋아하기도 하고 라스트가 편해서 즐겨 신기도 하지요.

신발을 바라보는 김한수 대표의 눈길에서 흐뭇하고 뿌듯함을 느낄 수 있었다. 작가에게 작품이란 자식과도 같은 존재이니, 자식이 다른 이들에게 인정받는 모습을 본다면 얼마나 뿌듯하고 기분이 좋을지 그 마음이 이해가 갔다.

— 요즘 경기가 많이들 어렵잖아요. 모블론은 앞으로 어떤 모습으로 운영될까요?

— 어디를 가나 다들 어렵다고 난리예요. 아무래도 경제가 계속해서 나빠지기만 하고 있으니... 그래도 다행히 오랜 단골손님들과 매장으로 찾아오는 손님들도 있고 온라인을 통해서도 열심히 마케팅을 하고 있어요. 지금껏 잘 운영해왔으니 앞으로 더 열심히 하면 나아질 거라 생각해요. 제가 꿈꾸는 모블론은 일반인이 쉽게 접근할 수 있게 좋은 신발을 단가를 낮춰 최대한 많은 사람들이 신고 다닐 수 있도록 만드는 거예요. 그렇기에 사람들이 안전하고 편안하면서도 세련된 디자인의 신발을 즐겨 신도록 더 많은 연구와 노력이 필요하겠지만요.

이야기를 마칠 무렵 어느덧 맥주는 텅 비어있었다. 대한민국에서 자영업자나 예술가로 살아가기는 너무 어렵다. 오죽하면 재능과 노력이 아니라 재물이 많아야 할 수 있는 게 예술가라는 말이 있을 정도니까. 그럼에도 이렇게 꿈과 비전을 품고 오늘을 열심히 살아가는 사람들이 있다. 김한수 대표와 이야기를 나누면서 작업자로 살아간다는 것에 대해 다시 생각하게 되었다.

못 주머니 속 스케치북
나무향기

곽석경 작가

키워드	여행 드로잉, 어반 스케치, 수업
블로그	blog.naver.com/kssk1328
이메일	kssk1328@naver.com

— 형님, 여기요!

내가 소리치며 손을 흔들자, 맞은편에서 한 남자가 걸어온다.

— 오는데 고생했다. 오래 걸렸냐?

— 아뇨. 한 시간 반쯤?

연남동에서 한 시간 반쯤 버스를 타고 도착한 용인 문예회관 앞에서 그를
만났다. 시크한 듯 말을 건네지만 얼굴에는 나를 반겨주는 미소가 가득한
남자. 오랫동안 하던 일을 그만두고 그림이 좋아서 화가로 전업한 곽석경
작가이다.

그동안 그린 드로잉 작품들을 블로그에 올리면서 여러 이웃이 생겼는데, 이웃 대부분이 재미나고 놀라운 그림들을 그리는 그림쟁이들이다. 그런 그림쟁이들이 운영하는 블로그 중에서도 유난히 눈에 띄는 곳이 '못 주머니 속 스케치북'이었다. 펜 드로잉을 기반으로 수채화와 여러 표현기법들을 알기 쉽고 자세히 볼 수 있도록 만들어 놓은 이 블로그의 주인은 나무향기라 불리는 곽석경 작가이다. 서로의 그림에 이런저런 댓글들을 달다 보니 이런 멋진 그림들을 그리는 사람은 도대체 어떤 사람일까 하는 궁금증이 생겼는데, 때마침 리모 작가의 『시간을 멈추는 드로잉』 출간 기념 전시회에서 그를 만날 수 있었다. 그의 첫인상은 부드러우면서도 날카로운 카리스마를 뿜어냈고 그런 모습이 그를 더욱 작가답게 보이게 만들었다. 그 날 이후로 드로잉 모임과 몇 번의 행사까지 함께 할 줄은 그때는 생각이나 했을까.

— 드디어 형님 작업실을 직접 구경해보네요.

— 뭐, 볼 건 별로 없어.

— 에이, 그림쟁이 작업실에 그림과 도구만 있으면 볼거리는 충분하죠.

아파트 현관문을 지나 작업실 문을 열고 들어가니 작업실의 벽은 온통 그림으로 도배되어 있었고, 작업대에는 각종 그림 그리는 도구들로 넘쳐났다. 페이스북이나 잡지에서 보던 외국작가들의 작업물들이 잔뜩 쌓인 작업실. 딱 그런 모습이다.

— 많이 지저분하지? 정리를 좀 해야 하는데 좁아서. 곧 작업실 옮기려고.

— 지저분하긴요. 그림 그리는 사람들 작업실이 다 그렇죠. 오히려 뭔가 작업실다워 보이고 더 멋진데요.

작업대에는 지금 진행 중인 그림이 걸려있었고 벽과 책상에는 그동안 그려놓은 그림들이 수북이 쌓여 있었다. 나는 천천히 작업실을 둘러보기 시작했다. 저 많은 그림을 그리기 위해 그는 얼마나 많은 시간과 노력을 투자 했을까. 그의 그림들을 보면서 그가 그림에 대해 얼마나 큰 애정을 가지고 정성과 노력을 기울여 작업하는지 알 수 있었다. 한 점 한 점에서 그의 열정이 묻어났고 그 열정은 보는 사람으로 하여금 큰 자극과 존경심을 가지게 했다.

— 정말 너무 멋지네요. 대체 이건 언제 다 이렇게 그리신 거예요?

— 여기저기 다니면서 그린 것도 있고. 일 다녀와서 밤이나 새벽에 그렸지 뭐.

▶ 다양한 종류의 만년필

▶ 벽에 붙여진 곽석경 작가의 그림들

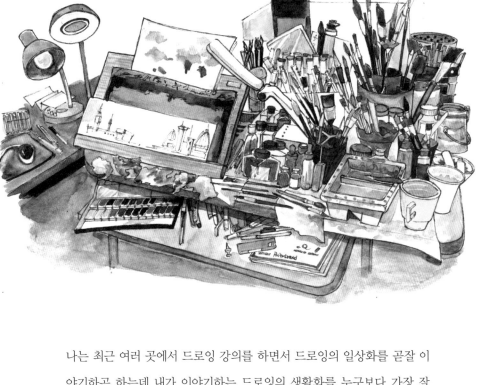

나는 최근 여러 곳에서 드로잉 강의를 하면서 드로잉의 일상화를 곧잘 이야기하곤 하는데 내가 이야기하는 드로잉의 생활화를 누구보다 가장 잘 실천하고 있는 작가가 바로 나무향기, 곽석경 작가이다. 드로잉이 일상 생활에 접목이 되면 세상을 바라보는 시선이 변하게 되고 그저 무심코 지나쳐가는 순간들이 소중하다는 것을 깨닫게 된다. 초고속 시대에 살면서 우리는 많은 것들을 느낄 새도 없이 지나쳐 버린다. 드로잉은 이러한 것들을 다시 상기시켜주며 일상을 즐겁고 행복한 삶으로 만들어준다. 거기에서 얻어지는 성취감과 행복감을 많은 사람들과 나누고 싶어 여러 드로잉 수업과 강의들을 하고 있는데, 내가 생각하는 이상적인 일상 예술가가 바로 나무향기 그 자체였다.

— 그런데 형님은 어떻게 전업을 결심하신 거예요? 우리나라에서 예술가로 사는 거 정말 쉽지 않잖아요. 그런데 오랫동안 하시던 일을 그만두고 화가로 전업하신 이유라도 있나요?

— 너와 같지 않겠냐? 하하. 인테리어와 목수로 오랫동안 일하면서 많은 것들을 경험했어. 뭐, 내 나이도 50이 넘었으니 겪을만한 것은 대략 다 겪어본 셈이지. 이 나이에 성공이나 다른 것들에 대해 관심도 없고 그저 여행이나 하며 좋아하는 그림이나 실컷 그리고 살았으면 좋겠다.

웃으며 여행이나 하며 그림이나 실컷 그리고 싶다고 이야기하는 그의 모습에 공감이 갔다. 아마 그림 그리는 사람이라면 누구나 다 그렇게 살고 싶어 하겠지. 그렇지만 하고 싶다고 누구나 할 수는 없는 이유는 현실을 배제할 수 없기 때문이다. 환경이 나아졌다고는 하지만 국내에서 화가로 살아가는 길은 아직도 너무나 어렵기만 하다. 예술 활동을 하며 경제력까지 갖출 수 있는 예술가는 많지 않은데다가 그들을 지원해주는 사회 시스템도 열악하기 때문에 먹고사는 문제는 늘 예술가들에게 고달픈 현실이다. 이런 현실 때문에 예술가로서의 삶을 포기하는 친구들을 무수하게 보아왔다. 안정된 직업을 버리고 예술가로 전업하는 일은 스스로 어려움 속에 몸을 던지는 것과 다름없다. 그럼에도 힘든 길을 선택하는 이유는 그만한 가치가 있다고 느끼기 때문이 아닐까.

— 그림은 어떻게 시작하신 거예요?

— 고등학교 때, 그림 그리는 게 좋아서 미술부에 들어갔어. 매일 미술실에서 그림 그리면서 살다시피 했는데 그 당시 미술부 규율이 엄해서 선배들에게 두들겨 맞으면서도 그림이 좋아서 계속 그렸지. 그때 어찌나 맞았는지 그만둘까 생각도 했지만 포기하고 싶지는 않았어. 대학 갈 때쯤 아버지가 극구 반대하셔서 결국 그림을 접었지만.

꼬르륵... 아침부터 이곳저곳에 들리느라 밥시간을 놓쳤더니 뱃속에서 천둥소리가 났다.

— 아직 점심 안 먹었지? 점심 먹으러 가자.

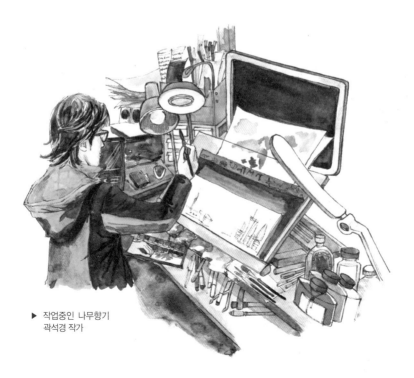

▶ 작업중인 나무향기
　곽석경 작가

우리는 대화를 잠시 멈추고 식사를 하러 밖으로 나왔다. 작업실 근처에
유명한 중국집이 있다고 해서 자리를 그리로 옮겨 음식을 주문하고는 이
야기를 이어갔다.

— 아까 아버지 반대로 그림을 그만두셨다고 했는데 그럼 어떻게 다시 그림을
 시작하신 거예요?

— 그때 그림을 접고 안 그린 지 20년도 더 됐는데, 어느 날 다시 그림이 그리
 고 싶더라고. 그래서 여기저기 그림 관련된 블로그들을 기웃댔지. 다들 개성
 있고 너무 잘 그려서 다시 시작할 수 있을지 고민하고 있었는데 마침 장희
 (『서울의 시간을 그리다』의 이장희 작가)를 만나게 되었어. 그림에 대해 고민
 이 있다니까 장희가 먼저 연락을 해서 만나자고 해서 이게 꿈인가 싶었지.

당시 나에게 장희는 존경하는 드로잉 작가였으니까. 그렇게 만나고 대화를 하면서 내게 이렇게 이야기하더라고. '못 그린 그림은 없다. 표현하는 방법이 다를 뿐이다.' 그 말을 듣고 용기를 내서 다시 그림을 시작할 수 있었지.

그림을 포기하려 하는 사람에게 다시 시작할 수 있는 용기를 주는 건 아무나 할 수 있는 일이 아니다. 작가가 먼저 연락을 해서 그림으로 고민하는 사람에게 먼저 손을 내밀고 또 그 이야기를 듣고 새롭게 시작할 수 있는 사람이 얼마나 될까. 두 사람의 멋진 만남이 내게 아름다운 이야기로 들렸다. 나도 누군가에게 용기를 주는 그런 사람이 될 수 있을까.
대화를 하는 사이 테이블 위의 접시들은 깨끗이 비워져 있었다.

— 앞으로 형님은 어떤 작업들을 하고 싶으세요?

— 그냥 나는 가방하나 메고 여행 다니면서 그림이나 실컷 그렸으면 좋겠어. 지금은 내 그림을 완성시키고 만들어가는 시기인 것 같아. 좀 더 나다운 그림을 그려보고 싶어. 그러고 나서 한 걸음씩 움직여야지.

다음 일정 때문에 서울로 돌아가야 해서 더 많은 이야기를 나누지 못한 것이 아쉽지만 앞으로도 쭉 함께 그림 그릴 것이기에 다음을 기약하고 발걸음을 돌린다. 그의 말 한마디 한마디에 마음이 뭉클하고 많은 공감이 갔다. 이야기를 들으며 지금의 시기는 나 자신 스스로에게 투자해야 할 시간이라는 생각이 들었다. 시간과 노력을 투자해서 내 것들을 하나하나 쌓아가야 하는 시간, 앞으로의 일들을 위해서는 꼭 필요한 과정이다.

언제나 곽석경 작가를 만나면 즐겁기도 하고 스스로에게 자극이 되기도 한다. 함께 이렇게 그림을 그릴 수 있는 사람들이 있다는 것이 너무나 행복하고 즐거운 일인 것을 그와 같은 그림쟁이들을 만나면 새삼 깨닫게 된다. 내가 무엇을 하던 항상 응원해주는 그처럼 나 역시도 나무향기 곽석경 작가의 예술 활동에 박수와 응원을 보낸다.

episode

4

삶을 노래하는 어쿠스틱 밴드
소 풍

김영혁 & 허재범

키워드	음악가, 인디뮤직, 공연
블로그	blog.naver.com/0103iris
이메일	0103iris@naver.com

아메리카노 한 잔을 다 비우고 글 쓴다며 노트북을 두드린 지 두어 시간이 지났을까, 누군가 어깨를 톡톡 건드린다.

— 일찍 와 있었네? 많이 기다렸어?

— 아뇨. 작업할 게 있어서 일찍 와서 일 좀 하고 있었어요.

내게 말을 거는 남자와 그 옆에 함께 서있는 남자는 수수한 옷차림 속에서도 자연스레 몸에 배어있는 분위기가 예사롭지 않았다. 한 분야에서 오래 활동을 하는 사람들을 보면 성격, 생활, 옷차림과 심지어 외모까지 그 분야의 느낌이 스멀스멀 배어 나오는데 이들도 그런 풍류가 자연스럽게 몸에 배어있었다. 김영혁과 허재범. 이 두 남자가 바로 홍대를 중심으로 다양한 활동하고 있는 어쿠스틱 밴드 '소풍'이다.

— 재범이 형도 오셨어요? 오랜만에 뵙네요.
— 그러게. 오랜만이네. 잘 지냈어?
— 네, 저야 항상 잘 지내죠.

옆에 서 있던 키가 큰 남자와도 반갑게 인사를 하고 카페의 빈 테이블을 찾아 자리를 잡고 앉았다. 나보다 나이가 많은 두 형님을 내가 있는 곳까지 오라고 한 것이 미안해서 차 값은 내가 내겠다며 너스레를 떨고는 커피를 주문하고 이야기를 나누기 시작했다. 소풍에 대해 구체적으로 알게 된 건 작년 즈음이었다. 보컬 겸 기타리스트를 하고 있는 영혁이 형과

는 교회에서 만났는데 그와 함께 교회내의 소모임을 하면서 인연이 시작되었다. 그 후에 나는 아내와 함께 연남동에 카페를 운영하면서 무언가 재미있을만한 것들이 없을까 고민하다가 자그마한 공연을 기획하게 되었는데, 그렇게 만든 것이 작은 음악회 '떨림'이었다. 음악회를 열기 위해 영혁이 형이 활동하고 있는 어쿠스틱 밴드 '소풍'에 섭외 연락을 했고 몇 번을 함께 공연하면서 조금씩 소풍의 음악에 대해 알게 되었다.

— 음, 어떤 것부터 이야기를 해야 하나.

— 뭐 그렇게 긴장할 필요 없어요. 저도 질문 리스트 같은 거 없이 하는걸요. 편하게 이런저런 수다나 나누면 돼요. 그러면 충분해요.

047

▶ 어쿠스틱 밴드 '소풍'의
 앨범자켓 사진

오히려 인터뷰를 한다고 질문 리스트를 만들면 형식적으로만 느껴질 것 같아 나도 그냥 같이 편하게 수다나 떨 요량으로 그들을 만났다. 오히려 이런저런 수다를 하다 보면 예상치 못한 재미난 이야기들을 더 많이 들을 수 있기 때문이다. 가볍게 서로의 근황을 이야기하던 중 대뜸 영혁이 형이 말했다.

— 재범 형네 집안이 음악가 집안인 거 알아?
— 네? 재범 형님 집안이 음악가 집안이었어요?
— 야야, 부끄럽게 뭘 그런 소릴 하냐.

말은 부끄럽다면서 얼굴에는 미소가 가득한 그는 씩 웃으며 이야기를 이어나갔다.

— 삼촌이 기타를 오래하셨어. 그리고 다른 사촌들도 음악을 하고. 그래서 자연스럽게 음악을 시작할 수 있었지.

— 그럼, 지금까지 쭉 음악만 하신 거예요? 직장생활 같은 것도 해 보셨나요?

— 뭐, 직장이라고 말할 것까지는 없지만 실은 카페도 해보고 옷 장사도 해봤어. 그것들을 해서 큰돈을 벌어보겠다는 목적보다 그저 내가 좋아하는 음악을 계속하기 위해 필요한 돈을 벌려고 했지.

그의 이야기를 듣고 있으니 내가 지난 15년이 넘게 다녔던 직장들이 생각

났다. 일을 하며 힘들고 어려운 시기들도 있었지만 그토록 좋아하는 그림을 계속 그려나가기 위한 수단이었기에 버틸 수 있었던 것 같다. 그래서 그가 음악을 계속하기 위한 수단으로써 다른 일들을 했다고 했을 때, 그의 말에 공감을 할 수 있었다. 그 또한 자신의 삶을 충실하고 책임 있게 살아왔으리라.

— 예술을 한다는 게 참 쉽지 않다는 것을 저도 잘 알고 있는데, 음악도 마찬가지일 것 같아요. 지금까지 음악 하면서 가장 힘들었던 적이 언제에요?

— 글쎄, 뭐가 있을까.

— 그거 있잖아요. 매니저한테 사기당한 거.

옆에서 같이 이야기를 듣고 있던 영혁이 형이 거들었다.

— 사기당한 적도 있으세요?

— 하하. 그런 건 뭐 이 바닥에서 흔히들 있는 일이긴 한데.

재범이 형의 연주를 들은 한 매니저가 유명 밴드의 세션으로 재범이 형을 스카우트했었다고 했다. 그 당시 이름만 들어도 알만한 유명 밴드였기 때문에 흔쾌히 수락을 했는데, 나중에 보니 이중계약으로 공연 일정을 놓은 것이다. 그리고 그 밴드의 공연이 취소되자 그 책임이 재범이 형에게 전가되면서 그게 문제 되어 몇 년간 아무 일도 할 수 없었다고 했다.

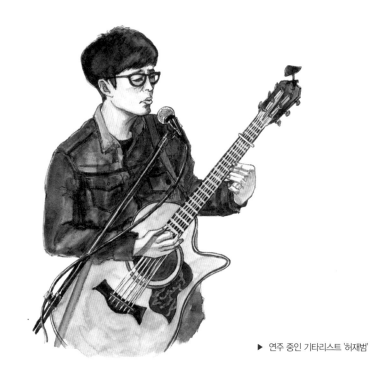

▶ 연주 중인 기타리스트 '허재범'

— 정말 힘든 시기였겠네요.

— 글쎄, 딱히 그것 때문에 좌절하거나 포기하려 하거나 그렇지는 않았어. 꾸준
히 하다 보면 언제가 되었든 기회는 돌아올 것이고 또, 이렇게 돌아왔으니까.

그의 긍정적인 면이 멋져보였다.

— 부모님이 응원은 많이 해주세요?

— 부모님? 아버지는 지금까지도 반대하셔. 아버지는 대기업에 오랜 기간 다니셔
서 아들이 음악 하겠다고 하는 게 마땅치는 않으셨겠지. 그래도 계속해서 음
악을 하니까 요즘에는 내가 만든 음악도 들어보시고 점점 나아지고는 있어.

음악을 시작한지 20여년이 지났음에도 아직까지 자신의 길을 부모님께 보여드리고 설득하려 열심히 작업하고 활동하는 모습이 대단하다는 생각이 들었다.

— 그럼 형은 어떻게 음악을 시작하셨어요?

옆에서 같이 이야기를 듣고 있던 영혁이 형에게 물었다.

— 난 처음부터 음악을 해야겠다, 이런 생각은 없었고 중, 고등학교 때인가?
 기타를 배우기 시작해서 대학교를 갔는데 통기타 서클이 있더라고.
 거기에 들어가서 놀다 보니 뭐, 지금까지 이렇게 왔네.

051

— 여자 꼬시려고 기타 배운 거지

옆에서 가만히 이야기를 듣던 재범
이 형이 덧붙여 말했다.

— 하하하. 맞아! 그런데 별로 실속이
 없더라고.

▶ 노래하며 연주하는 보컬 '김영혁'

능청스럽게 주고받고 하며 이야기를 하는 두 사람을 보니 얼마나 함께 오래 생활해왔고 가까운 사이인지 느껴졌다.

— 두 분은 어떻게 만나신 거예요?

— 내가 기타를 더 잘 쳐보려고 수업을 들었을 때 기타를 가르쳐주던 선생님이 재범이형이었어. 그렇게 기타를 배우고서는 예전에 썼던 곡들을 보여주고 함께 밴드를 해보자고 했지.

— 그때 밴드하고 활동 많이 하면 계좌에 잔고가 쌓일 줄 알았는데. 영...

재범이 형이 재치 있게 받아쳤다. 소풍의 두 멤버는 함께 팀을 꾸려 활동한지 6년이 되었다고 했다. 지금은 한집에서 함께 살고 있는데 오해는 하지 말아달라고 신신당부를 했다. 하우스메이트지, 룸메이트는 아니라고.

— 사람들에게 우리 소풍은 밝고 경쾌한 음악을 하는 밴드라고 알려주고 싶어. 우리 둘 다 긍정적인 성격이어서 둘이 함께 공연을 하면 시너지 효과가 나거든. 그 효과를 바탕으로 음악이 주는 행복감을 서로 공유하고 나누려고 하고 있어. 그게 우리 소풍이 하고 싶은 음악이야. 음악이 주는 행복감을 함께 나누는 일 말이지.

실제로 두 사람과 함께 몇 번의 공연을 했을 때 기억이 났다. 지금 말한 행복감을 관객들과 공유하면서 훌륭한 노래와 연주, 그리고 능숙한 진행까지 곁들여지니 반응이 뜨거웠다.

— 밴드 하면서 기억에 남는 에피소드 있으세요?

— 여기저기 공연을 많이 하다 보면 별일이 다 있어. 얼마 전에 코스프레 복
 장을 하고 공연을 했던 적이 있는데 사람들이 즐거워하던 모습들이 기억에
 오래 남는 것 같아.

— 소풍 노래 중에 가장 기억에 남거나 좋아하는 노래 하나씩만 뽑아주세요.

— 나는 '사랑한다 말하세요' 이게 제일 나은 거 같아.

재범이 형이 말했다. 내가 이유를 묻자,

— 이번에 새로 나온 신곡이거든. 가장 대중적이면서 잘 불러서 나는 개인적으로
 좋은 거 같아.

◀ 코스프레 복장으로 공연 중인 '소풍'
▶ 라디오 음악방송에 출연 중인 모습

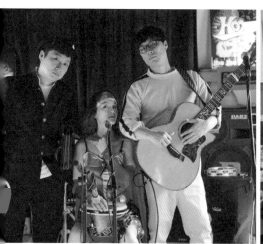

— 나는 '이가'라는 노래가 제일 좋아! 우리 소풍 노래 중에 유일한 이별노래거든.

영혁이 형도 덧붙여 말했다. 어쿠스틱 밴드 소풍은 대중예술을 추구한다. 대중과 소통을 주된 목적으로 하고 솔직하고 공감되는 이야기를 음악에 담아 많은 사람들과 나눌 수 있는 음악을 앞으로도 하고 싶다고 한다. 이 이야기는 나의 작업들과도 연관이 된다. 나는 그림을 통해 행복감을 얻고 삶 속에서 상처받은 것들이 치유되는데 큰 영향을 받았다. 그래서 더 많은 사람들과 그 행복을, 즐거움을 함께 나누고 싶어 다양한 활동을 통해 많은 독자들과 만나려 노력하고 있다.

— 바쁜 시간 내주셔서 감사해요.

— 뭘, 우리도 이 근처에서 다른 약속이 있어서. 또 보자!

— 그래, 너도 열심히 작업하고.

소풍의 두 멤버 허재범, 김영혁을 만나면서 그들만의 자유스러움을 느꼈고 또 그에 대한 책임감이 무엇인지도 다시금 깨달았다. 여느 사람들은 항상 자유를 외치고 갈구하지만 정작 그 책임에 대해서는 회피하는 경향을 보이기도 한다. 내가 지금껏 만난 많은 예술가들은 자유분방하며 하고 싶은 것들을 마음껏 하며 살지만 적어도 자신이 누리는 자유에 대한 책임과 삶에 대한 성실함은 그 누구보다도 열심인 사람들이다. 자유롭게 날아오르기 위해 꾸준히 자신의 일을 하며 성실히 살아가는 사람들. 그들 모두에게 뜨거운 박수를 보낸다.

episode

5

붓 끝에서 펼쳐지는 예술
한점그리기

한은희 작가

키워드	캘리그라피, 서예, 수업
블로그	withflower5.blog.me
이메일	withflower5@naver.com

가죽공방 키키는 종종 작업자들의 사랑방 역할을 하기도 한다. 연남동에서 활동하는 작가들이 삼삼오오 모여 차를 마시며 수다를 떨고는 하는데 공방이 넓지 않아 4명만 모여도 공간이 꽉 들어찬다. 그 날, 그곳에서 캘리그라퍼 한은희 작가를 만났다.

한은희 작가는 캘리그라퍼 사이에서는 유명인사이기도 하며 '한점그리기'라는 타이틀로 캘리그라피 수업과 작품 활동을 하고 있다. 처음 '한점그리기'에 대해 알게 된 것은 아내와 함께 동네 산책 중일 때였다. 주민센터에서 운영하는 커뮤니티 공간에 잠시 들렀는데 그곳에서 마침 캘리그라피 전시회를 하고 있었다. '한점그리기'에서 주최한 전시회로 한은희 작가와 그의 학생들의 작품으로 이루어진 그룹 전이었다. 캘리그라피가 어떤 작업인지 알고는 있었지만 이렇게 전시회에 와서 관람하는 것은 처음이었기에 호기심 가득 어린 눈으로 작품 한 점 한 점을 천천히 살펴보게 되었다.

― 와. 글씨로 이렇게도 표현할 수 있구나.

감탄사가 입 밖으로 새어 나온다. 전시회를 보며 내가 알고 있던 캘리그라피는 그저 작은 일부에 지나지 않았다는 생각이 들었다. 종이에 글씨를 썼다기보다는 그렸다는 표현이 맞을지도 모르겠다. 한 획, 한 획이 살아 움직이는 듯 힘차게 꿈틀거리는데다가 다양한 일러스트를 곁들이니 이렇게 멋지고 재미있는 작품이 될 수도 있구나라는 생각이 들었다. 최근 몇 년 동안 캘리그라피가 유행이 된 것도 이런 매력이 있기 때문이 아닐까.

그런 한은희 작가를 키키에서 만나 가볍게 인사를 나누게 되었던 것이다.

그 이후, 드라이플라워를 하는 아내와 교류를 하게 되며 나도 덩달아 '한 점그리기'에 대해서 점차 알아가게 되었다.

— 캘리그라피에 관심이 많으신가 보네요.

— 실은 저도 어릴 적부터 10년 넘게 서예를 썼거든요. 그래서인지 관심이 가 나 봐요.

어릴 적 부모님의 뜨거운 자식 교육열 덕에 여러 가지를 배웠다. 어머니는 지인의 자식들이 무엇을 배웠는데 좋더라 하는 이야기를 들으면 무작정 내가 배우게끔 학원으로 보냈었다. 성장을 해서 보니 그것이 과연 나를 위한 것이었는지, 아니면 그 당시 동급생 부모들의 과열된 자식 교육 경쟁으로 인해서였는지는 알 수 없으나 그때의 교육이 도움이 된 것은 분명한 사실이었다. 내가 배웠던 것들 중 가장 오래 한 것이 바로 서예였다. 서예를 8살부터 시작해 고등학교 때까지 했으니 짧지 않은 시간이었고, 나는 손재주가 좋은 덕분에 많은 대회에서 수상을 했다. 그런데 왜 서예가를 하지 않았느냐고 종종 질문을 하는 사람들이 있다. 그럼 항상 같은 대답을 한다. '나는 그림 그리는 게 더 좋거든요.'
캘리그라피 작업에 대해 궁금하던 차에 연락을 하고 한은희 작가를 만나러 갔다.

— 키키에서 만나요. 작업실이 근처거든요.

키키에서 만나 잠시 김해준 작가와 함께 셋이서 이야기를 나누고는 한점그리기 작업실로 향했다. 한점그리기 작업실은 키키 맞은편 골목에 위치한 건물 1층에 있었는데, 나는 이 날 처음으로 작업실을 방문했다. 작업실은 그리 크지는 않았지만 아담한 공간에 캘리그라피를 쓸 수 있는 작업 테이블 몇 개가 붙어 있었고 진열장과 테이블에는 다양한 붓들이 종류별로 걸려있다. 그리고 벽에는 힘찬 필력이 느껴지는 글씨들이 곳곳에 자리 잡고 있었다. 입구에 들어서자마자 향긋한 먹 향이 가득하다.

— 와, 멋진 작업실이에요. 벽에 걸린 작품들도 멋지고 아기자기한 소품들에, 특히 먹 향이 공간 가득히 채우네요.

— 고마워요. 거기 앉으세요.

작업실을 둘러보니 어릴 적 다니던 서예학원이 생각났다. 여러 개의 테이블들이 이어져 있고 각각의 테이블에 테이블보가 씌워져 있다. 그리고 그 위에는 벼루와 먹들이 가지런히 놓여 있고 한편에는 화선지와 연습용 종이들이 가득 쌓여있었다. 잠시 옛 생각에 잠겨있는 동안 한은희 작가는 딸기를 접시에 담아 내어주었다.

— 고맙습니다. 잘 먹을게요. 둘러보니 정말 멋진 작품들이 많은데 선생님은 캘리그라피를 하신지 얼마나 되신 거예요?

— 5년 정도? 그쯤 된 것 같네요. 처음에는 손으로 하는 작업들이 좋아서 비즈 공예, 포크아트, 공예품 만들기 이런 걸 많이 했어요. 그래픽 디자인 일을

15년 동안 했는데, 손으로 하는 작업을 할 시간이 필요해서 사무실 출근이
많지 않은 일로 찾아보다가 한 디자인 회사에서 일을 하게 되었죠. 그런데
직업 때문에 서체에 굉장히 민감 하다보니 썩 마음에 드는 서체가 없는 거
예요. 그래서 직접 써보기로 했죠. 마침 사무실 위층에 연세가 많으신 작가
님이 운영하는 학원 같은 게 있었어요. 그분이 어느 신문사에 칼럼을 기고
하시면서 삽화도 하시고 붓글씨도 하고 계셨어요. 그때 관심 있게 보고 있
던 저에게 많은 조언을 해주셨지요.

— 그래도 배우는 것과 가르치는 건 전혀 다른 일인데 캘리그라피 수업을 시작하신 동기가 있으세요?

— 아는 분 소개로 전시를 한 적이 있었는데, 그때 전시를 보신 어떤 분께서 공간을 마련해줄 테니 수업을 해 볼 생각이 있냐는 것이었어요. 그렇게 자연스럽게 시작되었던 것 같아요. 그러다가 수업을 하던 공간이 문을 닫게 되었는데, 계속되는 문의에 홍대 근처였던 연남동에 자리 잡았죠. 얼마나 급하게 잡았던지 하루 만에 부동산에서 7군데를 보여주었는데 바로 결정해서 계약했어요.

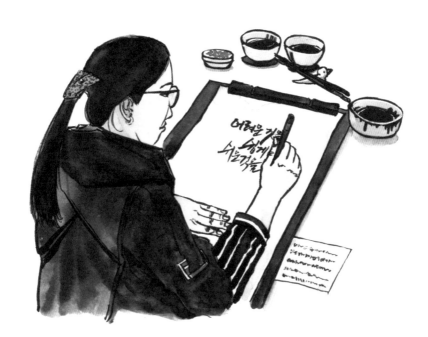

그녀는 그렇게 연남동에 자리를 잡고 4년째 캘리그라피 작업들과 수업을 하고 있다고 했다. 대화를 하는 동안 그녀는 눈을 반짝이며 말한다. 그동안 많은 작가들과 만나 작업 이야기를 할 때면 그들은 항상 눈을 반짝이고 있었다. 그 것은 자신의 비전에 대한 열정이고 열망이기 때문에 즐겁게 이야기할 수 있는 것이다.

─ 선생님 작품들을 모아서 얼마 전에 에세이집을 출간하셨죠?

─ 네. 한동안 그것 때문에 정신이 없었죠.

한은희 작가는 자신의 에세이집 『어쩐지 괜찮은 오늘』에 시 몇 편과 자신의 이야기들을 소개하면서 사람들에게 별일 아닌 듯 살자는 말을 하고 싶다고 했다.

─ 세상살이가 고되고 힘들어도 별일 아닌 듯 살면 살아지더라고요. 별일 아 닌 듯 살자! 힘들고 어렵지만 그래도 살만하다! 말이에요.

'한점그리기'에는 오랜 수강생들이 수업의 중심을 이루고 있다. 3년간 함께 이 런저런 작업들을 함께 해오다 보니 이제는 서로에게 굉장히 친숙한 사람이 되어있었다. 그래서인지 이들이 늘 입버릇처럼 함께 외치는 구호 또한 귀엽게 느껴진다. '영원히 함께해요!'
수업반들은 '사재기반'과 '먹자반'으로 나뉘는데 사재기반은 재료 이야기와 사모으기가 취미이고 먹자반은 간식타임을 즐기는 재미난 반들이라고 한다. 그런 재미를 즐기면서도 이들은 서로 똘똘 뭉쳐 매일 캘리 쓰기에 도전하기도 해

서 서로 자료를 공유하며 함께 발전해나가는 시스템이라고 했다. 나도 드로잉 수업들을 하고 있어서 그런 자율적 시스템이 실력 향상에 얼마나 큰 도움이 되는지 알기에 참 훌륭하다는 생각이 들었다. '한점그리기'의 비전을 묻자 한은희 작가는 잠시 생각한 뒤 조심히 입을 뗐다.

— 가장 중요한 건 선택과 집중이라고 생각해요. 선택과 집중을 통해 취미보다는 좀 더 전문성을 가지고 캘리로 응용할 수 있는 작품들을 만들어가는 것이 목표이죠. 제가 존경하는 선생님이 이런 말을 하셨어요. '붓 잡고 하는 일은 똑같다.' 요컨대 붓으로 하는 일은 그림을 그리는 일이나 글을 쓰는 일이나 비슷하다는 이야기예요. 그래서 요즘은 지인들과 함께 매일 드로잉도 함께 하고 있어요.

한은희 작가와는 블로그 이웃으로 그녀가 얼마나 열심히 드로잉을 하는지 매일같이 블로그나 SNS에 업데이트되는 그림들을 보면서 알 수 있다.

— 앞으로 계속 작업하면서 조금 더 깊이를 만들어가고 싶어요. 가볍지 않았으면 좋겠고 캘리를 통해 더 많은 사람들과 공감과 소통을 나누고 싶어요.

인사를 하고 작업실을 나오면서 한은희 작가의 마지막 이야기가 귓가에 맴돌았다. 많은 예술가들이 공감과 소통이라는 공통된 목표로 각자의 분야에서 매일같이 노력하며 그 가치를 위해 땀 흘리는 모습은 너무나 아름답고 행복해 보인다.

보헤미안을 꿈꾸는
1인 미용실
무 어

최효진 대표

키워드	미용실, 뷰티, 헤어
위치	서울 마포구 성미산로26길 43
연락처	02.3142.2994

써걱써걱. 슥슥, 획획!
그의 손에서 가위와 빗이 날아다니며 현란하게 움직인다. 가위가 지나간 자리에서는 잘린 머리카락이 흩날리고 있었다.

— 와! 솜씨가 굉장하시네요.

— 하하. 감사합니다.

며칠 전, 머리 자를 때가 되었다며 아내가 화장대 거울을 보고 머리를 쓸어내리며 말했다.

— 머리 자를 때가 되었는데, 금호동까지는 거리가 멀어서... 무어로 한 번 가볼까?
— 그래, 동네에서 미용실을 찾는 것도 괜찮겠지.

누구나 머리를 자를 때 항상 이용하는 단골 미용실이 있다. 자신에게 어울리는 머리를 잘 만들어 주기 때문에, 또는 서비스가 좋아서 찾는 경우도 있지만, 무엇보다 단골이 되면 자신의 스타일을 매번 찾아와서 설명하지 않아도 알아서 만들어 주기 때문이다. 남자인 나도 이용한지 6년이 넘는 단골 미용실이 있는데(다른 이들이 보면 그리 신경 쓴 머리라고 생각이 안 들 테지만) 스타일에 민감한 여자들은 더 하지 않겠는가. 아내도 결혼 전부터 오랫동안 금호동에 있는 미용실을 이용해 왔다. 그런데 결혼을 하고 연남동으로 오면서 금호동까지 매번 찾아가기가 불편하기 때

문에 동네에 있는 미용실을 찾아보려 했다. 한 번은 동네에 있는 다른 미용실을 찾아간 적도 있었는데 마음에 들지 않았는지 얼마 뒤 다시 금호동으로 향했다. 이렇게 마음에 드는 단골 미용실을 찾는 일은 여간 쉽지가 않다. 그런 아내가 다시 동네에 있는 미용실에 가보겠다고 이야기를 하고 있는 것이다. 연남동 공방골목 한켠에 1인 미용실 '무어'를 운영하고 있는 최효진 대표를 처음 만난 건 가죽공방 키키에서였다. 키키에서 김해준 작가와 이야기를 하고 있을 때 무어의 최효진 대표와 그의 여자친구가 함께 들렀고, 그때 인사를 하고 뜨끈한 정종을 나누며 무어에 대해 알게 되었다.

머리를 하겠다는 아내와 함께 무어를 찾아갔다. 아내가 옆에서 머리를 하는 동안 나는 몇 가지 질문들을 던졌다.

— 그런데 왜 미용실 이름이 무어예요?

— 제가 물고기를 무척 좋아하거든요. 그래서 무어라고 지었어요.

그의 물고기 사랑이 얼마나 대단한지 팔뚝 여기저기에 있는 문신을 보면 알 수 있다. 새겨진 문신은 최효진 대표의 자연스러운 스타일로 그 개성을 돋보이게 만들었다. 그는 남들보다는 조금 늦게 미용을 시작했다.

— 미용을 한지는 12년 정도 되었어요. 20대 후반에 미용을 시작했으니 좀 늦게 시작한 편이죠. 원래는 대학에서 의상 전공을 했어요. 그런데 의상을 좋아해서 선택했다기보다는 막연히 시작하다 보니 대학교 4학년이 되자 미래에 대해 고민하게 되더라고요. 그러다가 동네 미용실의 미용사를 보고는 나도 할 수 있겠다 싶어서 미용학원에 바로 등록을 했어요. 그리고 막상 시작을 해보니 너무 재미가 있는 거예요. 그때 이게 나한테 딱 맞는 일이라는 것을 깨달았죠.

그의 손놀림이 점점 빨라지며 가위와 빗이 손에서 춤을 추는 것처럼 보였다.

— 미용학원을 마치고 강남에 있는 샵에서 오래 일을 했었는데, 한 번은 원장님이 제게 4년제 대학을 나와서 왜 미용을 하느냐고 하는 거예요. 그렇게 공부한 게 아깝지 않으냐고. 전 헤어도 패션의 일부이니까 제 전공과 전혀 상관없지는 않다고 생각했어요. 내가 즐겁고 재미있는 것을 하면 된다고 생각했거든요.

1 무어 내부 모습 2 손님들의 편의를 위한 소품들
3 무어 한 켠에 걸린 해학적인 액자

그는 그렇게 10년 가까이 샵에서 일을 하다 지인의 소개로 연남동으로 와서 2013년 2월부터 개인사업을 시작했다. 그렇게 연남동에 1인 미용실 '무어'를 차린 지 어느덧 4년이 되었다.

— 개인사업을 시작하면 당장 단골손님도 만들어야 하고, 홍보도 해야 하고. 자리 잡는데 어려움도 있었을 텐데 어떻게 유지하셨나요?

— 글쎄요. 가게가 자리 잡는데 그렇게 큰 어려움은 없었던 것 같아요. 당시 1인 미용실이 유행이어서 무어를 차리면서 내가 열심히 하면 가게 정도는

유지할 수 있지 않을까 생각하며 일을 했고 감사하게도 멀리서부터 찾아주시는 단골손님들 덕분에 잘 운영을 했어요.

참, 맥주 있는데, 한 캔 하실래요?

— 미용실에 맥주도 있어요?

그는 대화 중에 갑자기 생각이 났는지, 미용실 한편에 있는 냉장고에서 맥주를 꺼내 건넸다.

— 무어는 별다른 홍보를 하지 않지만 다른 미용실과 몇 가지 차별화를 하고 있어요. 그중에 하나가 이렇게 술을 서비스로 제공하는 거죠. 편하게 술도 마시고 머리도 할 수 있는 그런 미용실이 있으면 좋지 않을까 해서 시작했어요.

— 그럼 다른 차이점들은 어떤 게 있는데요?

— 기본에 충실한 거예요. 여느 미용실에 가면 여자 분들의 경우 염색만 하고 가는 경우는 별로 없어요. 염색을 하면 머리에 영양제도 발라야 하고 이런저런 시술들이 덧붙여지면서 비용도 점점 커져가죠. 저희 무어에서는 기본에 충실하면서 거품 없이 정직하게 서비스를 제공하려고 노력하고 있어요. 그리고 또 다른 차이점은 1년에 1번 크리스마스 이브에 무어를 이용하시는 손님들을 초대해서 파티를 열어요. 물론 그 날 드시는 음식과 술 등 모든 비용은 무료고요.

크리스마스이브에 미용실에서 여는 파티라. 조금 이색적이라고 생각되었다. 그런데 연인이나 친구와 함께 보낼 크리스마스이브에 얼마나 많은 사람들이 미용실에 파티를 즐기러 올까? 별로 상상이 되질 않는다.

— 사람들은 파티에 많이 오나요?

— 네, 그럼요. 하하. 첫 해 파티에는 70여 명이 왔고, 그 다음해부터는 평균 40명씩은 참석을 했어요.

무어의 공간이 13평 남짓해 보이는데 이곳에 40명이나 와서 파티를 즐긴다
니 규모가 생각보다 대단했다. 머리의 손질이 끝났는지 샴푸로 머리를 감기
고 물로 잘 헹군 뒤에 드라이기로 말리기 시작했다. 드라이기의 시끄러운 소
리가 끝나고 다시 머리 손질을 하는 동안 최효진 대표와 계속 이야기를 이어
갔다.

— 무어를 운영하시면서 기억에 남는 손님들이 있나요?

— 주로 일부러 찾아오시는 단골손님들이 많다 보니 친분이 생겨서 형, 동생
　하는 사이들이 많아요. 한 번은 집을 구하지 못해 전전긍긍하던 손님에게

제가 잘 아는 부동산을 소개해서 집을 구해주기도 했는가 하면 가끔 손님들끼리 원하시면 소개팅을 시켜드리기도 했어요. 하하하.

최효진 대표의 이야기를 듣는 동안 인연이라는 게 참 신기하다고 생각했다. 넓고도 좁은 것이 사람의 인연이라는 누군가의 이야기가 이럴 때 딱 들어맞는 것 같았다. 그래서 세상은 성실하고 선(善)하게 살아야 하는지도 모르겠다.

— 자, 다 되었습니다.

— 감사합니다. 수고 많으셨어요.

아내는 한결 가벼워진 머리를 거울로 이리저리 보더니 마음에 들었는지 싱글벙글한 표정을 지었다. 아내의 머리 손질은 끝났지만 내가 마시던 맥주 캔에는 아직 맥주가 절반 가까이 남아있었다. 맥주를 한 모금 마시고는 무어의 다른 이야기들이 궁금해서 나는 마냥 자리를 지키고 있었고 옆으로 아내가 자리를 잡고 앉았다.

— 미용실은 40대 후반까지만 하려고요. 50대부터는 코이카에서 하는 해외 봉사를 다니고 싶어요. 물론 내가 가장 잘하는 이발로요. 그렇다고 여느 봉사자들처럼 봉사만 하겠다는 이야기는 아니에요. 저는 해외에서 좀 더 여유 있는 삶을 살고 싶어요. 그래서 한때는 보헤미안이 꿈이기도 했지요.

— 아직 결혼 안 하셨죠?

— 네. 딱히 독신주의는 아니지만 환경이나 나이와 상관없이 자유롭게 연애를
 하고 싶어요. 그러다 보니 결혼을 꼭 해야 한다는 부담도 없어서 그런데서
 오는 스트레스는 없는 것 같아요.

최효진 대표에게 무어의 비전에 대해 묻자 그는 별다른 큰 욕심이 없다고
했다. 그저 지금의 현재에 만족하고 있으며 무어라는 공간은 그에게 일터
라는 느낌보다는 노는 공간에 더 가깝다고 한다.

— 친구 분들이 대표님의 그런 모습을 참 부러워하겠어요. 자유롭게 사는 거
 누구나 꿈꾸는 거잖아요.

— 하하. 그렇긴 하죠. 친구들은 회사라는 시스템 속에서 살아가기 때문에 상
 대적으로 시간이 여유로운 저를 부러워해요. 다들 자신만의 시간을 갖고
 싶어 하거든요.

그는 현재에 만족하지만 또 다른 행복한 미래를 꿈꾸고 있었다. 세계를 다
니며 봉사를 하기도 하고 자유롭게 삶을 즐기는 모습을 상상하며 하루하
루를 책임감 있고 즐겁게 살아내고 있다. 교만하지 않으려 노력한다는 그
의 말이 교훈처럼 가슴에 파고든다. 그의 이야기를 들으며 어찌 될지도 모
를 그럴싸한 미래를 이루기 위해 현재를 참고 버티며 사는 것이 아니라 지
금 당장 행복하게 즐기며 사는 것이 더 행복하고 여유로운 미래로 이어질
수 있다는 생각이 들었다. 우리는 생각해봐야 한다. 나는 지금 행복한가.

episode

7

청년들의 아름다운
작업이야기

뉴아더스

이치훈 & 김동현

키워드 | 음악가, 작곡가, 밴드
Youtube | New Authors
페이스북 | facebook.com/newauthorsproject

똑똑.

— 누구세요?

— 아래층입니다.

철컥, 문이 끼익 소리를 내며 열린다.

— 아, 형 오셨어요.

— 작업 중이었어? 내가 방해했나?

— 아니에요, 들어오세요.

반갑게 맞아주는 동현이는 문을 열어주며 응접실로 안내했다.

— 치훈씨는 어디 갔어?

— 안에서 작업하고 있는데 좀 있으면 나올 거예요.

김동현군과 이치훈 대표는 우리 부부가 운영하는 연남동 공방 카페의 위
층 사무실에서 음악기획사를 하고 있다. 둘 다 일찍 자신의 길을 찾아서
작곡과 작사를 시작해 지금은 어엿한 회사를 운영하는 멋진 청년들인데
가만히 이 둘을 보고 있으면 '엄친아'의 대표적인 표상이 아닐까 생각이 들
었다. 이치훈 대표와 김동현은 둘 다 서울대 음대 출신의 작곡가들이다.

좋은 학교를 나오기도 했지만 일찍이 자신의 길을 발견하고 적극적으로 도전하고 노력하며 살아왔으며, 작곡과 작사 노래까지 직접 부른다. 거기에 심지어 둘 다 좋은 성품과 외모도 잘생긴, 요즘말로 훈남들이니 다른 엄마들이 부러워할 아들들이지 않을까.

이치훈 대표가 작업실의 문을 열고 나왔다.

— 작업 중인데 방해한 거 아니야?

— 아니에요. 마무리 좀 하느라고요.

— 식사는 했어?

— 네. 아까 나가서 동현이랑 먹고 왔어요.

작업하는 사람들을 만나면 자주 하는 질문 중에 하나가 밥 먹었냐는 질문이다. 영화 『비열한 거리』와 『친구』에서 식구(食口)에 대해 이야기하는 부분이 있는데, 식구란 네모난 테이블에 둘러앉아 함께 밥을 먹는 사이라며 옛날에는 끼니를 잇는 것이 어려울 때라 만나면 인사를 '식사하셨습니까?'라고 물었다고 했다. 지금은 시대적 개념이 달라져서 배곯는 일은 없지만 프리랜서는 작업하느라 끼니를 놓치는 경우들이 많아서 만나면 종종 이렇게 식사를 했는지 묻고는 한다.

— 자, 그럼 시작해볼까?

— 저희가 어떻게 하면 되는데요?

— 그냥 나랑 잠깐 수다 떨어주면 돼.

이 책에 이 두 사람의 이야기를 실었으면 했다. 최근 대한민국의 젊은 청년들은 높은 실업률과 대학 등록금으로 인한 부채 등 사회적 요건으로 아주 어려운 시대를 살고 있다. 대학을 졸업하면 마이너스 3,000만원부터 시작한다는 말이 있을 정도로 어렵기도 하지만 그 빚을 갚으려면 취업을 해야 하는데 그마저도 쉽지가 않다. 그러다 보니 연애, 결혼, 출산, 집 마련, 문화생활 등을 포기하는 5포, 7포 세대라는 신조어들이 탄생했으며 심지어 N포세대(Nothing, 모든 것을 포기한 세대)라는 말까지 나오는 실정에 이르렀다. 지금의 청년들에게는 희망이 필요하다. 우리 사회는 공무원과 대기업에 취업하라고 부추기며 취업을 위해 갖은 노력과 희생을 요구한다. 실제로 대기업에 입사했다고 행복하기만 할까. 중요한 것은 보람과 행복을 느낄 수 있는 일을 하는 것이다. 그저 먹고살기 위해 하는

1 뉴아더스 작업실의 모습
2 작업실 내에 설치된 녹음실

▶ 노래를 녹음 중인 이치훈 대표

일들은 분명한 한계가 있고 그렇게 한 평생을 보내고 은퇴 후 뒤돌아보았을 때, 자신에게 남은 것이 그리 많지 않다는 것을 깨닫게 되면 삶이 허무하기 마련이다. 내가 만난 이 두 사람은 적어도 자신의 꿈과 행복을 위해 누구보다도 열심히 노력하며 사는 청년들이었다.

— 근데 왜 회사 이름을 뉴아더스(New Authors)로 지은 거야? 특별한 이유라도 있나?

— 새로운 작품가들을 위한 회사여서요. 새로운 작품가들이 음악시장에서 기성세대의 관습에 어려움 없이 활동할 수 있게 만들자는 목적으로 이름을 뉴아더스(New Authors)라고 지었어요.

지금은 어엿한 음악기획사의 대표이지만 이치훈 대표는 처음에는 작사가로 시

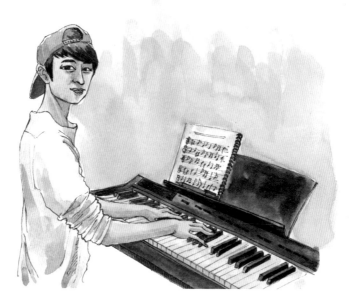

▶ 피아노 연주 중인 김동현

작했다. 어렸을 적부터 음악을 좋아했는데 그중에서도 가수 박효신과 박화요
비의 노래를 무척이나 좋아했단다. 그래서 그 두 명에게 어울릴만한 가사를
계속 써가던 중 고등학생 때 무작정 대구에서 서울로 상경해서 그동안 작사했
던 가사들을 신촌뮤직에 보냈고, 며칠 뒤 함께 일하자는 연락을 받았다.

그렇게 신촌뮤직과의 인연이 시작되었지만 고등학생의 신분으로 부모님 몰래
시작한 작사가 생활은 그리 오래가지 못했다. 나중에 부모님이 사실을 알게
되면서 반대를 하고는 대학 진학을 종용했던 것이다. 대학 진학을 고민하던
중 마침 서울대에 작곡과가 있어서 일단 지원했는데 합격통지서가 와서 꿈인
가 생시인가 했다고 했다.

— 하하. 그건 정말 기적 같은 일이었어요. 공부를 그렇게 열심히 하지도 않았
고, 작곡과에 가려고 클래식 공부를 한지 얼마 되지 않았는데 합격을 해서

스스로도 많이 놀랐어요.

말은 겸손하게 했지만 평소 그의 성품과 열정을 보면 분명 엄청난 노력을 기울였을 것이 불 보듯 뻔했다. 대학 진학 뒤에는 다시 신촌뮤직과 일하게 되었고 그렇게 2006년, 박화요비의 「미안하지만 이렇게 해요」라는 곡으로 작사가 데뷔를 했다.

— 신촌뮤직이면 당시 잘 나가던 기획사였을 텐데 왜 그만두고 나온 거야?

— 10년 전부터 아이돌 붐이 일어나면서 대부분의 음악 기획사가 아이돌 중심으로 움직이기 시작했어요. 그러다 보니 제가 생각한 음악 장르와는 다른 부분들이 있어서 기존의 형식에서 벗어난 음악들을 진지하게 해보고 싶더라고요. 그래서 큰 용기를 내서 신촌뮤직에서 나와 뉴아더스를 만들게 되었던 거죠.

자신의 꿈을 위해서 일찍부터 계획을 세우고 노력으로 만들어온 그의 용기와 열정에 가슴이 뜨거워졌다. 이것이 내가 예술가들을 만나는 것을 좋아하는 이유이다. 그들을 통해 자극받고 노력하게 되며 새로운 시선으로 세상을 바라보는 것, 선입견 없이 세상을 있는 그대로 느끼고 바라보는 것이야말로 예술가에게 중요한 시선이 아닐까.

— 그럼 동현이는 언제 만나게 된 거야? 뉴아더스를 차리고 들어왔나?

— 아뇨, 동현이는 학교에서 만났어요. 학교 후배였거든요.

— 아, 그래서 둘 다 같은 학교 음대생이었던 거군!

― 네. 동현이는 학교에서 만나서 신촌뮤직에서 함께 일했고 지금(뉴아더스)
 까지 함께 하고 있는 거예요.

이치훈 대표와 김동현은 보기에는 형제 또는 부부처럼 보이기도 했다. 그만큼
서로가 서로를 잘 보완하고 협력하는 모습이 돋보이는 파트너인 것이다.

― 응. 그러면 동현이는 언제부터 작곡을 시작한 거야?

― 저는 초등학교 때부터 피아노를 치면서 자연스럽게 시작했던 거 같아요.
 서울대에 작곡과가 있다는 이야기를 듣고 지원했는데 합격을 하고 학교에
 서 치훈이 형을 만난 거죠.

이야기를 나누던 중 문득 궁금해졌다. 나이도 젊고 음악적 기술 외에 사회경력이 길지 않은 이들이 신촌뮤직에서 나와 회사를 차리면서 어려운 점이 한두 가지가 아니었을 텐데 어떻게 극복해왔을까.

— 회사를 시작하고 나서 어려웠던 적은 없어? 특히 예술분야 쪽이 이벤트 행사를 하지 않는 한 수익내기가 쉽지 않잖아.

— 어려운 거야 매번 어렵고 지금도 어려운걸요. 그래도 잊지 않고 찾아주시는 분들이 있어서 매니지먼트 사업을 하면서 이어가고 있는 거 같아요.

— 맞아요. 지난번 메르스가 유행하면서 행사들이 많이 취소되면서 몇 달을 제대로 운영하기가 어려웠는데, 그래도 여러 곳에서 찾아주시는 덕에 사업을 이어갈 수 있었어요.

이치훈 대표의 말에 동현이 맞장구를 치며 이야기했다.

— 그럼 반대로 음악을 하면서 기억에 남거나 재미있었던 일은?

이치훈 대표가 잠시 생각하더니 입을 열었다.

— 기억에 남는 거면... 지난번 이문세 선배님 15집에 들어가는 곡을 작업했어요. 그런데 이문세 선배님의 곡 선택이 굉장히 신중해서 작업하는데 시간이 많이 걸렸어요. 일주일에 세곡씩 만들었는데 작업에 몰입하다 보니 회사에서 한동안 먹고 자고 해야만 했죠. 결국 서른 곡을 만들어서 그 중 한 곡을 추

려내서 앨범에 실을 수 있었어요.

한 곡을 만들기도 어려운데 서른 곡을 만들어 한 곡을 추려낼 정도면 얼마나
대단한 작업이었는지 상상도 안된다. 집념과 열정 없이는 할 수 없는 작업이었
을 것이다.

― 작업하면서 고생 많이 했겠네.

― 그래도 이문세 선배님의 노래로 실릴 수 있는 게 어디에요. 저희에겐 큰 영
 광이죠.

그렇다. 만들 때는 고통과 고민이 뒤따라도 태어난 결과물을 보면 뿌듯하고
보람을 느끼는 게 예술가라는 직업이 아닌가. 그 맛에 중독되어 계속 작업하
는 것일 테고.

― 맞다! 이건 재미있는 건 아닌데 어이없는 일들도 있었어요. 매니지먼트 사
 업 때문에 연주자들을 계약하려고 했는데, 계약서 쓰기 전에 피자 시켜서
 먹기로 했었어요. 그런데 며칠 굶은 것도 아닌데 피자 10판을 시켜서 먹고
 는 잠깐 나갔다 온다더니 그대로 달아난 일들도 있었지요.

― 하하하. 맞아! 그때 완전 어이없었어. 뭐 그런 애들이 다 있었는지 몰라.

이야기를 듣고 있자니 세상 참 별의별 사람들이 있구나 하는 생각이 든다.

— 앞으로 뉴아더스를 어떻게 만들어 가고 싶어?

— 회사를 만들 때의 이념처럼 새로운 작품가들을 위한 회사, 새로운 음악을
만들고 싶어요.

— 새로운 음악?

— 기존의 형식적인 틀을 깨는 새로운 사운드 편곡을 뉴아더스를 통해 만들어
보려고 하고 있어요.

— 멋지네! 분명 잘 해낼 수 있을 거야. 이렇게 둘이서 뉴아더스를 잘 만들고 끌어가는데 충분히 잘 하고말고.

— 아! 한 명 더 있어요.

— 한 명? 누구?

뉴아더스를 설립할 때 이치훈 대표와 김동현 군 그리고 함께 작업하던 오영경 씨가 있다고 했다. 나는 제대로 본 적이 없어서 잘 몰랐는데 오영경 씨는 다른 곳에서 작업을 하다가 이번에 뉴아더스가 기획한 작곡가들이라는 프로젝트로 다시 함께 하고 있다고 했다. 이 청년들을 보면서 나는 다시금 지난 시간들을 되돌아보게 된다. 제대로 가진 것이 없어도 열정으로 밀어붙이며 살아왔던 세월들. 내가 가진 재능이라고는 노력과 성실함밖에 답이 없다는 마음으로 쉼 없이 살아왔던 지난 시간들 덕분에 지금 내가 하고 싶은 일들을 하며 사는 건 아닐까.

청년들이 살기 어려운 시대. 많은 청춘들이 살아가면서 중요한 것들을 포기하고 살려할 때 더 많은 청춘들은 이렇게 자신의 꿈을 좇으며 열정적으로 살아가고 있다. 중요한 것은 포기하지 않는 것이다. 포기하는 순간 편해지는 것이 아니라 많은 것을 잃어버리게 된다. 포기하지 않고 언젠가 이루어질 것이라 굳게 믿고 지금 할 수 있는 것들을 최선을 다해 살다 보면 그 노력이 충분한 보상을 받고 빛을 볼 수 있는 시기가 올 것이다.

맛을 창조하는 예술가
비스트로 주라

배태암 셰프

키워드 음식점, 양식, 스테이크
위치 서울시 마포구 와우산로23길 18-7
전화 02.6406.5640

— 이 근처 어디라고 했는데.

— 응. 도서관 뒤쪽 길이네. 조금만 더 가면 나오겠다.

오전부터 날씨가 쨍하더니 무더위가 기승을 부린다. 홍대 안쪽 오르막길로 올
라가는데 등줄기를 타고 땀이 흘러내리는 게 느껴진다.

— 후아, 그런데 오늘 덥기는 무척 덥다. 한 끼 해결하러 이렇게까지 나와야 하나.

— 응. 동현이가 맛있다고 했어. 오늘은 꼭 먹으러 갈 거야!

일반적으로 남자들은 맛집을 일부러 찾아다닌다거나 줄 서서 기다려 먹는 것
을 별로 좋아하지 않는데, 나도 그런 남자들 중 하나였나 보다. 그러나 아내
와 만난 후 종종 그런 맛집들을 찾아 길을 나서는 날들이 생기면서 며칠 전부
터 가고 싶다던 레스토랑에 점심식사를 하러 길을 나섰다. 지금 아내와 함께
가는 곳은 뉴아더스의 작곡가 김동현 군이 맛집이라며 소개한 레스토랑이다.
다행히 사람이 많은 시간대를 피해 왔더니 여유 있게 자리를 잡을 수 있었다.
비스트로 주라는 그리 큰 규모의 레스토랑은 아니지만, 개성 있는 홈바와 심
플한 인테리어들이 깔끔하고 정돈된 느낌을 주었다.

— 음, 뭐 먹지. 이것도 맛있어 보이고, 저것도 맛있어 보이고.

— 그냥 제일 그럴 듯 해 보이는 걸로 먹어.

메뉴판을 전부 외워버릴 것 같은 기세로 보던 아내는 한참을 보다가 부채살 스테이크를 골랐고, 난 메뉴판을 본지 채 10초도 되지 않아 추천 메뉴에 있는 살치살 스테이크를 골랐다. 주문을 하자, 홈바 너머로 셰프들의 손놀림이 바빠지더니 냉장고에서 커다란 고기를 꺼내서 눈앞에서 한 점 한 점 썰기 시작했다. 마치 정육식당에서 눈앞의 고기를 직접 썰어 구워주는 것과 같은 느낌이었는데 분위기는 훨씬 고급스럽고 이국적으로 다가왔다. 잠시 뒤에 나온 음식을 보니 정성껏 손질한 스테이크와 소스가 적절히 입혀진 파스타면과 채소들이 어우러진 모습이 꼭 먹고 싶게끔 만드는 비주얼이었다. 스테이크 한 점을 입에 넣으니 눈 녹듯 없어져 버렸다.

089

— 와, 고기가 연하고 부드러워서 입안에서 녹아버리는 것만 같네요. 정말 맛있어요!

— 하하. 네 감사합니다. 더 필요하신 거 있으시면 말씀해주세요.

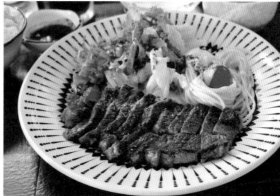

▶ 비스트로 주라의 내부 전경

— 저희 가게는 어떻게 알고 찾아오셨어요?

— 사실은 뉴아더스라는 작곡가 친구들이 여기 단골이라고 해서 소개를 받아서
 왔어요. 역시 그 친구들 얘기대로 정말 맛있네요!

— 아, 뉴아더스! 치훈씨 지인 분들이셨군요.

간단한 인사를 하고 식사를 하는 동안 계속해서 손님들이 줄을 지어 들어오자
주방은 더욱 분주해지기 시작했다. 주방에서 어떻게 준비하고 내오는지가 자연
스레 보이니 그들의 세심하고 정성어린 손질과 세팅에 더욱 감명 받았다. 예전

부터 셰프에 대한 이야기를 싣고 싶어서 전문 셰프를 물색 중이었는데 마침 비스트로 주라를 알게 되면서 궁금한 것들을 물어볼 수 있을까 싶었다. 그러나 계속해서 몰려드는 손님들 때문에 더 이상 질문은 하지 못하고 인터뷰 부탁만 하고선 식사를 마치고 가게를 나왔다.

몇 주 뒤, 약속을 하고 브레이크 타임을 이용해 배태암 셰프를 만날 수 있었다.

— 오시는데 수고 많으셨죠.

— 아니에요. 많이 바쁘실 텐데 시간 내주셔서 감사해요.

근처 카페로 자리를 옮겨 이야기를 나누기 시작했다.

— 요리는 언제부터 시작하신 거예요?

— 전 일찍부터 좋아하는 게 분명했어요. 어릴 적부터 요리를 시작했는데 그때가 중학교 때쯤이었던가 그랬죠.

보통 중학생 때는 친구들과 놀기 좋아하고 게임하기 바쁘고 그런 시기였을 텐데, 그리 일찍 좋아하는 일을 찾고 요리를 시작했다니 조숙했다는 생각이 들었다.

— 참, 보니까 주라 입구 쪽에 셰프님이 멋진 정복을 입고 서 계신 모습의 사진을 걸어두신 게 인상적이던데요. 언제 찍으신 거예요?

— 하하. 그 사진은 제가 요리 시작한 지 얼마 안 되었을 때인데 호텔 주방에서

일을 하고 있었을 때 사진이에요. 입구에 걸어놓은 이유는 요리를 하면서 초심을 잃지 말자는 뜻에서 경각심을 세우기 위해 걸어두었죠.

중학교 때부터 요리를 시작했다던 그는 잘 알려진 호텔에서 요리를 하며 경력도 쌓았는데 어떻게 홍대에 비스트로 주라를 오픈하게 된 걸까.

— 호텔은 정말 다양한 많은 것들을 배울 수 있는 장소예요. 채소를 다듬는 일부터 조리와 요리까지 많은 것들을 배우고 익힐 수 있는 장소이죠. 그렇

▶ 요리 중인 배태암 셰프

지만 제가 꿈꾸는 레스토랑의 모습과는 조금 달랐어요. 제가 생각한 레스토랑의 모습은 사람들이 편하게 와서 식사할 수 있고 소통할 수 있는 그런 곳이었으면 좋겠다고 생각했어요. '심야식당'처럼 말이죠. 주라에는 다른 식당과 다르게 홈바로 제작된 테이블이 있는데 이는 요리로 소통하고 싶은 마음을 담아서 만든 것이기도 하고 주방을 공개해서 요리과정에 투명성을 준거예요. 그렇게 홍대에 지금의 비스트로 주라를 열게 되었어요.

이야기를 들으면서 문득 궁금해졌다. 요리사가 직원으로 있는 것과 가게를 직접 운영하는 것은 전혀 다른 일이다. 사업 경험이 전무한 사람이 가게를 운영한다는 것은 분명 위험이 뒤따르는 일이다.

— 그전까지 요리만 하셨는데 갑자기 가게를 오픈하시면서 여러 가지 어려움이 많으셨을 것 같은데요.

— 맞아요. 직원으로 있다가 가게를 운영하는 것은 전혀 다른 일이었지요. 일단 식자재를 구하는 것부터가 문제였어요. 직원으로 있을 때야 출근하면 계약된 업체에서 가져와서 냉장고에 쌓아두고 사용만 하면 되는 거였는데, 당장 필요한 식자재를 직접 구해야 하니 어려움이 따르더라고요. 또 이런 일도 있었어요. 그 당시만도 제가 시세나 이런 거에 그리 밝은 편이 아니어서 인테리어 시공업체에 믿고 맡겼는데, 공사가 끝나고 나서 보니 부실한 곳이 눈에 띄는 거예요. 그렇다고 공사비가 저렴한 편도 아니어서 많이 속상했죠. 뭐, 덕분에 공부가 되어서 지금은 직접 인테리어를 손보기도 하고 만들어보기도 해요.

주라를 오픈한 지 불과 1년 반 정도밖에 안되었는데 지금은 많은 사람들이 식사를 하려고 줄을 길게 서서 기다리기까지 한다. 어떻게 이런 어려움들을 극복해 왔을까 문득 궁금해졌다.

— 가게를 정말 어렵게 오픈하셨네요. 그래도 지금은 이렇게 사람들이 줄을 지어 기다려서 식사를 하고 갈 만큼 유명해졌는데, 어떻게 어려움을 극복하신 건가요?

— 정말 많은 분들이 도움을 주셨어요. 특히 주변에 요리사분들이 많아서 많은 조언도 해주시고 총무로에 친구들이 있는데 친구들이 아낌없이 후원을 해주었죠. 식자재 문제도 제가 고기를 마장동에서 가져오는데 판매처가 명확하지 않으면 도매상들은 거래 잘 안 하시거든요. 그중에 사장님 한 분을 만나 오랫동안 어필하고 설득해서 거래를 할 수 있게 되었죠. 지금 말씀드린 분들의 도움이 아니었다면 주라는 정말 운영하기 어려웠을 거예요. 지금도 그분들께는 너무나 감사해요.

이야기를 듣는 내내 역시 사람은 혼자서 할 수 있는 일이 많지 않다는 것을 새삼 깨달았다. 혼자서 살 수 있는 사람은 아무도 없다. 세상은 함께 나누고 소통하며 이루어 가는 것이다. 여러 예술가들을 만나며 그들의 삶에 대한 이야기를 들을수록 사람들과 어우러져 살아가는 것이 얼마나 중요한 일인지 느끼게 된다.

— 주라를 운영하시면서 기억에 남거나 재미있었던 일이 있으세요?

― 아까 이야기한 것처럼 많은 분들이 도움을 주셨는데 그중에 주라가 알려지기 시작하는데 큰 도움을 주신 분이 계세요. 어느 날부터 사람들이 점점 많아지는 게 이상해서 손님들께 물어보니 어느 분의 SNS에 주라가 소개가 되어서 보고 찾아오셨다는 거예요. 알고 보니 영향력이 큰 파워블로거였어요. 개인적으로는 잘 모르지만 덕분에 큰 도움을 받았죠. 하하. 그리고 근처 어학원에 있는 외국인 강사였는데 음식이 맛있다며 자신이 입고 있던 티셔츠에 매직으로 비스트로 주라를 써서 거리를 다니며 홍보를 해주더라고요. 정말 유쾌하고 재미있는 친구였어요.

▶ 고기 손질 중인 임영준씨

— 비스트로 주라를 앞으로 어떻게 더 키워가고 싶으신가요? 계획 같은 게 있으시면 좀 들려주세요.

— 계획이라고 말하면 좀 거창한 거 같은데요. 직원들에게 자신이 직접 매장을 운영할 수 있게 만들어 주고 싶어요. 독립할 수 있게 도와주고 주라 같은 매장을 여러 지역에 만들어서 직접 운영하게 하는 거죠. 저희 직원 중에 임영준이라는 친구가 있는데, 이 친구는 제가 주라를 만들면서 처음부터 함께 이끌어 왔거든요. 정말 재능도 많고 장래성이 있는 친구라서 제가 어떻게든 도움이 되어주고 싶어요. 참, 꼭 하고 싶은 이야기가 있는데 지금 제가 주라를 운영하면서 가장 큰 도움을 준 것은 바로 가족이에요. 가족의 도움이 있기에 지금의 제가 있는 거죠. 더불어 항상 바쁘다는 핑계로 제대로 만나기 힘든데도 옆에서 잘 챙겨주는 여자친구에게도 고맙다고 이야기하고 싶어요.

이야기하다 보니 어느덧 브레이크 타임이 끝나가고 있었는지 창밖에서 직원이 신호를 보내왔다. 그와 이야기하면서 배태암 셰프는 누구보다 더 목표를 향해 열심히 살아가는 청년이었다. 성실히 땀 흘려 살아가는 것이 보람된 것이라는 말은 바로 배태암 셰프를 위한 말이 아닌가 싶었다. 음식을 통해 사람들과 소통하며 삶을 나누는 그는 그야말로 맛으로 표현하는 예술가다. 그의 예술에 사로잡힌 많은 사람들이 오늘도 그의 사람 냄새나는 가게에 식사를 하러 간다. 아름다운 맛을 느끼게 해주는 '비스트로 주라'로.

마음으로 빚는 도자기
연 돌

이우숙 작가

키워드	도자기, 공예, 아트샵
위치	서울시 마포구 성미산로 15길 40-6
인스타그램	@yeondol_ceramicstudio

한 달에 한 번, 매달 연남동에서 열리는 마을 시장 '따뜻한 남쪽'에 셀러로 참여한 것이 3년 즈음되었나 싶다. 그림엽서 몇 장을 들고나가기는 하지만 물건을 팔러 가는 목적이 아니라 줄곧 마을 시장에서 시장과 사람들의 모습을 그리기 위해 참여해왔다. 이 날도 마찬가지로 시장의 한편에 자리 잡아 그림을 그리고 있었다.

— 안녕하세요. 연남동의 모습들이 그려진 그림들이네요. 구경해도 될까요?

손님 한 분이 다가와 말을 건넨다.

— 그럼요! 천천히 둘러보세요.

손님이 그림엽서들을 들고는 유심히 살펴본다.

— 동네 분이세요?

— 네. 근처에 살아요.

— 동네의 모습들이 재미있게 그려져 있기도 하고 제가 가본 곳들도 있어서 관심 있게 봤어요. 그림 속에 아는 곳들이 있으니 더 반갑네요.

— 제가 다니면서 인상 깊었던 곳을 그림으로 그려서 만든 거예요. 그래서 엽서에 그려진 장소들은 저의 단골집들인 셈이죠. 하하하

— 유럽이나 관광지에 대한 엽서들은 많이 봤는데 이렇게 동네의 모습들이 담

긴 건 흔하지 않더라고요. 이렇게 내가 사는 동네의 모습을 그림으로 볼 수 있어서 좋네요. 저도 마침 근처에서 자그마한 도자기 작업실을 하고 있어요. 언제 시간 되면 놀러 오세요.

마을 시장에서 만난 손님은 자신의 작업실에 언제 놀러 오라고 이야기를 하면서 연락처를 알려주고는 그림엽서 세트를 구매해갔다. 그리고는 작업이 바쁘다는 이유로 까맣게 잊고 지내다가 두 달쯤 지났을 때 문득 그때 만난 손님이 생각났다. 그때 도자기 작업실을 하신다고 했는데 도자기 작업실은 어떻게 생겼을까? 결혼 전, 10년 가까이 혼자 살면서 직접 살림을 하다 보니 주방용품에 관심이 많았는데 그중 아기자기한 그릇들을 하나씩 모으는 게 재미있었다. 또 아트숍에서도 다양한 도자기 제품들을 만나면 생김새를 유심히 보기도 하면서 도자기의 매력을 느끼고 있었다.

나는 그때 받은 연락처로 메시지를 보냈다.

— 안녕하세요. 지난번 마을 시장에서 뵈었던 그림 그리는 사람인데 기억하실까요?

— 그럼요. 그림엽서도 가지고 있는데.

— 지난번 작업실에 초대해주셔서 염치 불구하고 작업실에 놀러 가도 될까 여쭤보려고요. 어떻게 작업하시는지 궁금해서요.

— 별로 볼 게 없어서 민망하지만 기꺼이 초대하죠. 언제쯤이 좋으세요?

대뜸 놀러 가도 괜찮냐는 질문에 유쾌하게 초대해준 사람이 바로 도자기 예술

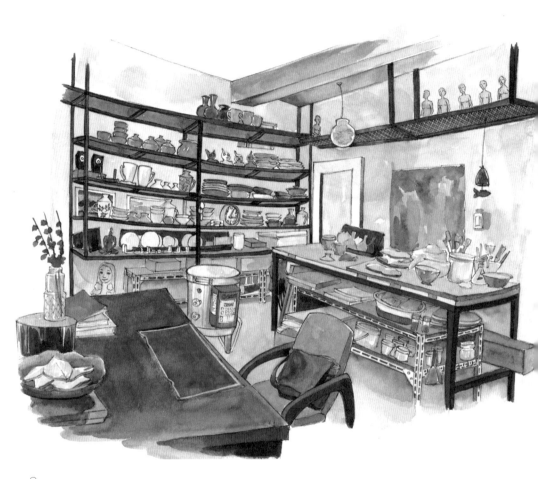

가 연돌 이우숙 작가이다. 작업실 방문 당일. 집을 나와 알려준 주소로 천천히 걸어갔는데 그 길이 아주 익숙하고 친숙하게 느껴진다. 작업실로 가는 길은 어릴 적 내가 다니던 모교를 지나 20년 된 친한 친구의 집 옆 골목이었기에 익숙하고 반갑게 느껴졌다. 작업실은 주택가 안쪽에 아기자기하게 자리 잡고 있었고 현관문 앞에는 연돌이라는 작은 간판이 달려 있었다. 작업실 앞에 유리창으로 전시된 도자기들을 구경하고 있는데 현관문이 열리며 이우숙 작가가 반갑게 맞이해 주었다.

— 안녕하세요. 어서 오세요. 찾는데 어렵진 않으셨어요?

— 네. 제가 다니던 학교 근처여서 쉽게 찾았어요. 생각보다 엄청 가깝더라고요.

— 다행이네요. 많이 덥죠. 마실 것 좀 드릴까요? 맥주 좋아하신다고 들었어요. 맥주 어떠세요.

— 하하. 제가 맥주 좋아하는지 어떻게 아시고. 감사합니다.

3초 정도 망설이다 바로 '네'라고 대답해버렸다. 오후에 다른 스케줄이 있었지만 30도를 훨씬 넘어서는 요즘 같은 폭염에 시원한 맥주 한 캔 정도는 더위를 잠시 잊게 해주기도 하니까. 작업실에 들어서자 진한 흙냄새가 코로 들어왔다. 왠지 포근한 기분이 들면서 향기롭기까지 한 흙냄새는 도자기 작업실의 분위기에 묘한 매력을 더해준다. 철제 앵글로 짜인 선반 위에 잘 정리된 예쁜 빛을 띤 예술품들이 도자기 작업실에 대한 나의 기대감을 충분히 만족시켜 주었다.

101

— 와. 작업실이 너무 멋져요. 도자기들도 너무 예쁘고요.

— 정리를 안 해놓아서 좀 어수선하죠?

— 아뇨. 깔끔한데요. 평소에 정리를 잘 하시나 봐요.

천천히 작업실의 이곳저곳을 살펴보니 현관문 오른쪽으로는 흙으로 빚어놓은 도자기들을 건조하고 있었고 왼편 선반에는 아기자기한 도자기들이 보기 좋게 잘 정돈되어 있다. 안쪽에는 가정용 가마가 놓여 있고 선반과 작업대 위에는 만들어 놓은 도자기들이 진열되어 있는데 그중 사람의 형상을 한 도자기들이 제일 먼저 눈에 띄었다. 사람의 형상을 한 도자기들은 제각기 다른 소재들과 표현방법으로 만들어졌는데 한 점 한 점 그 개성이 뚜렷하고 작가의 철학관이 담겨있었다.

▶ 반죽할 때 쓰는 도구들

— 여기, 시원하게 드시면서 얘기하세요.

— 네, 감사합니다.

이우숙 작가는 캔 맥주와 함께 안주로 견과류를 곁들여 주었다.
그리고는 자신을 '연돌'이라고 불러달라고 했다.

— 연돌님은 어떻게 도자기 작업을 시작하게 되신 거예요?

— 저는 남편을 따라 일찍부터 외국에 나가게 되면서 베를린에서 4년, 샌프란
시스코에서 8년을 살았어요. 그리고 외국에서 아이를 낳게 되었는데, 연고
지가 아니어서 남편이 출근하면 혼자서 아이를 돌보아야만 했지요. 그렇게

몇 년이 지나고 보니 어느 순간 아이에게만 매인 나를 돌아보게 된 거예요. '아, 이렇게는 안 되겠구나.' 생각을 하고는 아이를 유치원에 보내고 아이가 돌아오기 전까지 나를 위한 무언가를 시작하기로 결심했죠.

— 그런데 그 많은 것들 중에 도자기를 선택하신 이유라도 있으세요?

— 미국 캘리포니아 주 버클리 대학에서 운영하는 대학생과 일반인 대상으로 하는 교육원 같은 곳에 갔었어요. 우리나라에 있는 평생교육원 같은 곳이라고 생각해도 좋아요. 그곳에 있는 프로그램 중 도자기에 관련된 수업이 있었는데 그 분위기나 공간이 너무 좋은 거예요. '아, 이거다!'라는 느낌이 들었죠.

외국의 교육시스템에 대해 잘 모르는 나로서는 도자기는 왠지 동양에서 배우는 것이 훨씬 쉽고 깊이감 있게 배울 수 있지 않은가 하는 생각이 들었다.

— 외국 대학에 도자기 스튜디오라, 왠지 흔하지 않았을 것 같은데요.

— 아니에요. 오히려 외국은 각 대학별로 도자기 스튜디오들이 굉장히 잘 조성되어 있어서 작업에 필요한 재료들이 풍부하고 가격도 굉장히 저렴해요. 그곳에서 평생의 스승이라 할 만한 선생님을 만나게 되었죠. 당시 영어를 그리 잘 하는 편이 아니어서 배우기가 어렵지는 않을까 고민하던 저에게 선생님은 '그게 뭐가 문제지? 손으로 만지고 느끼고 표현하는데 전혀 문제없잖소!'라고 하셨어요. 그 말을 듣고 용기를 내서 시작하게 되었죠. 수업의 내용을 완전히 이해 못하고 내 마음 내키는 대로 작업하는데도 선생님은 많은 칭찬과 격려를 아낌없이 해주었지요. 저와는 정말 호흡이 잘 맞는 선생님이었어요.

많은 교육서비스들이 넘쳐나는 요즘, 나와 맞는 좋은 선생님을 만나기란 정말 쉽지 않다. 나와 맞는 선생님이란 무조건 나에게 맞춰주는 스승이 아니라 어려운 길이어도 올바른 방향으로 안내해주고 이끌어주어야 하는 사람이다. 이우숙 작가의 이야기를 들으며 사람들에게 드로잉을 가르치는 선생님으로서의 나는 과연 잘 하고 있는가 하는 생각이 들었다.

─ 그럼 언제쯤 한국에 들어오셨어요?

─ 아이 교육문제도 그렇고 처음부터 외국에 오래 살려는 목적으로 간 것은 아니었어요. 그래서 남편과 상의해서 직장을 한국으로 옮기면서 다시 들어오게 되었죠. 직장 관내에 있는 관사에서 3년 정도 살다가 지금의 연남동에 온지는 2년쯤 되었어요.

─ 말씀하시는 것을 들어보니 외국에서의 시스템이 잘 되어 있는 만큼 한국에서의 작업과는 분명 차이가 있을 텐데 어려운 점은 없으셨어요?

─ 미국과 한국의 환경은 너무나 달랐어요. 일단 물레의 방향부터 완전 반대 방향이었지요. 미국은 시계 반대방향인데 한국은 시계방향으로 돌리다 보니 작업에 혼선이 너무 커서 생각대로 나오지가 않더라고요. 또 미국은 땅이 워낙 넓어서 그런지 점성이 좋은 토양들도 넘쳐나고 재료들도 무료이거나 아주 저렴하게 쓸 수 있는 것들이 많았는데 한국에서의 상황은 많이 달라서 너무 힘들었죠. 또, 소성(도자기를 가마에 굽는 작업)하는데 비용이 꽤나 많이 들어서 작업하기도 만만치 않았고요. 한국은 도자기 스튜디오가 많지 않다 보니 직접 도자기 작업실을 열기로 마음먹게 되었지요. 그렇게 연돌 작업실이 생겼답니다.

─ 도자기 공방을 운영하시면서 제작비 등, 만만치 않을 것 같은데 경제적 계획에 대해 생각하신 게 있나요?

─ 지금까지는 제작 쪽에만 신경을 쓰다 보니 판매나 매출에 대해서는 신경을 많이 못 썼어요. 그래도 이렇게 공방을 계속 유지하려면 이제부터라도 수익

구조를 만드는데 신경을 쓰려고 해요. 일단 공방과 프리마켓 등을 통해 사람들에게 선보이고 있고 기회가 된다면 온라인 판매까지 해볼 생각이에요.

그렇게 이야기를 한창 하고 있을 무렵 문 옆쪽에 비닐에 잘 씌워져 진열되어 있는 그릇들이 눈에 들어왔다.

— 그런데 저건 왜 저렇게 비닐로 씌어 놓으신 거예요?

— 저건 지금 건조하는 중이에요. 도자기는 흙으로 빚었다고 해서 바로 굽는 것이 아니라 완전히 건조하고 난 뒤에 구워야 해요. 그렇게 700에서 800도의 고열에서 6시간 동안 구워 초벌을 하고 유약을 발라 1,250도에서 12시간 정도를 다시 구워야 해요. 그렇게 도자기들을 만들지만 그렇다고 해서 모두 완성품은 아니에요. 작업 과정에서 금이 가거나 불량이 생긴 것들은 폐기하고 제대로 나온 것들만 선별해서 가져오는 거죠.

▶ 실내용 가마

도자기 작업 과정에 대해 듣고 있으니 보통일이 아니다 싶었다. 흙으로 빚고 수일을 건조하여서 고열로 굽고 다시 유약을 발라 고열로 굽는 일은 마음과 정성이 없으면 결코 할 수 없는 일이다. 그야말로 인고의 시간과 열을 견뎌내야만 만들어지는 작품이 바로 '도자기'인 것이다. 과정을 들으면서 사람 사는 모습과 비슷하

다는 생각이 들었다. 풍파를 겪으며 인내의 시간을 보낸 사람은 그만큼 단단해지기 때문이다.

— 아버지 산소 옆에 밤나무를 심었어요. 그 밤나무의 잎을 가지고 본을 떠서 도자기로 만들어서 엄마한테 선물로 드렸더니 너무 좋아하시더라고요. 저는 이렇게 의미 있는 나뭇잎을 받아서 만들어보고 싶어요. 제 작업에는 한 가지 원칙이 있는데 그 원칙은 바로 '즐기면서 해야 한다'예요. 저는 흙으로 도자기를 빚을 때 정말 행복해요.

맥주를 홀짝이며 이야기를 듣다 보니 시간은 어느덧 3시간이 훌쩍 넘어서고 있었다. 오후에 다른 스케줄이 있어서 그만 자리에서 일어서야 했지만 연돌에서의 이야기는 너무나 인상적이었다. 이우숙 작가의 삶에 대한 이야기와 그의 작업들을 함께 보니 도자기들이 더 아름다운 빛을 내는 것 같았다. 인내와 정성으로 빚는 도자기는 사용하는 사람들에게도 분명 그 마음이 전달될 것 같다.

episode

10

향기로운 예술
비 뉴

송혜정 대표

키워드	수제비누, 공예, 수업
위치	서울시 마포구 성미산로 174
홈페이지	benew.co.kr

— 나 배워보고 싶은 게 있어. 동네에 핸드메이드 비누 샵이 있는데 거기에서 캔들 만드는 수업을 한대. 방향제하고 캔들 만드는 거 배워볼까 봐.

아내가 배워보고 싶은 게 있다며 방향제와 캔들을 만드는 비누 샵에 대해 이야기했다. 꽃을 이용해서 만드는 방향제와 캔들을 배워 자신이 만드는 드라이플라워에 접목시키면 조금 더 짜임새 있는 구성력을 갖출 수 있을 거라 생각했나 보다. 얼마 뒤, 아내는 지인과 함께 수업을 듣고 본격적으로 본인이 연구해가며 다양한 소품들을 만들기 시작했고, 사람들은 아내의 방향제와 캔들을 무척이나 좋아했다. 아내의 방향제와 캔들이 시작된 곳. 그곳이 바로 연남동에 위치한 핸드메이드 비누 샵, '비뉴(be new)'이다. 비뉴 매장은 연남동 주택가 골목길에 위치해있는데 깔끔하고 심플한 이미지에 따뜻해 보이는 분위기 때문에 꼭 들러서 구경해보고 싶은 마음이 들게끔 한다.

— 안녕하세요. 어서 오세요.

지나는 길에 아내 따라 매장에 들러 문을 열고 들어가니 송혜정 대표가 환한 웃음으로 맞이해준다.

— 안녕하세요. 지나는 길에 아내 따라 들렀어요. 분위기도 좋고 향기도 참 좋네요. 정말 다양한 비누들도 가득하고요!

내가 인사를 나누고 매장을 천천히 둘러보는 동안 아내는 송혜정 대표와 이야기를 나눈다. 비뉴 안에는 송혜정 대표의 섬세하고도 애정 어린 손길이 곳곳에

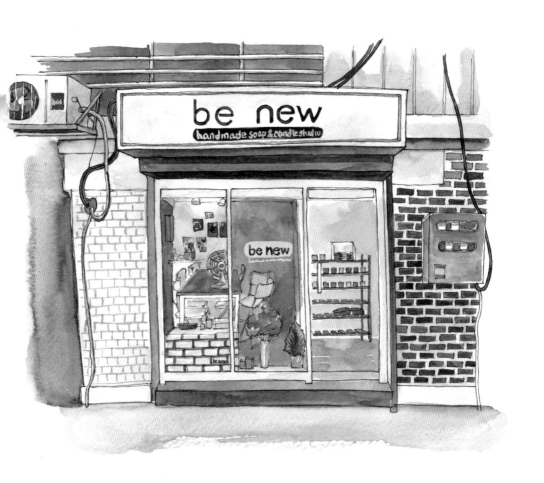

▶ 비누공방 '비뉴'의 매장 전경

서 묻어났다. 벽에 붙은 포스터 하나하나에서 그녀의 감각이 돋보이고 깔끔히 정렬된 오일병들과 소품들이 비뷰의 느낌을 한층 더 따뜻하고 정감 있게 만들어주었다.

— 비누들이 정말 다양하고 색감이 예뻐요. 어떻게 이렇게 만들 수 있는지 궁금해지네요. 다음에 이야기를 좀 들려주실 수 있을까요?

— 그럼요, 언제든지 들러주세요.

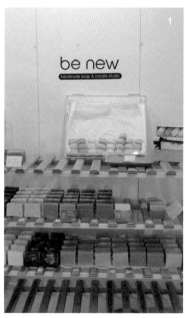

1 비누 진열대. 예쁘고 다양한 모양의 비누들이 진열되어 있다.
2 드라이 플라워를 소재로 만든 향기가 좋은 왁스 타블렛(방향제)
3 왁스 타블렛에 사용되는 드라이 플라워 소재들

그로부터 열흘 정도가 지나고 다시 비뉴를 찾았다. 여느 때나 반갑게 맞아주는 송혜정 대표 덕분에 비뉴에 들어서는 걸음이 한결 더 가볍게 느껴졌다. 많은 사람들이 멀리서도 비뉴를 찾는 이유는 송혜정 대표의 따뜻한 인사와 배려 때문이 아니었을까.

— 비뉴를 오픈한지는 4년쯤 되었어요.

비뉴가 생긴 지 얼마쯤 되었냐는 질문에 답해주었다.

— 그럼 언제부터 비누 만드는 일을 시작하신 거예요? 처음부터 이쪽 일에 관심이 있으셨나요?

— 아뇨. 원래는 다양한 일들을 해왔어요. 홍보대행사에서 광고 일을 하기도 하고 연극 스태프도 해보고 또 모 대학에서 조교를 하기도 했죠. 그러다가 우연히 친구와 함께 어느 비누샵에 들렀는데 그곳에서 비누가 가진 매력에 흠뻑 빠져들게 되었어요. 그래서 비누 만드는 방법을 알아보다가 한 비누샵에서 수업을 한다는 이야기를 듣고 찾아가서 배웠죠. 그렇게 수업을 듣고 친구와 함께 계획을 세워 연남동에 비뉴를 오픈하게 된 거예요.

비뉴를 오픈하기 전 송혜정 대표는 정말 다양한 분야에서 많은 일들을 했고 그런 경험을 바탕으로 새로운 분야의 사업을 시작했다. 비누는 세안을 할 때 누구나 사용하는 생활용품이지만 비누의 가격은 다른 용품들에 비해 저렴하다는 것이 사람들의 일반적인 생각이다. 그러나 물건의 유행은 시대의 흐름을

113

반영한다. 최근 오르가닉 제품들에 대한 사람들의 관심도가 높아지면서 많은
사람들이 건강과 자연친화적인 상품을 찾는다. 특히나 요즘에는 아토피 같은
피부질환을 앓는 사람들이 피부에 순한 저자극적인 세면 및 샤워용품들을 많
이 사용하다 보니 천연재료로 만들어진 비누가 큰 유행을 하게 되었다.

— 비누를 만들 때에는 제가 쓰거나 가족들이 쓴다고 생각하고 만들어요. 그
 렇기 때문에 천연재료나 조금 더 좋은 재료들로 만들려고 노력하고 힘이
 들어도 직접 손으로 젓고 마음을 담아서 만들어요.

— 그런데 비누는 어떻게 만들어요? 아, 영업비밀이라 알려주면 안 되는 건가.

송혜정 대표의 이야기를 듣고 있으니 비누 만드는 과정이 문득 궁금해졌다.

― 하하. 괜찮아요. 의외로 만드는 법은 어렵지 않아요. 비누는 식물성 기름과
 수산화나트륨을 잘 배합해서 비누화를 시켜서 모양 틀에 넣어요. 그렇게
 만든 비누를 한 달을 건조하면 완성되죠.

― 한 달이나 걸려요?

이론적으로 만드는 방법은 어렵지 않을지 모르지만 막상 직접 해보면 쉬울 것
같지 않았다. 식물성 기름과 수산화나트륨의 배합을 어느 정도 맞추어야 하는
지, 그리고 한 달을 건조하며 어떻게 관리해야 균열이 가지 않고 향을 오래 간
직할 수 있을지 가늠하기가 어려웠다.

― 정말 정성이네요. 건강에 좋은 천연재료들과 오일들을 직접 찾아서 고르
 고 한 달간 관리하며 건조해서 완성하는 이 과정 자체야말로 누군가를 위
 한 정성과 마음이 담기지 않으면 어렵겠네요. 수제 비누라는 것이 일반적
 인 아이템은 아닌데 비누를 만들면서 기억에 남는 일이 있으세요?

― 저희 아버지가 이 일을 시작하는 것에 대해 처음에는 반신반의하셨어요.
 아버지 세대에는 비누라는 소재가 흔한 소모품이고 이것으로 개인이 사업
 을 한다는 생각을 전혀 안했기 때문에 비누 만드는 일로 사업을 할 수 있
 을까 걱정이 많으셨죠. 그러다가 비뉴가 자리를 잡으면서 주문량이 많아
 분주하게 일을 하고 있을 때였어요. 매장에 친구 분과 함께 들르셨는데 손
 님이 많은 것을 보시고 친구 분도 비누를 구입하니까 열심히 일하는 모습

이 좋아보이셨는지, 그때부터 인정해주시고 지금은 적극적으로 도와주시고 응원해주세요.

비뉴는 지금 다양한 언론매체에 출연도 하고 여러 잡지사에서 취재를 오기도 한단다. 그리고 전국 각지에서 온라인으로 주문을 받기도 하고 매장으로 직접 찾아오기도 하는데 어떻게 이런 성공적인 운영을 해 올 수 있었을까.

— 제가 꿈꾸는 것은 가치를 알아주는 사회예요. 어떤 일들은 기구를 사용하면 편하게 쓸 수 있겠지만 저는 가능하면 제 손으로 직접 만들려고 합니다. 그래야 정성과 마음을 담아서 만드는 핸드메이드라는 이름이 부끄럽지 않을 것 같거든요. 그리고 다행히 그런 정성과 마음을 알아주시는 분들 덕분에 특별한 마케팅을 하지 않아도 이용하시는 분들의 입소문을 통해 주문량이 늘고 있어요. 좋은 재료로 마음을 담아 만드는 만큼 비누는 단순한 저가의 소모품이라는 사람들의 인식이 바뀌어졌으면 좋겠어요.

청담동 청담비뉴샵
'비뉴'
be new

가치를 알아주는 사회. 앞서 말했듯이 물건은 시대의 흐름을 반영한다. 매년 불경기라는 말이 떠돈 지 십 수 년이 되면서 물가가 수입에 비해 한참을 앞서 올라가다 보니 사람들은 형편상 물건의 정당한 가치를 지불하기보다는 조금 더 저렴한 물건들을 찾거나 가격을 깎는다. 그리고 정당한 가격을 내세우는 물건들에 대해서는 비싸다는 인식을 갖게 된다. 가격을 깎는 건 그들의 노력과 정성, 그리고 마음을 깎아내리는 일이 될지도 모른다. 물론 그렇다고 해서 물가의 오름에 따라 무조건 가격을 올리는 것도 좋은 방법은 아니다. 만드는 사람과 물건의 정당한 가치를 인정받고 제 값을 치를 수 있는 사회가 형성되었으면 좋겠다.

비뉴의 송혜정 대표는 누구나 내가 만드는 비누를 사용했으면 좋겠다고 했다. 오랫동안 사랑받는 브랜드로 사람들의 가슴속에 '비뉴'라는 향기로운 이름이 오래 기억되길 바란다.

길 위에서 행복을
그리는 여행 작가
리 모

김현길 작가

키워드	어반 스케치, 여행 드로잉, 작가
블로그	blog.naver.com/zazzseo
이메일	zazzseo@naver.com

2013년 8월. 내가 회사를 다니며 틈틈이 그린 그림들을 모아 개인전을 하고 있을 무렵, 그를 처음 만났다. 준수한 외모에 인상 좋은 얼굴로 그림을 좋아해서 전시회를 찾아다니던 그는 2년 뒤, 세계 곳곳을 누비며 자신의 이야기를 그려가는 멋진 여행 작가가 되어 있었다. 그를 출간 기념 전시회에서 다시 만난 뒤로 우리는 같은 분야를 걷는 좋은 동료로 지금껏 잘 지내고 있다.

— 리모 님, 여기요!

— 상진님 잘 지내셨죠.

— 그럼요. 아직 식사 전이시면 근처에 아는 레스토랑이 있는데 거기서 식사라도 할까요?

리모 작가와 만나는 건 늘 즐거운 일이다. 그림쟁이들끼리 만나면 그림과 책, 그리고 여행에 대한 이야기가 전부인 뻔한 레퍼토리이지만 그를 만나면 그런 이야기들을 자연스럽고 편하게 할 수가 있어서 좋다. 거기에 나이까지 비슷하니 서로 공감하고 나눌 수 있는 이야기들도 어찌나 많은지. 식사를 하는 동안 그는 자신의 여행담을 들려주었다. 유럽의 비싼 물가 때문에 여행하며 허덕였던 일이나, 티켓팅을 착각해 비행 편을 놓칠 뻔했던 아찔했던 순간들. 그리고 며칠 전, 서로 제주도에서 태풍을 만나 허둥대던 일들을 낄낄대며 이야기했다. 그 당시는 난처하고 당황스러웠던 일들도 시간이 지나니 추억이 되고 재미있게 느껴지기 마련이다. 식사를 마치고 나오는데 셰프님이 배웅을 나와 인사를 하면서 자신의 여자 친구도 여행 작가를 꿈꾸고 있다는 이야기를 했다.

— 겉보기에는 좋아 보일지 모르지만 생각만큼 마음 편한 직업은 아니에요.

도움이 될 만한 몇 가지 팁을 알려준 뒤, 우리는 근처 카페로 자리를 옮겨 이야기를 이어갔다.

— 리모 님, 전업한 지 얼마나 되었죠?

— 만으로 3년 좀 안된 것 같아요.

— 처음에 여행 작가 한다고 했을 때 집에서는 반대 안 하셨어요?

— 그 당시 부모님께 말씀드렸을 때, 어머니는 처음에 반대하셨어요. 직장을 잘 다니다가 갑자기 여행 작가를 하겠다고 하니 걱정이 많으셨지요. 반면에 아버지는 묵묵히 응원해 주셨죠. 뭐, 지금은 어머니도 열심히 응원해주고 계시지만요.

▶ 여행시 항상 들고다니는
 카메라와 드로잉 도구들

그는 남들이 부러워할만한 대기업에 다니다가 자신이 더 가치 있다고 믿는 일에 뛰어들기를 결심하고 직장을 그만두었다. 그리고 얼마간의 준비 후에 유럽으로 떠나 자신만의 이야기를 만들었다. 어떤 이는 대기업에 들어가기 위해 갖은 노력을 다하고, 어떤 이는 가치가 있다고 믿는 일에 새로운 도전을 하기도 한다.

이야기를 듣고 있으니 내가 작가로 전업하던 때가 생각났다. 4년이 넘게 다니던 직장을 그만두고 전업 작가 생활을 시작할 때 미래에 대한 걱정 때문에 초조하기도 하고 마음이 무겁기도 했다. 가족들의 도움으로 내가 하고 싶은 것들을 시작할 수 있었지만, 가장으로서 가족을 책임져야 하는 입장에서 경제적인 부분을 무시할 수는 없었기에 나는 늘 새로운 것들을 생각하고 만들어야만 했다. 리모 작가도 안정된 직장을 그만두고 하고 싶은 것을 시작할 때 두렵기는 나와 같았을 거라는 생각이 들었다.

— 그런데 많은 직업 중에 왜 여행작가라는 직업을 선택했어요?

— 제가 여행을 좋아해서 그림이 가진 감성을 통해 현장의 느낌과 이야기를 풀어내는 작가가 되자고 생각했죠.

— 멋지네요. 그리고 여행을 다녀와서 첫 책이 출간되었지요. 『시간을 멈추는 드로잉』이 출간되고 사회적 반응이 좋아서 여러 매체에 실리기도 하고 인터뷰도 하셨는데 첫 책을 쓰고 어떤 기분이 들었나요?

— 제가 하고 싶은 이야기들을 담다 보니 처음 기획과는 조금 달라졌는데 개

인적으로는 더 좋았던 거 같아요. 많은 분들이 그림도 좋게 봐주시지만 글에서 더 많은 호응을 해주셔서 나름대로 만족스러웠어요.

『시간을 멈추는 드로잉』에는 유럽 여행기뿐만이 아니라 그의 삶에 대한 기록들과 세상을 바라보는 따뜻한 시선을 느낄 수 있다. 또 그러한 시선으로 표현한 드로잉들은 감성과 따뜻함 그리고 현장감이 더해져 더욱 아름답게 보인다.

— 참, 이번에 두 번째 책, 『드로잉 제주』가 출간되었잖아요. 제주도를 주제로 삼은 특별한 이유가 있나요?

― 네. 제가 여동생이 있는데 여동생과 사이가 좋아서 가끔 함께 여행을 가기
 도 해요. 한 번은 제주도로 여행을 갔는데 마음이 편해지는 게 너무 좋더라
 고요. 그래서 이후로도 마음이 답답하거나 힘들 때면 혼자서 제주도를 찾아
 가면서 조금씩 기록들을 남기다가 그것을 모아서 책으로 만들기로 한 거죠.

리모 작가는 자연 그대로의 모습을 느낄 수 있는 제주를 느끼고 그런 곳들을
통해 휴식을 취하고 마음의 평안을 얻는다고 했다. 그에게 제주는 안식처와도
같은 곳이다. 그는 제주의 소소한 이야기를 쓰며 13개월 동안 30번 정도 제주
를 방문했다고 한다. 제주에 대한 애정이 가득해 보였다.

▶ 제주 비양도를 여행하는 김현길 작가

— 그렇군요. 그럼 첫 번째 책『시간을 멈추는 드로잉』과 두 번째 책『드로잉 제주』는 장소 말고도 어떤 점이 다른가요?

— 『시간을 멈추는 드로잉』이 여행과 나에 대한 이야기 중심의 책이었다면『드로잉 제주』는 그림중심의 책으로 만들어보고 싶었어요. 그림이 주는 감성으로 표현하는 드로잉 에세이. 그게『드로잉 제주』의 콘셉트라고 할 수 있죠.

우리는 몇 가지 이야기를 더 나누다가 문득 아까 식사를 했던 레스토랑에서 셰프의 여자 친구 분이 여행 작가를 꿈꾼다고 이야기했던 게 생각났다.

— 아까 만난 셰프님의 여자 친구 분처럼 여행 작가를 꿈꾸는 분들이 많으세요. 여행 작가로서 그런 분들에게 해줄 만한 조언 같은 게 있으세요?

— 저 같은 경우에는 여행을 통해 많은 것들을 보고 배우고 얻었어요. 여행지에서 느낀 가치들과 긍정적인 에너지들을 통해 새로운 일들을 계획하고 앞으로 나아갈 수 있지요. 하지만 보기만큼 쉽고 자유롭기만 한 직업은 아니에요. 시간이 지나 책에서 보면 힘들고 어려웠던 일들이 재미있고 아름답다고 여겨지는 것뿐이지 당시에는 당혹스럽기도 하고 꽤 고단하거든요. 그리고 무엇보다 안정된 수익구조가 없기 때문에 스스로 만들어야 하는 부분들이 어렵죠. 직업으로 좋아하는 여행을 하는 것은 분명 어려운 일이에요. 단순히 여행 자체를 즐기기만 해서는 안 되기 때문에 많은 계획들이 필요하죠. 그래서 지금 열심히 회사를 다니시는 분들이 여행 작가가 되고 싶다고 선뜻 하던 일들을 접고 쉽게 시작하지 않으면 좋겠어요. 제 스스로에게도 하는 말이 하나 있는데

'이제 시작된 꿈은 구체적이지 않다'라는 말이에요. 정말 그 일이 하고 싶을 때에는 구체적인 계획들을 잘 준비해야 합니다.

꿈을 꾸는 것은 어렵지 않다. 중요한 것은 그 꿈을 현실화하려면 보다 구체적인 계획들이 필요하다. 하지만 세상은 녹록치 않기에 많은 한계를 가져다준다. 경제적인 이유, 시간적 여유, 환경적인 이유, 사회 시스템의 문제 등 이런저런 이유에 부딪히다 보면 이내 꿈은 꿈으로만 끝나버리게 된다. 꿈을 이루려면 보다 큰 용기와 한계와 싸워가며 끝까지 견딜 수 있는 인내가 필요하다. 몇 달 전, 한 지역 라디오에 출연한 적이 있다. 그때 진행자분이 우리 부부에게 '남편은 그림을 그리고 아내는 커피와 꽃을 만들고. 남들이 부러워하는 꿈같은 직업들을 가지고 계세요. 실제로 어떠신가요?'라고 물었다.

난 그 당시 우리의 직업은 '백조와도 같습니다'라고 대답했다. 백조는 겉으로 보기에는 우아하고 하얀 깃털이 아름답게 보이지만 수면 아래에서는 발을 쉴 새 없이 젓는다. 다른 이들은 보지 못하는 곳에서 하나의 결과물을 만들기 위해 정말 많은 준비와 노력이 필요한 것인데 대부분은 보이는 결과물로만 판단하게 된다.

— 근래 몇 년 동안 정말 많은 활동들을 하셨어요. 유럽과 제주도의 이야기를 담은 책을 내셨고, 관련된 전시회들도 현재 제주도와 서울에서 진행이 되고 있기도 하고 방송이나 다른 매체들에도 출연하시고요. 앞으로는 어떤 계획이나 비전들이 있나요?

— 저는 사람들에게 그림에 대한 장벽을 허무는 그런 작가가 되었으면 좋겠어요.

— 장벽이요?

— 네. 사람들에게 여행 드로잉이란 일상을 기록하는 수단으로 자신만의 이야
 기를 만들어가는 가치가 있다는 것을 알려주고 싶어요. 제가 하는 활동들은
 사람들에게 드로잉에 관심을 갖게 하는 계기를 만들어줄 뿐이죠.

그와 이야기를 나누다 보니 많은 부분들이 공감 되었다. 드로잉 작가로
전업을 하게 된 가장 큰 이유 중 하나는 그림 그리는 일이 좋아서이기도
하지만 내가 그림 그리며 느낀 행복과 성취감을 더 많은 사람들에게 알려
주고 싶었다. 그리고 그렇게 활동을 하다 보니 오히려 내가 더 큰 행복을

127

▶ 여행하며 일상들을
 틈틈히 그리고 기록하는 김현길 작가

얻게 되기도 했다. 그림은 혼자서 그리는 것이 아니다. 사람들과 나누고 소통하며 그려야 더 큰 행복과 성취감을 얻을 수 있다. 나는 내가 경험하고 느낀 행복들을 사람들에게 알려주고 좀 더 많은 사람들이 그림을 접할 수 있도록 계기를 만들어주고 싶다.

이야기를 나누는 동안 어느덧 날이 저물고 저녁이 되어간다. 리모 작가는 자신이 가야 할 길을 정확히 알고 있는 사람이다. 그렇기에 그의 발걸음 하나하나가 신중하지만 모두 가치 있고 의미가 있다. 그에게는 대기업의 정해진 책상에 앉아 일하는 것보다는 길 위에서 자신만의 색으로 그림을 그리고 이야기를 써가는 것이 더 행복한 일이며 그 모습을 보는 다른 사람들에게도 또 다른 꿈을 꾸게 한다. 길 위에서 행복을 그리는 여행 작가 리모. 그의 여정에 더 많은 행복과 사람들이 함께하길 응원한다.

당당해서 아름다운 배우
김 여 진

김여진 배우

키워드 | 연기자, 배우, 탤런트
소속사 | 935엔터테인먼트
트위터 | @yohjini

날이 포근했던 6월의 어느 날, 여느 때와 다름없이 일산에 있는 한 문화센터로 강의를 나갔다. 드로잉이라는 주제로 사람들에게 그림을 가르치고 강의하는 일을 한 지 4년이 되었는데도 항상 첫 수업만큼은 늘 긴장과 흥분이 된다. 매번 첫 수업에는 어떤 사람들을 만날까 하는 기대감이 들기 때문이다. 이 날도 여름 학기가 시작되는 첫 수업이라 다른 날보다는 특히 더 신경이 쓰여서 이것저것 강의 자료를 준비해 일찍 출발했는데, 지하철을 타고 한참을 가서야 손에 들고 있던 가방이 없어진 걸 알아챘다.

— 어? 가방이 어디 갔지?

손에 든 가방을 벤치에 두고 역으로 들어오는 지하철에 급히 탔던 모습이 머리를 스쳤다. 수업에 필요한 자료들이 모두 들어있던 가방이라 노심초사하며 왔던 길로 돌아갔는데, 다행히 역무실에서 보관하고 있어서 되찾을 수 있었다. 해프닝을 겪는 사이 강의시간은 점점 다가오고 나는 허겁지겁 문화센터로 향했다. 급하게 서둘러 오느라 이마와 등줄기에서는 땀방울이 주르륵 흘러내린다.

— 안녕하세요. 반갑습니다. 오늘 수업에 오신 모든 분들을 환영합니다.

흘러내리는 땀을 닦고는 인사를 하며 강의실 안을 천천히 둘러보는데 수강생 중 낯익은 얼굴이 보였다. 처음에는 비슷하거나 닮은 사람인가보다 하고 강의를 진행했는데 시선이 마주치면 칠수록 긴가민가했던 생각은 확신되었다. 이상할 정도로 낯익었던 얼굴은 배우 김여진 씨였다. 나는 평소 사극 마니아라고 할 수 있을 만큼 역사를 주제로 한 드라마들을 즐겨보는 편이다. 그

중 정조대왕의 이야기를 다룬 「이산」과 광해군과 정명 공주의 일대기를 다룬 「화정」은 인상 깊게 본 드라마들이다. 그 드라마 속에서 정순왕후와 김개시를 연기하던 배우가 나와 함께 드로잉 수업을 한다니 신기한 기분이 들기도 했지만 그림을 가르치는 선생님의 입장에서 다른 수강생들과 김여진 씨의 입장을 고려해 내색하지는 않았다. 소탈하고도 동네 주민 같은 편안한 복장으로 수강을 하러 온 그녀는 스쳐가는 시간들을 그리고 표현하고 싶어서 그림을 배워보고 싶다고 말했다.

그렇게 함께 드로잉 수업을 한지 어느덧 8개월째. 드로잉 수업을 진행하는 동안 그녀는 바쁜 촬영 일정과 스케줄 속에서도 꾸준하고 열심히 그림을 그렸고, 함께 수업을 듣는 다른 사람들과도 아주 잘 어울렸다. 그 모습을 보고 있으면 브라운관 안에서 강렬한 카리스마를 뿜어내던 배우의 모습이라

131

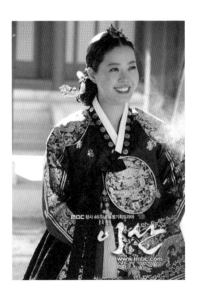

고는 생각이 들지 않을 만큼 소탈하고 평범한 우리 이웃의 모습이었다. 그래서 나는 그녀가 더 정감 가고 대단한 배우라는 생각이 들었다. 그녀를 보면서 앤디 워홀이 말한 '예술은 특별하지 않다. 그저 수많은 직업 중에 하나일 뿐이다' 라는 말이 떠올랐다.

▶ 드라마 '이산'에 정순왕후로
　출연한 배우 김여진

— 저... 선생님, 혹시 실례가 안 된다면 다음에 인터뷰를 부탁드려도 될까요? 제가 쓰고 있는 이야기에 선생님의 이야기를 담았으면 해서요.

내가 가르치는 드로잉 수업에서는 선생님과 수강생 모두 '선생님'이라는 호칭을 사용한다. 이는 함께 수업을 배워 가는 과정에서 수직이 아닌 수평적인 관계가 되길 바라서였고 서로가 서로에게 존경심을 담아 보고 배운다는 의미이기도 했다.

— 네. 좋아요. 저야 영광이죠.

그녀는 웃으며 흔쾌히 응해주었다. 사실 인터뷰 요청이 조심스러웠는데 호쾌하게 응해주니 내가 오히려 배려를 받은 것 같아 더 고마운 마음이 들었다. 그로부터 3주쯤 지났을 무렵 약속한 장소로 향했다. 약속 장소에는 김여진 씨가 먼저 도착해 있었다.

— 안녕하세요. 일찍 오셨어요?

— 아뇨, 저도 좀 전에 왔어요. 식사는 하셨어요? 혹시 식사를 안 하셨으면 식사를 하시는 게 낫지 않을까요.

— 네. 저도 아직 식사 전이라서 괜찮으시면 식사하고 얘기하실까요?

— 근처로 가시죠.

스케줄상 우리는 문화센터가 있는 빌딩 내의 식당으로 들어갔다. 메뉴를 골라

주문을 하고는 기다리는 동안 그녀는 아이에 대해 이야기를 한다.

— 어휴, 아침부터 아이랑 한바탕 전쟁을 치르고 왔어요. 유치원 버스는 왔는데
　마술놀이 세트를 가져간다고 도로 집으로 들어가는 바람에 마음은 급하고...

— 하하. 그 나이 때 아이들이 한창 그렇죠.

호기심과 장난기 많은 아이를 상대하느라 여념이 없다는 이야기를 들으면서 그
녀도 여느 엄마들과 똑같다는 생각이 들어 친근함이 더해졌다. 곧이어 식사가
나오고 우리는 그림과 문화에 대한 이런저런 이야기를 나누고는 식당 옆의 카
페로 들어가 이야기를 이어갔다.

— 그런데 선생님은 어떻게 연기자가 되기로 결심하셨나요? 계기 같은 게 있
　었나요?

— 아뇨. 처음에는 연기자가 되겠다는 생각은 없었어요. 대학원을 다니던 때에
　우연히 연극 한 편을 보러 간 적이 있었는데 그때 그 무대에서 연기를 하는
　사람들의 모습을 보고 굉장히 신선한 충격을 받았어요. 연극이 끝나고 불이
　모두 꺼졌는데도 한동안 자리에 계속 앉아있었죠. 그때 단장님이 오시더니
　왜 안 가냐고 묻는 거예요. 그러더니 여운이 길게 남은 제 모습을 보시고는
　연기할 생각이 있으면 다음날 아침 9시까지 극단으로 오라고 하셨죠.

— 그래서 찾아가셨어요?

— 네. 다음날 아침 9시까지 극단으로 찾아갔죠. 그런데 극단에는 아무도 없는

거예요. 아마 저 같은 사람들이 많았나 봐요. 보통은 잠깐의 감성에 젖어서 그러거나 올빼미형 인간들이 많으니 다음날 아침 9시에 오라고 하면 안 나오는 사람들이 꽤 있었던 거 같아요. 히히.

— 그래서 어떻게 하셨는데요?

— 일단 누군가 올 때까지 기다렸죠. 한참을 기다리니까 사람들이 오고 단장님이 오셔서는 함께 시작해보자고 했죠.

지금은 소위 잘 나간다는 배우들이 예전 극단에서의 생활을 언급하는 것을 티브이에서 종종 본 적이 있다. 생활이 안 될 정도로 아주 궁핍한 삶 속에서도 목표를 향한 꿈을 놓지 않고 무던히 노력하며 갖은 아르바이트로 생계를 유지했다던 그들의 이야기는 당시에도, 그리고 지금의 시대에도 결코 녹록치 않은 일이다. 그런 세계에 스스럼없이 뛰어든 그녀의 용기가 대단하게 느껴졌다.

— 처음 시작했던 극단은 '봉원패'라는 이름의 작은 소극단이었어요. 극작가, 화가, 객원배우 등으로 구성되어있었는데 거기에서 연극 포스터를 붙이고 청소하는 일부터 시작했죠. 그때 무대에 대한 느낌이 얼마나 좋았던지 같은 연극무대를 60번도 넘게 봤던 거 같아요. 그러다 보니 자연스럽게 배우들의 동선이나 대사를 외울 정도가 되었었죠. 그런데 어느 날, 무대에 서던 배우 중 한 명이 갑자기 출연을 못 하게 되면서 그 배역이 공석이 되어버린 거예요. 당장 공연은 시작해야 하는데 별 다른 대안은 없고 그때 단장님이 제가 배역의 동선과 대사를 외우던 것을 아시고는 한 번 해보지 않겠냐고 하셨어요.

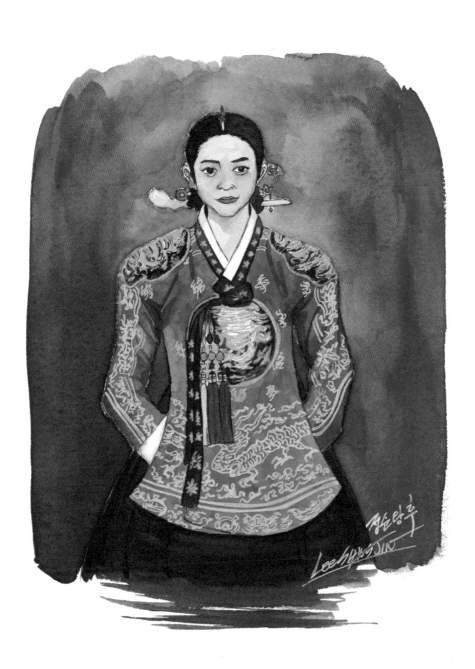

— 예? 아무런 사전 연습이나 준비 없이요?

— 네. 저도 연기를 해보았던 것도 아니고 연습기간이 있었던 것도 아니기에 못한다고 했었지요. 그런데도 단장님은 만약 잘못되어도 자신이 모든 책임을 지겠다며 한번 해보자고 하셨어요. 아마도 그때가 제게는 기회였던 것 같아요. 그래서 그동안 수없이 보던 무대의 기억을 더듬어 한번 해보았는데 다행히 무사히 잘 넘길 수 있었죠. 그 뒤로 쭉 그 배역을 연기하게 되었어요.

이야기를 들으며 늘 내가 나 자신에게 되새기던 말들이 떠올랐다. 지금 아무리 어렵고 힘들어도 분명 기회는 오기 마련이고, 그때 그것이 기회라는 것을 알 수 있는 안목과 그것을 잡을 수 있는 준비가 되어있어야만 성공할 수 있다는 이야기 말이다. 그렇기에 당장 할 수 없는 일들에 전전긍긍하기보다는 지금 할 수 있는 일들에 최선을 다해 열심히 해야 한다고. 내가 스스로에게 다짐하던 말들이 다른 사람들의 삶을 통해 틀리지 않았다는 생각이 들었다.

— 아. 그렇게 연극무대부터 연기생활을 시작하시게 된 거였군요. 그 뒤에 영화, 드라마 등 지금까지 다양한 작품들에 출연을 해오고 계신데 브라운관 데뷔는 언제 하신 건가요? 분명 연극에서의 연기와 영화나 드라마에서의 연기는 상당히 다를 텐데 어려움 같은 건 없었나요?

— 연극을 하며 1년간은 관객과의 호흡을 배워 가는데 신경 썼어요. 이후에 다른 연극에도 출연했지만 그 무대는 잘 안되었죠. 그래서 제대로 연기를 배워보려고 한때는 연기와 관련된 워크숍 같은 곳도 다녀보고 한예종(한국예

술종합학교)에 가서 청강을 하기도 했어요. 그러고 나서 다시 처음부터 연극생활을 시작했죠. 그때 찾아갔던 곳이 '연우무대'라고 창작극을 하는 극단이었어요. 그곳에서 활동을 하다가 임상수 감독님이 준비하시던 「처녀들의 저녁식사」라는 영화에 캐스팅이 되었고 그 영화가 저의 첫 데뷔작이 되었지요. 다행히 제가 하던 연극은 말투나 액션이 크지 않은 내추럴한 연극이었기에 영화나 드라마를 하면서 크게 다르다고 느껴지지는 않았어요.

▶ 드라마 '화정'에서 김개시 역할을 맡아 절제되면서도 강렬한 카리스마를 보여주었다.

그 후로 「박하사탕」, 「취화선」 같은 수작에 출연하게 되면서 신인상과 조연상들을 수상하게 되었고, 그 외에도 지금껏 「대장금」, 「로드 넘버원」, 「내 마음이 들리니」, 「트로트의 연인」, 「오만과 편견」, 「화정」, 「구르미 그린 달빛」 등 다양한 여러 작품에 꾸준하고 성실히 출연을 해왔다. 김여진 씨는 그저 타이밍과 운이 좋았다고 이야기했지만 그것보다 더 중요한 열정과 노력이 뒷받침되어야 한다. 그리고 그녀는 그것들을 능숙하면서도 자연스럽게 만들어간다.

— 연기 생활하시면서 스케줄이 일정치 않고 밤샘 촬영도 많으실 것 같은데 힘들지 않으세요?

— 네. 정말 그래요. 촬영을 하다 보면 체력과 정신력 소모가 많은데 특히 밤샘 촬영을 할 때면 체력적인 부담이 많이 돼요. 그래서 꼭 제때에 끼니를 챙겨 먹으려고 노력하는 편이에요.

이야기를 듣다 보니 만나자마자 식사 여부를 묻고는 밥 먹으러 가자고 했던 게 이해가 되었다. 특히 스케줄이 일정치 않은 일들을 하는 사람들에게는 식사를 건너뛰는 일이 빈번하기에 식습관이 불규칙적이고 건강에도 부담이 되기 마련인데 나이가 더해 갈수록 규칙적인 식습관이 중요하다고 여겨졌다.

— 요즘 출연하고 계신 「구르미 그린 달빛」 시청률이 장난 아니더라고요. 하하. 「구르미 그린 달빛」은 퓨전 사극이잖아요? 최근 많은 사극이 퓨전드라마로 가고 있는 것 같아요. 개인적으로는 지난번 출연하셨던 「화정」에서 김개시라는 캐릭터를 연기하신 걸 인상 깊게 봤어요. 절제되면서도 강렬한 카리스마.

극상에서 악역이었는데도 마지막 신에서는 굉장히 슬프더라고요.

— 「구르미 그린 달빛」 같은 경우는 주인공들이 요즘 한창 인기가 많은 친구들이고 요즘은 시대의 흐름에 따라 현대극으로 바뀌어서 촬영하는 추세예요. 「화정」에서 김개시는 역사서에도 언급이 되었듯이 그리 미색이 뛰어난 인물은 아니었지만 뛰어난 정치 지략가였고 사람의 심리를 잘 이용할 줄 아는 사람이었어요. 악역이었음에도 그리 미워할 수만 없는 캐릭터인 것은 작가님의 김개시에 대한 애정이 있었기 때문인 것 같아요.

이야기를 하는 동안 커피잔의 커피는 절반이 넘게 비워져 있었다. 나는 다음 이야기를 조심스럽게 이어갔다.

— 요즘 세간에서는 선생님을 개념배우라고 부르기도 하는데 알고 계신가요? 아무래도 SNS나 언론매체에서 소신 있는 발언들을 하신 게 화제가 되기도 하던데요.

— 네, 알고는 있어요. 그런데 뭐, 누구는 개념이 있고 누구는 개념이 없다고 말할 수가 있나요. 그렇다고 딱히 나서서 목소리 높이고 다니고 그러지도 않아요. 그저 부조리한 일들이나 있어서 안 되는 일들을 보면 그냥 참는 성격이 아니다 보니 개인 SNS에 한 마디씩 하는 게 리트윗 되어 이슈가 되기도 하더라고요.

김여진 씨는 반값 등록금에 대한 시위부터 부당한 대우를 받는 청소부들의 지지와 대기업의 부당해고에 대한 김진숙 위원의 시위를 응원하는 모습들까지 그녀는 당연한 일을 하는 것이라고 말하면서도 항상 약자의 편에서 그들을 응원하고 지지하는 입장을 밝혀왔다. 사람들은 그런 모습에 김여진

씨를 개념배우라고 부르며 의식 있는 사람으로 기억하고 있다.

— 저는 원래 나서서 말하고 그런 의도로 시작한 것은 아니었어요. 그저 시위 현장에 도시락 싸서 응원갔다가 한마디 하게 되고, 김진숙 위원과도 트위터 친구로 잘 지내다가 그런 일들이 있다는 기사를 보고 흥분해서 달려갔던 거고... 그저 부당한 것들을 부당하다고 이야기하는 것뿐인걸요.

— 예전에 100분 토론에서 말씀하신 것도 가슴에 와 닿았어요. 청년들의 꿈이 대기업이 되어서는 안 된다는 이야기 말이죠.

— 맞아요. 청년들의 꿈이 대기업이 되어서는 안 된다고 생각해요. 자신들이 가지고 있는 꿈과 상상력들이 현실화될 수 있는 시스템이 제반되어야 하는데 그런 부분들이 많이 부족하죠. 한 청년이 있었어요. 한국예술종합학교를 나와 단편 영화제에서도 수상할 만큼 전도유망한 여성작가였는데, 생계가 어려워 자신의 자취방 앞에 '정말 죄송하지만 쌀이나 김치가 있으면 나누어 달라'는 쪽지를 붙여놨는데 나중에 살펴보니 자신의 방안에서 죽은 상태로 발견되었다고 하더군요. 달빛요정이라는 인

▶ 반값등록금 1인 시위중인 배우 김여진

디밴드를 하는 친구의 경우에도 가난에 묶여 죽음까지 이르렀다고 했어요. 이런 이야기들을 들으면 지금의 청년들이 공무원이나 대기업 외에 다른 꿈들을 꿀 수 있겠는가 생각이 돼요.

김여진 씨의 말이 가슴을 먹먹하게 만들었다. 지금의 세상은 학생들에게 공부를 하지 않으면 취업의 길이 열리지 않는다고 말하면서도 그런 공부를 할수 있는 여건을 만들어 주지 않는다. 청년들이 꿈을 꾸며 자신의 목표를 향해 공부를 해야만 하는 상황임에도 형편이 넉넉지 못하다면 빚을 내서라도 공부해야 하는 실정인 것이다. 예전에는 집안에 소 한 마리만 있어도 대학을 보내고 공부를 시켰다고 하는데, 지금의 시대에 대학을 마치는 데까지는 소 한 마리는 고사하고 수천만 원의 빚을 내어야만 가능하다. 경제 불황이라는 소리가 나돈 지 십 수년째, 외환위기를 겪은 후 대한민국의 중산층은 무너졌고 오롯이 그 부담은 국민이 떠안고 살아가고 있다. 하지만 그렇게 빚을 내서 공부를 하더라도 미래가 보장되는 것은 아니다. 대기업이나 직장생활을 하지 않는다면 그 외의 다른 일들로는 생계를 유지하기가 너무나 어렵다. 그렇다면 이 세상에 회사원 말고 음악가, 화가, 미용사, 청소부, 제빵사, 영화감독 등 누가 이런 직업들을 꿈꾸고 선택하려 할까. 그리고 이런 직업들이 없는 세상은 상상이나 할 수 있을까. 얼마 전 한 영화에서 크게 유행했던 대사처럼 '무엇이 중요한지' 알고 사는 사회가 될 수 있도록 시스템이 개선되어야 하고 만들어진 시스템은 제대로 쓰이는 세상이 되어야 한다.

— 앞으로의 세상은 예술가나 창작자들이 정당한 대가와 대우를 받는 세상이 되었으면 좋겠어요.

그녀의 말처럼 자신의 꿈과 그 가치를 위해 열심히 땀 흘려 살아가는 사람들이 조금 더 희망적이고 정당한 대가와 대우를 받았으면 좋겠다. 부조리한 사람들보다 더 많은 정의롭고 따뜻하게 살아가는 사람들이 암흑의 시대를 살아가는 청년들에게 삶은 살아보면 아름답다는 사실을, 그리고 희망을 줄 수 있는 사회가 되길 간절히 바라본다.

episode

13

꿈과 의미를
디자인하는 디자이너

깊은 인상

최경란 대표

키워드	그래픽 디자인, 편집 디자인
위치	서울시 마포구 월드컵로16길 66 1층
이메일	deep0342@naver.com

— 오랜만이네. 잘 지냈어?

— 네. 저야 항상 잘 지내죠. 실장님도 잘 지내셨죠?

내가 실장님이라 부르는 이 사람은 서교동에 있는 '깊은 인상'이라는 디자인 회사의 최경란 대표이다. 한때는 나도 그래픽 디자이너와 제작자로 강남과 을지로에 수년간 있었는데 최경란 대표와는 당시 다니던 광고회사에서 디자인실장으로 함께 근무하던 사이였다. 이후로 나는 회사를 떠났지만 최경란 대표와는 계속 연락을 주고받고 있었다.

— 여전히 바쁘시네요! 여기에서 대한민국 일은 다 하시나 봐요.

— 호호. 회사가 바빠야 좋은 거지. 나보다는 자기가 요즘 더 바쁜 거 같던데?

— 그림쟁이가 바쁠 일이 뭐 있겠어요. 그냥 여기저기 그림 그리러 다니는 거죠. 하하.

전에 다니던 광고회사를 그만둔 최경란 대표는 자신이 사는 빌라 1층에 작은 디자인 사무실을 차리고는 그동안 쌓아놓은 경험과 기반을 바탕으로 지금에 이르기까지 누구보다 열심히 일을 하며 살았다. 집에서는 아이의 엄마로 밖에서는 디자인 회사를 운영하는 대표로, 그녀는 말 그대로 슈퍼맘이었다.

— 뭐 마실래? 냉장고에 음료 몇 가지 있는데.

— 그냥 주스 주세요.

나는 주스를 건네받고는 물끄러미 사무실을 둘러보았다. 디자인하느라 모니터에는 여러 프로그램이 열려있고 책상 위에는 각종 서류 및 책자들이 널브러져 있었다. 그리고 한쪽에는 납품 나가는 물건들이 담긴 박스들이 잔뜩 쌓여 있다.

— 이 일은 언제 봐도 막일이네요. 책상 위에서 하는 막일 말이에요. 그런데 실장님은 언제부터 이 일을 시작하신 거예요?

— 시작은 22살 때쯤이었나. 그러고 보니 벌써 20년 정도 되었네. 나는 원래 산업디자인과를 나와서 시각디자인을 전공했거든. 전공을 살려서 할 만한 일을 찾던 중에 광주 남동에서 그래픽 디자인 일을 시작하게 되었지. 당시

광주 남동에는 서울로 말하면 을지로에 있는 인쇄 마을 같은 곳이 있었는데 처음 일을 시작한 회사는 정말 사장 한 명에 디자이너 한 명밖에 없는 그런 영세한 사무실이었어. 그러다 보니 커피 심부름 같은 잔일부터 디자인과 제작 그리고 금전출납부 기록까지 가릴 것 없이 전부 해야만 했지. 힘들기는 했지만 그때 배웠던 게 나중에 정말 큰 도움이 되었어.

예전에 다니던 광고회사가 생각났다. 처음 강남에 있는 광고회사에 갔을 때 입구에 박스들이 잔뜩 쌓여있는 것을 보고 내가 사무실을 잘못 들어왔는가 싶어 다시 밖에 나와서 상호를 확인했던 적이 있었다. 그만큼 회사는 사무실과 창고가 따로 없을 정도로 협소했고 사장과 나를 포함한 직원이 5명도 채 안 되는 작은 규모였다. 그러다 보니 디자이너로 입사는 했지만 자연스레 디자인 외의 일까지 해야만 했다. 필요하면 마케팅부터 상담, 그리고 디자인과 제작까지. 그렇게 5년의 시간이 지나고 보니 회사는 직원만 50명이 넘는 회사로 바뀌어 있었다.

— 그런데 광주에서 서울로 어떻게 올라오신 거예요?

— 20살 때 일하던 그 영세했던 회사를 3년 정도 다니고 나니 좀 더 나은 환경에서 일하고 싶었어. 그래서 근처의 회사로 옮겨서 일을 했는데, 디자인 일을 시작한 지 5년쯤 되었을 때 문득 내 사업이 하고 싶은 거야. 직원으로서의 비전은 한계가 있거든. 직접 내 사업을 시작해야 한다고 생각했지. 그런데 사업을 해본 적이 없으니 당장은 직장을 다니면서 배울 수 있는 것은 닥치는 대로 배웠고 더 많은 경험들을 해보고 싶어서 서울로 올라오게 되었어. 그때 우리 애

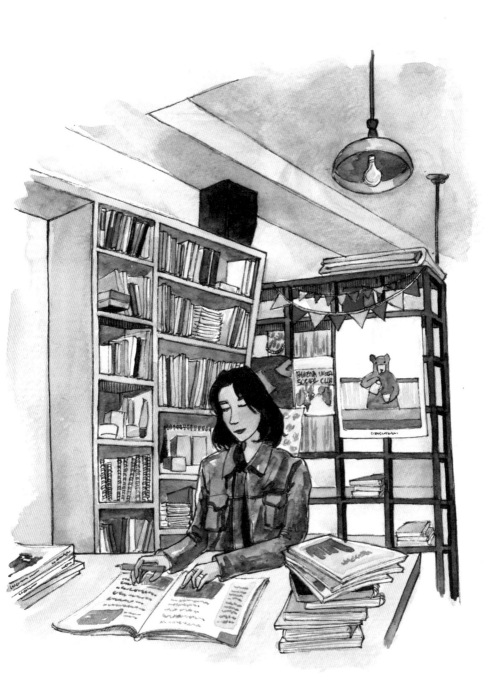

가 7살쯤 되었나. 광주에서 14년을 일하고 나서야 서울로 올라왔지.

새삼 이 사람 참 대단하다는 생각이 들었다. 가정과 아이가 있는 사람이 자신의 비전을 위해 그동안 일구어온 자신의 터전에서 벗어나 새로운 지역에 둥지를 튼다는 것은 어려운 일이다. 물론 그렇게 하기 위해서는 무엇보다 가족의 이해와 동의가 필요한 일인데 최경란 대표의 가족은 서울에 터전을 마련하고 누구보다 열심히, 그리고 잘 살고 있다.

─ 실장님도 그렇지만 가족 분들도 대단하시네요. 그런데 광주에서 그렇게 오래 지내다가 서울로 상경하셨을 때 생활이나 일이 쉽지만은 않으셨을 텐데 가장 어렵다고 느끼신 게 뭐예요?

─ 뭐, 일이야 항상 하던 거니까 그쪽으로는 어려운 게 없었는데 아무래도 사람이 제일 어려웠던 거 같아. 우선 지역문화가 많이 다르기도 하지만 서울에서는 분업화가 잘 되어있다 보니 일부 디자이너들은 맡겨진 일 외에는 관심도 없고 필요성을 못 느낀다는 이유로 잘 하려 하지 않거든. 그러니 일을 분배하고 주문해야 하는 내 입장에서는 함께 일하기가 어려운 거야.

그도 그럴 것이 나도 좀 더 제대로 된 디자인을 배워보고 싶어 제작 일을 시작했던 적이 있다. 나는 머리와 프로그램으로만 만드는 것이 아니라 실제로 구현할 수 있는 능력을 가진 디자이너야말로 좋은 디자이너라고 생각했다. 그렇게 제작 일을 하면서 다른 디자이너들의 제품들을 만들다 보니 실체화되기에는 어려운 디자인들도 많았다. 그래서 그들에게 디자인 수정을 요청

했지만 정작 그들은 주어진 일 외에는 무관심했고 그렇게 분업화된 일만 하려는 모습을 보면서 아쉽다는 느낌을 받았었는데, 최경란 대표도 같은 이야기를 하고 있었다.

— 그러네요. 분업화는 일을 더 빠르게 처리하기 위해서 필요하기도 하지만 그런 부작용들도 있는 것 같아요. 그런 걸 보면 어떤 일들은 옛날 방식이 더 좋은 거 같기도 해요. 그런데 직원으로 있다가 회사를 차리면 당연히 어느 정도 시행착오와 어려움도 있을 테고 매출 또한 궤도에 오르기 전까지 거래처가 확보되어야 하는데 영업팀 같은 것도 없이 어떻게 이렇게 다양한 거래처들을 만드신 거예요?

— 뭐 특별한 게 있는 건 아니야. 나는 좋은 결과물이 좋은 영업이라고 생각해. 직원으로 그동안 일해 오면서 맡은 일에는 정말 작은 거 하나까지 세심하게 신경 써서 작업하고 챙겼거든. 그러다보니 클라이언트들도 그런 부분에서 좋게 봐주시더라고. 그랬더니 회사를 차리고 일을 맡겨주어 지금까지

▶ 깊은 인상에서 작업한 기업 사보들

오게 되었어. 어느 곳에서나 마찬가지겠지만, 기업에서는 안심하고 책임감 있게 일을 하는 사람들과 오랫동안 함께하길 바라지. 디자이너로서 자신의 작업물에 책임감과 애정을 갖는 것은 당연한 일 아니겠어?

일반적으로 기업에서는 회사와의 계약이나 거래를 통해 일을 맡겨오기 때문에 개인이 회사를 새로이 차렸다고 해서 일감을 주는 일은 많지 않다. 그러나 평소 함께 일을 하며 자신에게 주어진 일에 대해서는 누구보다 성실하고 꼼꼼하게 신경 쓰며 체크를 해왔고 약속한 날에 납기를 맞추는 것을 최우선으로 생각하는 사람이라는 것을 알기에 기업들은 최경란 대표를 반기며 일을 맡겨 온 것이다.

— 일을 하다 보면 실수야 늘 있을 수 있는 일이기는 한데 실장님은 지금까지 일해 오면서 가장 크게 한 실수 같은 거 있으세요?

문득 일에 있어서만큼은 편집증이 있을 것만 같이 엄청나게 꼼꼼한 그녀가 어떤 실수를 가장 크게 생각할까 궁금했다.

— 물론 그럴 일이 없으면 좋겠지만 나도 몇 번의 실수는 있었지. 그중에 가장 기억에 남는 거라면... 이 일을 시작한 지 얼마 안 되었을 때 한 번은 버스광고를 디자인한 적이 있었어. 광고 문구에 '최첨단'이라는 글씨가 잘못되어서 '촤첨단'이라고 나왔지 뭐야. 그 뒤로 한동안 이름까지 촤경란이라고 불리면서 놀림을 당했지. 호호호. 당시 영세한 회사에서 작업한 거니만큼 회사에 큰 부담이 되는 건 아닐까 고민도 많이 하고 실수 때문에 굉장

히 큰 스트레스를 받았어. 일을 시작한 지 얼마 안 된 새내기 디자이너였으
니 그럴 만도 했지 뭐.

디자인도 사람이 하는 일이라 실수가 생기기도 하는데 디자인에서 문제가
생기거나 제작공정에서 문제가 생기면 그 책임과 부담감은 늘 디자이너가
떠안아야 한다. 그리고는 일을 최대한 빨리 수정해서 납기를 마쳐야 한다.
특히나 인쇄 작업은 일이 잘못되었을 경우 그만큼의 비용과 시간이 추가적
으로 발생하기에 그 과정은 정말 피를 말린다는 표현이 맞을 정도로 극심한
스트레스를 받게 된다.

151

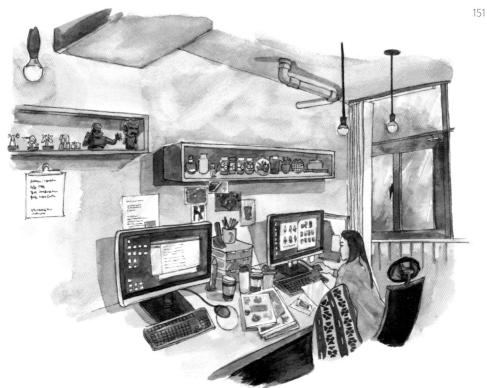

— 누구나 실수는 해. 그렇지만 최대한 빨리 실패 스트레스를 극복하고 잘못된 일을 수정하는 게 중요하지. 한 가지 실패를 했다고 해서 거기에 매여 있으면 다른 일들을 할 수가 없거든.

마치 우리의 삶에 대한 이야기처럼 들렸다. 살면서 누구나 실수는 한다. 그러나 실수했다고 그것에만 매이면 앞으로 나아가기가 어렵다. 실패가 쌓이고 쌓이다 보면 성공의 밑거름이 된다는 말은 진리로 다가온다. 한두 번의 실패로 스스로의 한계를 정하지 말고 실패를 교훈 삼아 앞으로 나가면 우리의 삶은 훨씬 나아진다. 그리고는 훨씬 더 단단한 사람이 되는 것이다. 그러니 실패를 두려워하지 않아도 좋다.

— 아까 이 일을 시작한 지 20년이나 되었다고 하셨는데 일하시면서 뭐 재미난 일이나 기억에 남던 일이 있으세요?

— 재미난 일? 글쎄 재미보다는 기억에 남는 일들은 있지. 작업하던 일 중에 노인복지에 관한 매거진을 만들기 위해 취재를 간 적이 있었어. 취재를 갔던 곳이 어르신들이 모여 인터넷을 배우는 컴퓨터 동호회 같은 곳이었는데 마침 수업 중이었지. 그곳에 계시던 분들 중에 손가락 3개가 없던 할머니가 계셨어. 손이 불편해서 필기를 하기 어렵다 보니 컴퓨터를 배워서 손자들에게 메일로 편지를 쓰시기도 하고 청구서나 서류 작업이 필요한 여러 일들을 처리하고 계시더라고. 그렇게 불편하신데도 그 배움의 열정이 너무 대단하고 뜨겁게 느껴져서 가슴이 뭉클했어. 정말 그 모습이 아주 오래 기억에 남은 것 같아.

― 듣다 보니 이 일이 실장님께는 천직인 것 같네요. 혹시 그래픽 디자인이라는 장르에 관심을 갖고 생업으로 삼으려는 젊은 친구들에게 해주고 싶은 이야기 같은 게 있으세요?

― 어느 일이든 그렇겠지만 특히 그래픽 디자인이라는 분야는 업계의 특성상 경쟁이 굉장히 치열해. 그렇기 때문에 클라이언트와의 소통이 중요하지. 디자이너가 7, 클라이언트가 3 정도 의견이 들어갈 때 결과물이 가장 좋았던 거 같아. 그런 황금비율의 소통과 함께 디자이너로서의 열정이 결과물이란 매개체를 통해 그 욕구를 채워갈 수 있다고 생각해. 그래서 나는 젊은 디자이너일수록 많은 경험들을 해봐야 하는 것 같아. 그리고 회사들은 디자이너가 디자인에 집중할 수 있도록 환경을 만들어주어야 하는데, 그 환경은 좋은 음악과 조용하고 아늑한 작업실 같은 공간이 아니라 여러 경험을 쌓을 수 있는 다양한 작업이 많은 환경을 뜻하는 거야.

'깊은 인상'이라는 디자인 회사를 운영하면서 최경란 대표는 직원들이 다양한 경험을 할 수 있도록 회사를 토탈 설루션이 가능한 곳으로 만들었다. 기획부터 취재, 인터뷰, 촬영, 디자인, 제작, 영상 편집까지. 그리고 그 다양한 경험들을 통해 디자이너들은 완숙한 모습으로 자신의 비전에 대해 한껏 가까이 갈 수 있게 된다. 디자이너는 프로그램으로 상품들을 예쁘게 꾸미고 포장하는 직업이 아니다. 디자이너란 사람들의 꿈과 의미를 담아 표현하고 그들의 바람을 구현화시키는 일을 하는 사람이다. 진짜 디자이너가 되기 위해 그들은 오늘 하루도 분주한 삶을 살아내고 있다.

달콤한 행복을
만드는 예술가
헤이진

김혜진 대표

키워드	디저트, 카페, 베이커리
위치	서울시 용산구 우사단로4길 7 1층
인스타그램	@heyjin_official

연남동에서 열리는 몇 개의 마을 시장이 있다. 나는 종종 그곳에 나가 그동안 이곳저곳에서 그리던 그림들을 엽서로 만들어 팔기도 하고 때로는 마을 시장의 모습을 스케치북에 담아 오기도 했다. 활기 넘치는 시장의 모습과 사람들을 그리는 것을 무척이나 좋아한다.

그렇게 마을 시장을 몇 년째 전전하다 보니 점차 여러 셀러들과 친해지면서 서로의 작업에 대해 조금씩 알게 되었고, 그때 만났던 셀러 중 한 명이 청년 사업가 '헤이진(Heyjin)'의 김혜진 대표이다. 당시 김혜진 대표는 연어스테이크와 치킨랩을 마을 시장에서 직접 구워 판매했는데 맛을 본 사람들은 굉장한 호평을 늘어놓았다. 괜한 군중심리 때문인지 연어를 별로 좋아하지 않던 나조차 연어스테이크를 사 먹고는 맛있다고 했을 정도니 그들의 솜씨가 좋았던 것은 분명하다. 하지만 음식장사는 날씨와 온도의 영향을 받지 않을 수가 없다. 특히 이렇게 야외에서 하는 장사라면 그것들은 절대적인 영향력을 갖게 된다.

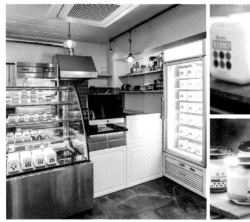

뜨거운 여름날에는 음식이 상할까 걱정이 되어 많은 양을 가지고 나올 수가 없고 비가 오는 날에는 손님들의 발길이 줄어드는 건 어쩔 수가 없는 일이다. 그때 김혜진 대표가 아이템의 어려움을 이야기하던 것이 생각난다. 그후로 나는 다니던 직장을 그만두고 화실을 열면서 마을 시장에는 점차 나가기가 어려워졌다. 그래도 아내는 김혜진 대표와 꽤 가까웠던 터라 종종 아내를 통해 김혜진 대표의 소식을 듣고는 했다.

— 혜진 씨가 얼마 전에 이태원에 매장을 차렸다는데 같이 가보지 않을래?

— 혜진 씨라면 헤이진 그 친구 얘기하는 거지?

— 응. 맞아. 디저트 전문점을 차렸는데 사람들한테 굉장히 인기가 좋더라고. 이번 기회에 한번 가볼까 하고.

아내에게 같이 가겠다고 약속을 하고는 약속 당일 이태원으로 갔다. 레스토랑에 들어오고 얼마 뒤 입구로 김혜진 대표가 들어왔다. 그녀는 대학생처럼 수수한 차림에 백팩을 메고 반갑게 인사를 하며 자리에 앉았다.

— 안녕하세요.

— 오랜만이네요. 잘 지내셨죠?

— 네. 그럼요.

— 요즘 많이 바쁘다고 들었어요. 오늘 스케줄 괜찮아요?

— 네. 오늘은 매장 오픈 안 하는 날이에요. 오후까지는 시간 괜찮아요.

— 다행이네요.

아내와 김혜진 대표는 오랜만에 만난 친구인양 두런두런 이야기를 나누었다. 그리고 잠시 뒤, 주문했던 스테이크와 파스타들이 예쁜 접시에 담겨 테이블에 놓였다. 우리는 천천히 음식들을 먹으며 그간에 있었던 이야기들에 대해 말하기 시작했다.

— 참, 이태원에 매장 오픈한 거 축하해요. 매장과 공장까지 두 개나. 정말 대단하네요.

— 감사해요. 뭐, 그것 때문에 한동안 정신없기는 했어요.

— 예전에 처음 만났을 때만 해도 스트리트 푸드로 어떻게 비전을 이어갈지 고민이 많았는데 지금은 어엿한 사업가가 되었네요.

— 그러게요. 그때는 정말 고생도 고민도 많았는데, 아직도 갈 길이야 멀긴 하지만 그래도 이만큼 온 게 신기하기 해요.

— 혜진 씨가 그만큼 노력했으니 결과가 좋은 거지!

옆에 있던 아내가 맞장구를 쳤다.

— 그럼요. 혜진 씨가 정말 열심히 메뉴 개발하고 준비를 해왔기에 지금 이렇게 잘 된 거겠지요. 프리마켓으로 시작해서 3년 만에 이렇게 자리 잡는 게 결코 쉬운 일은 아니죠. 그런데 혜진 씨는 원래 이쪽 관련된 일을 했어요?

— 아뇨. 전 음악 작업들을 했어요. 작곡을 했지요.

— 작곡이요?

작업하는 사람들이 다른 직업들을 가졌던 것은 흔한 이야기이지만 의외의 직업이 나오자 조금 놀라웠다.

— 그럼 작곡가를 하다가 프리마켓에서 스트리트 푸드로 시작해서 이렇게 디저트 전문점까지 차렸다는 거군요. 독특한 이력이네요. 어떻게 이 일을 시작하게 된 거예요?

— 작곡가 일이 생각보다 쉽지 않더라고요. 일단 가장 힘들었던 부분이 열심히 작업을 해서 내놓으면 결과물의 반응이 나타날 때까지 시간이 오래 걸린다는 것이죠. 어쩌면 반응이 나타나지 않을 수도 있고요. 그런데 이 일은 바로 즉각적인 반응을 볼 수 있거든요. 맛에 대한 평가를 사람들을 통해 바로 들을 수 있으니 결과물을 바로 확인할 수 있는 거죠. 제가 음식 만드는 것을 좋아하는데 친구들을 초대해서 음식을 만들어 준 적이 있었어요. 그때 친구들이 어디에 가서 팔아도 좋을 만큼 맛있다며 좋아하는 모습을 보고 프리마켓을 통해 검증을 받아보기로 생각했죠. 그래서 종로 쪽에 있는 마켓에서 연어스테이크를 만들어 팔았더니 구매하신 분들이 맛있다며 꽤 큰 호응을 해주었어요. 하지만 판매율은 호응도에 비해 좋은 편은 아니었지요. 무엇 때문인지 확인해봤더니 가격이 맞지 않았던 게 문제였어요. 좋은 재료들

159

▶ 디저트 케이크들이 담긴
 예쁜 포장용기들

로만 선정해서 예쁜 접시에 담아 레스토랑에서 나오는 것 같은 비주얼로 만들다 보니 스트리트 푸드 치고는 가격이 비쌌던 거죠. 이런 것들은 제가 시장경험이 부족했기 때문이었어요. 그래서 그 뒤로 컵스테이크로 전환을 해서 가격을 낮추고 소비자들의 접근성을 용이하게 만들었죠. 그랬더니 그때부터 매출은 꾸준히 늘더라고요.

이야기를 하는 사이 주문할 때만 해도 쌓여있던 접시들이 어느덧 깨끗이 비워져 있었다. 아내와 김혜진 대표가 맛있는 음식을 먹으며 즐거워하는 모습들을 보니 역시 여자들은 먹을 때 행복한가 싶어 웃음이 났다.
이때 김혜진 대표가 말했다.

— 근처에 저희 매장 있는데 함께 가셔서 차 한 잔 하시겠어요?

— 오! 정말? 그렇지 않아도 궁금했는데 여기까지 온 김에 가봐야지.

— 초대해줘서 고마워요.

우리는 레스토랑을 나와 이태원의 중심가에서 주택가 쪽으로 이동을 했다. 이제 어엿이 봄의 계절이 되었다. 따뜻한 햇살과 함께 담장 너머로 담쟁이넝쿨과 꽃들이 넘어오는 것을 보면서 봄이라는 것을 실감했다. 지나는 길에 빈티지 상점들이 눈에 띄었는데 가게 앞으로 내어 놓은 고풍스러운 엔틱 가구들을 보면서 왠지 나도 저런 책상과 의자가 있으면 좋겠다는 생각도 했다. 그래, 이런 게 여유로운 일상이지! 새삼 행복하다는 기분이 들었다. 주택가의 한 거리를 지나고 나서야 우리는 헤이진에 도착했다.

— 들어오세요. 아직 오픈한 지가 얼마 안 되어서 정리가 좀 덜 됐어요.

— 에이, 훌륭한데 뭘.

— 그러게. 매장이 아기자기하면서 따뜻한 느낌이 들어서 좋네요.

잠시 뒤에 김혜진 대표는 차와 디저트로 예쁜 병에 담긴 케이크를 가지고
나왔다. 티스푼으로 케이크를 한 스푼 떠먹었다. 입안에서 퍼지는 진한
치즈의 맛과 달콤함에 무척이나 기분이 좋아졌다.

— 우와! 이거 뭐예요? 진짜 맛있는데요.

— 호호. 화이트 초코로 만든 치즈케이크예요. 저희 메뉴 중에 인기상품이죠.

— 정말 맛있어요. 왜 인기상품인지 알겠네요. 그런데 왜 연어스테이크에서 디
 저트로 아이템을 바꾼 거예요? 힘들게 메뉴를 개발해서 자리 잡아가고 있었
 잖아요.

— 연어스테이크는 테이블 회전율이 낮은데다가 짧은 유통기한 때문에 재료를
 미리 구해다 놓을 수가 없었어요. 아무래도 메뉴에 대한 보장이 없다 보니
 새로운 메뉴가 필요했고 그때 디저트를 만들어보기로 했죠.

— 지금 이 디저트는 신선해요. 병 안에 든 케이크라... 맛도 좋지만 디자인도
 심플하고 무엇보다 예쁜 병 안에 케이크가 들어있어서 휴대하기가 참 좋은
 것 같아요. 어떻게 만든 거예요?

— 이 메뉴를 준비하는 데만 수개월은 걸린 것 같아요. 몇 년간 마켓을 다니면서 시장분석을 해보니 사람들은 풍미가 강한 진한 맛을 좋아했어요. 일단 저부터도 그러니까요. 그래서 재료도 치즈케이크 같은 경우에는 100% 치즈만 사용하면서 다른 곳과 차별화를 주기 위해 리코타 치즈도 직접 만들어서 넣었어요. 병에 케이크를 담게 된 이유도 제가 제과를 전문적으로 배우지 않았기 때문에 케이크 위의 아이싱이 서툴렀어요. 그래서 병째로 케이크를 만들어 구우면 따로 모양을 만들지 않아도 되니까 그런 방법으로 만들게 된 거예요.

케이크는 어느새 순식간에 눈 녹듯 사라져 버렸다. 옆에서 케이크를 먹던 아내는 기분이 좋은지 얼굴에 미소를 가득 담고 있다. 디저트 하나가 사람을 이렇게 행복하게 할 수 있다는 게 신기하기도 하다. 헤이진의 디저트는 그만큼 달콤했고 기분이 좋아지는 맛을 갖추었다. 사람들도 그것을 알았는지 디저트는 시즌이 되면 하루에만 수백 개의 주문이 들어오고 있다고 했다.

— 이렇게 잘되기까지 그 과정도 만만치 않았을 거 같은데, 어떻게 마케팅을 한건가요?

— 물론 그랬어요. 처음에 마켓에 디저트를 선보이고 알리기 위해서 케이크를 200개를 준비해 갔는데 결국 그날 다섯 개밖에 판매를 못했어요. 나머지는 돌아와서 전부 버려야만 했던 적도 있었지요. 실패의 원인이 무엇인가 따져 보았더니 문제는 가격이더군요. 그렇다고 디저트에 들어가는 식재료를 바꿀 수도 없으니 고민이 많았지요. 그래서 생각 끝에 구성을 바꾸어서 홍차와 함께 세트로 만들었어요. 결과는 대성공이었어요. 사람들이 관심을 갖기

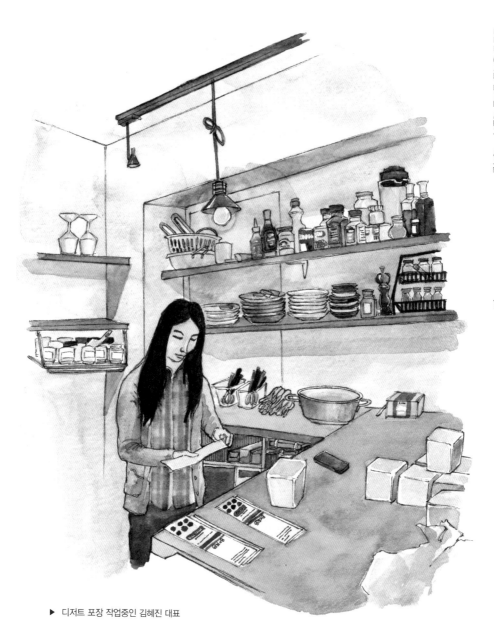

▶ 디저트 포장 작업중인 김혜진 대표

시작했고 어떤 MD분은 직접 구매해서 먹어보고는 상품을 쇼핑몰 사이트에 올리자고 제안을 하기도 했어요. 적극적인 홍보도 해주셔서 지금은 사이트 내에서도 인기상품으로 판매되고 있고, 얼마 전에 백화점에서도 연락이 와서 입점을 준비하고도 있습니다.

이유 없는 성공은 없다. 어떤 이들은 타이밍이 좋았다거나 운이 좋아서 성공했다고 말할지도 모르겠다. 물론 그러한 것들은 사업을 하는 데 있어서 중요한 안목 중 하나이지만 전부는 아니다. 지금껏 봐왔던 김혜진 대표는 끊임없이 메뉴에 대한 고민들을 하고 어떻게 더 나아지게 만들지 실험을 하고 계획을 한다. 실패를 할 때도 있다. 하지만 실패했다고 해서 좌절하거나 낙담하는 것이 아니라 거울삼아 원인을 분석하고 해결방안을 모색한다. 이러한 노력들과 김혜진 대표의 긍정적인 사고방식이 지금의 성공을 만든 것이다.

― 언제가 제일 힘들어요?

― 몸이 힘들거나 시간적 여유가 있을 때 방향성에 대해 의문을 갖게 되는 것 같아요. 지금 잘 하고 있는 건가, 잘 해가는 게 맞는 건가하고 말이죠.

― 그럼 좋았거나 기억에 남는 일은요?

― 디저트를 드신 분들이 시식평 같은 것들을 남겨주시는데요, 한 번은 손님 한 분이 구매해 가셨던 케이크 병에 김치와 고추장, 된장을 담아서 잘 먹었다고 답례로 주고 가신적도 있었어요. 정말 생각도 못했던 일이라 감동을 받았어요.

여러 예술가들을 만나면서 느끼는 것이 세상에는 정이 넘치는 따뜻한 사람들이 참 많다는 것이다. 각박한 세상 속에서 사건사고들을 접할 때면 세상이 도대체 어떻게 되려고 이러는가 생각이 들 때도 있다. 개인주의가 만연해진 사회 시스템 속에서 사람들은 서로에 대해 무관심하고 사람과의 만남과 대화보다는 종일 휴대폰을 보며 지내는 시간들이 많아지고 있다. 중요한 것은 '사람'이다. 예술가들의 삶을 통해 세상에는 정겹고 재미있으며 따뜻한 사람들이 많다는 것을 느끼게 된다. 사람과 사람의 관계 속에서 의미를 찾고 서로에 대해 알아가는 것은 중요한 일이다.

— 헤이진을 잘 운영하면서 온오프라인을 활성화시켜 직영점들까지 만들어보고 싶어요. 할 수 있다면 싱가포르와 일본 같은 해외까지 수출할 수 있는 회사로 키워보고 싶은 게 목표입니다.

다부진 모습으로 이야기하는 김혜진 대표의 신념을 볼 수 있었다. 청년실업 100만 시대에 많은 취업준비생들은 공무원과 대기업을 목표로 달리고 있다. 하지만 이렇게 실패를 두려워하지 않고 자신의 꿈과 목표를 위해 열심히 노력하며 살아가는 사람도 있다. 물론 청년창업의 길은 결코 쉬운 길도 아니거니와 리스크도 큰일이다. 누구도 그들의 삶을 보장해줄 수 없으며 그들에게 어려운 길을 가라 강요도 할 수 없다. 그러나 꿈이 있기에 보다 나은 미래를 계획할 수 있고 노력하며 현재를 살아갈 수 있는 것이다. 그래서 꿈이 있는 사람은 아름답다.

전통을 이어가는
연남동 서예원

몽 오 재

최재석 서예가

키워드	서예, 캘리그라피, 수업
위치	서울 마포구 연희로1길 59-3
블로그	blog.naver.com/ahddhwo

― 동양문화의 핵심 중의 핵심이 바로 서예예요! 서예는 단순한 붓글씨가 아
닙니다. 서예는 동양이론을 바탕으로 현대미술과 규합되어 발전을 해야 하
고 기술과 정신을 함께 논의해야 앞으로의 세상에서 그 맥을 이어갈 수 있
을 거예요.

내 앞에서 서예의 방향에 대해 열변을 하는 이 남자는 서예가 몽무 최재석 선
생이다. 얼마 전, 아내에게서 처음 최재석 선생에 대해 이야기를 듣게 되었다.

― 한점그리기 선생님도 서예를 배우는데 그 서예원이 연남동에 있대.

― 한점그리기 선생님이?

― 응. 몽오재라는 곳인데 여기에서 멀지 않아. 마침 작품집을 나누어주는 이벤
트를 하고 있어서 응모했더니 당첨되었지 뭐야. 작품집 받으러 갈 건데 같이
갈래?

한점그리기 선생님은 연남동에서 활동하는 유명한 캘리그라피 작가인데 그런
사람이 서예를 배우러 다닌다니 어떤 곳인지 궁금해졌다.

― 그래, 같이 가자!

나는 서예에 대한 향수 같은 것을 가지고 있다. 내가 8살쯤 이었을 때, 어머
니는 동급생의 누가 무엇을 배운다는 이야기를 들으면 다음날 수강을 신청
하러 갈만큼 자식의 교육에 열을 올리는 극성어머니들 중 한명이었다. 어쩌

면 지금의 사회 분위기도 그때와 별반 다를 것이 없을지도 모르겠다. 그 덕분에 나는 피아노, 기타, 서예, 수영, 스케이트, 스키, 종합학원, 단과학원, 학습지, 미술 등 다양한 과목들을 배웠는데 지금 이중에서 제대로 배워서 사용하는 것들은 몇 가지 되지 않는다. 그 중 하나가 서예다. 8살 이후로 서예를 10여년이나 계속할 만큼 나는 붓글씨를 좋아했고 무엇보다 나를 이끌어주시는 선생님 덕분에 크고 작은 여러 대회에서 수상을 할 수 있었다. 어쩌면 내가 그림을 그리지 않았다면 서예를 계속하지 않았을까 하는 생각들을 종종 한다. 몽오재의 작업실에 도착하니 입구부터 힘있는 필력의 글씨들이 곳곳에 붙여져 있다. 문을 열고 들어가니 수업중인가보다. 여러 명의 사람들이 붓을 들고 글씨를 쓰고 있었고 진한 먹향이 작업실의 하얀 공간을 가득 메웠다. 나는 그 향기가 좋았다.

▶ 작업실 한켠에는 여러 종류의 붓들이 걸려있고 전각들이 세워져 있다.

— 안녕하세요. 미리 연락드렸었는데요.

— 네. 작품집 받으러 오셨죠? 잠시만 기다리세요.

글씨를 쓰고 있던 사람 중 한 여자 분이 일어나서 반기며 말했다. 나는 처음 만난 그 여자 분이 몽무 선생인 줄 착각했다가 금세 아니라는 것을 알게 되었다. 한 쪽에서 조용히 글씨를 쓰고 있던 남자는 전화통화를 하다가 급한 용무가 생겼는지 다른 사람들에게 작업실을 부탁하고는 잠시 자리를 비웠는데, 그 남자가 몽무 최재석 선생이었다. 작품집을 챙겨주는 동안 나는 작업실의 이곳저곳을 둘러보았다. 공간 안에는 크고 작은 그의 작품들이 가득했고 그가 쓴 글자 한 획, 한 획들이 곳곳에서 힘 있게 춤을 추며 꿈틀대고 있었다.

— 여기 작품집 몇 권 더 챙겨 드릴게요.

— 감사합니다. 뭘 이렇게나 많이.

아내는 생각지도 못한 선물을 받은 듯 무척이나 좋아했다. 작업실에서 글씨를 쓰고 있던 사람들은 화기애애한 분위기 속에서 글씨를 쓰며 이야기를 나누고 있었고 우리도 그들의 대화에 끼어 이런저런 이야기를 주고받았지만, 우리가 자리를 일어설 때까지 최재석 선생은 돌아오지 않았다. 그리고 일주일 후, 한은희 작가의 소개로 최재석 선생을 다시 만날 수 있었다.

— 안녕하세요. 선생님, 바쁘신데 시간 내주셔서 감사합니다.

▶ 몽오재에는 서예에 관한 책들과 도록 자료들이 가득한 서재가 있다.

— 네. 어서 오세요. 말씀은 들었어요.

작업실에 들어서자 코끝으로 진한 먹향이 가득 느껴졌다. 먹향과 함께 어릴 적 서예를 하던 기억들이 떠올라 기분이 좋았다.

— 이 먹향은 언제 맡아도 기분이 좋군요. 요즘 아내가 한은희 선생님에게 캘리그라피를 배우고 있거든요. 재미있다고 엄청 열심이에요. 저도 어릴 적

서예를 배우기도 했고요.

— 그러셨군요. 언제든 시간되실 때 글씨 쓰러 오세요.

언뜻 보기에 최재석 선생은 조금은 무뚝뚝해 보이기는 하지만 자신의 길에 대한
신념과 생각이 깊은 인물처럼 보였다. 나는 몽오재에 오기 전 사들고 온 커피를
마시며 이야기를 시작했다.

— 서예계에서 유명하시다고 소문이 자자하던데요? 국내는 물론 국외의 크고 작
 은 대회에서 많은 수상을 하시고 꾸준히 전시회를 통해 활동하고 계시다고 들
 었습니다.

— 감사합니다. 서예가가 제 작업하는 거야 당연한 거죠.

— 저도 어릴 적 서예를 10년 정도 쓰다 보니 서예원에 오면 뭔가 익숙하고 친근감이
 생기기도하고 작품들을 보면 어떻게 획을 긋고 표현했는지 눈길이 가더라고요.

— 네. 보통 어릴 적부터 시작을 많이 하죠. 저도 작가님과 비슷하게 시작했는데
 서예를 한지 어느덧 30년이 되었네요.

무려 30년이다. 한 아이가 태어나서 청년이 되는 그 시간동안 최재석 선생
은 꾸준히 서예에 대해 공부하고 글을 써오고 있었다. 최근 예술이나 그 외
한 장르들이 인기를 얻어 유행이 되면 많은 사람들이 따라하고 배우기에
나선다. 물론 감각 있고 재능이 있는 사람들은 짧은 기간 안에도 그럴듯
하게 표현하고 현란한 기술들을 보여줄 수도 있다. 그렇지만 오랜 시간 한
장르를 공부하고 연마해온 사람들과는 분명한 차이가 있다. 한 장르를 오

랜 세월 작업하다보면 정말 수많은 풍파를 만나고 겪게 되면서 더욱 단단하고 견고해지게 된다. 그렇게 단단해진 신념들과 정신은 작업을 하는 데 있어서 기복이 없게 한다. 매일 꾸준히 반복하고 연습하기에 흔들림 없이 자기 작업들을 해나갈 수가 있다.

— 선생님은 어떻게 서예를 시작하셨는지 궁금한데요?

— 제 본가가 광주거든요. 광주에서도 좀 외곽 쪽에 있는 시골마을이었지요. 그 시골마을에서 부모님은 초등학교 교사 일을 하셨어요. 두 분 모두 선생님이었어요. 맞벌이 부부이다 보니 저는 혼자 있어야하는 시간들이 많았는데, 마침 근처에 할아버지가 운영하던 작은 서예학원이 있어서 거기에 등록하고는 매일 그곳에서 글씨를 쓰며 놀았지요. 그렇게 서예를 시작하게 된 거죠.

— 그러셨군요. 그럼 서예가가 되기 전에 다른 직업도 있으셨나요?

— 아니요. 제가 할 줄 아는 게 이것밖에 없어서요. 허허.

— 그럼 계속해서 한 길만 걸어오신 거네요. 그래도 어릴 적부터 배웠다고 해서 직업으로까지 삼는 경우는 많지 않잖아요. 특히 서예가가 일반적으로 흔한 직업은 아닌데, 서예가를 생업으로 삼은 계기 같은 게 있나요?

— 음. 저 같은 경우는 일부러 직업적 선택을 했다고 하기 보다는 자연스럽게 서예가가 되었어요. 고등학교 때 대학진로를 고민하고 있었는데 부모님이 서예과를 응시해 보는 것이 어떻겠냐고 권유하셨죠. 사실 그 전까지 대학에는 서예과라는 게 없었는데 마침 원광대에 서예과가 새로 신설되었어요. 그래서 그곳에

입학을 하게 되었지요. 학교대표로 선출되어 대학미전에 참여한 적도 있었고요. 그러다 군대를 가게 되면서 우연히 군대 내에 있는 잡지를 보게 되었는데, 작품집 같은 서예잡지가 하나 있는거예요. 잡지 구독신청을 하고는 군 생활동안 문예를 익혀갈 수가 있었지요. 전역 후에 다시 복학을 했는데 어느 날 교수님이 부르셨어요. 교수님께 갔더니 대뜸 '너 유학가라' 그러시지 뭐예요. 북경중앙미술학원이라고 중국에 있는 대학인데 그곳에서 한중 교수교류전을 통해 서로의 학생들을 보내는 거였어요. 지금으로 말하면 교환학생 같은 거지요. 그런데 전 당시 유학 갈 상황도 아니었고 가려고 생각도 해본적도 없었는데 갑자기 제게 그러니까 당황스러웠죠. 그래서 고민 좀 해보겠다고 말씀드린 후에 돌아갔는데, 다음

▶ 붓글씨를 쓰는 몽무 최재석 선생

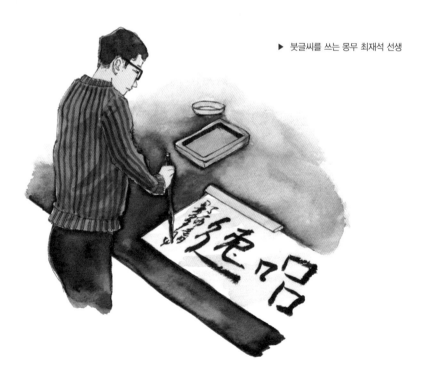

날 학교에 나와 보니 이미 제가 유학을 가는 것이 확정된 것처럼 소문이 퍼질

대로 퍼져있었죠. 허허. 도저히 소문을 무시하고 못 간다고 말할 분위기가 아니

었어요.

— 하하. 왠지 등 떠밀려 유학가신 것 같네요. 그렇게 선생님의 중국 유학생활

　　이 시작된 거였군요. 중국유학을 갔다는 것은 어찌 보면 서예의 본고장으

　　로 배움의 길을 떠난 건데 쉽지만은 않은 유학생활이었을 것 같아요. 얼마

　　나 유학생활을 하셨던 거죠?

— 8년 정도 있었는데 정말 쉽지는 않았어요. 일단 떠나오기는 했는데 전혀 중
국말을 할 줄을 모르니까 처음에 두 달 동안은 숙소에만 있었어요. 어디를
다니려면 중국말을 조금씩이라도 해야 하는데 그게 안 되니까 굳이 밖을 나
가지를 않았지요. 그런데 그렇게 지내다보니 두 달 동안 8킬로나 체중이 줄
었더군요. '아, 이대로는 죽을 수도 있겠구나!' 생각이 들어 생존을 위해 어학
공부를 시작했지요. 하하하.

최재석 선생의 너털웃음을 짓는 모습을 보면서 무뚝뚝해 보였던 처음의 이미지는
완전 없어져 버렸다. 대화하면 할수록 재미있고 유쾌하지만 무게감이 있는 사람
이라는 생각이 들었다.

— 비슷한 동양권이어도 한국과 중국의 문화가 다르듯이 교육도 다를 것 같
은데 북경중앙미술원에서는 어떠셨어요?

— 정말 달랐어요. 일단 한국에서 열린 여러 대회에서 수상한 경험도 있고 나름
대로 학교대표를 하기도 해서 붓글씨에는 자신이 있었는데 중국에서는 서
예를 접근하는 방법부터가 달랐어요. 일단 중국에서는 서예가 아니고 서법
이라고 해요. 한국에서는 서예, 일본은 서도라고 부르지요. 북경중앙미술원
에 계셨던 교수님 중에 구진중 교수님이라고 계시는데 그 분은 중국내에서
도 유명한 서예가로 교육방법부터가 남다르셨죠. 분명 서예과인데 글씨는
쓰지 않고 계속해서 토론수업을 했어요. 주제도 서예와는 무관한 현대미술
이나 시인과 철학자의 작품들을 통해 깊이나 본질을 다른 시선으로 바라보
게 하셨지요. 또 다양한 분야의 많은 책들을 읽게끔 만들었어요.

— 정말 멋진 분이네요. 왜 그분이 중국내에서도 손에 꼽히시는 분이신지 이해
 가 가네요.

나는 최재석 선생이 이야기하는 구진중 교수의 교육법이 이해가 되었다.
예술을 하는데 있어서 가장 중요한 것은 바로 '시선'이다. 어떤 시선으로
바라보는가에 따라 대상은 전혀 다르게 보인다. 그리고 표현은 그 대상
을 더 많이 이해할수록 좀 더 사실적이면서 주관적으로 나타낼 수가 있다.
바라보는 사람의 시선과 이해의 깊이에 따라 본질을 더 정확하고 아름답
게 표현할 수 있는 것이다. 나는 여러 드로잉 수업을 하면서 그림을 그리
면 삶이 즐겁고 행복해진다고 말한다. 물론 그리는 행위만으로도 즐거울
수는 있으나 그림을 시작하게 되면 제일 먼저 바뀌게 되는 것이 바로 이
'시선'이다. 세상과 사물을 어떻게 바라보고 이해하는가에 따라 그전과는
전혀 다른 모습으로 보이는 것이다. 그리고 그 모습들을 나의 감각과 감
성으로 표현하는데서 큰 즐거움과 행복함이 뒤따른다. 이는 예술만이 아
니라 세상을 대하는 방법에도 효과적일 것이다. 지금 최재석 선생이 이야
기하는 구진중 교수의 교육법이 바로 이것이었다.

— 교수님을 만나러 가려면 꼭 무언가를 가져가야 했어요. 교수님은 만나면 근
 황을 꼭 구체적인 결과물들을 통해 확인하셨거든요. 그러니 중국말을 썩 잘
 하지도 못하는 내가 교수님을 만나러 가려면 그동안 써 놓은 글씨들을 한
 아름 안고 가야만했죠. 말보다는 보여드리는 게 빠르니까요. 한번은 교수님
 이 질문을 하시더라고요. '자네 왜 전시회를 하려 하는가?' 갑자기 멍해졌죠.

그동안 작업해온 결과물들을 사람들에게 보여주려면 전시회를 하는 것이 당연하다고 생각했거든요. 유명해져 부와 명예를 얻고 싶어서 전시회를 하는 것인지 물어보시더라고요. 내심 그런 마음이야 다들 있는 것인데 그때 교수님이 말씀하셨어요. '진실된 예술가가 되려면 제대로 된 결과물을 보여주어야 한다'고요. 그 말씀을 듣고 정말 많은 생각들을 하게 되었죠. 교수님을 만난 것이 제게 큰 힘이 되었어요.

부러웠다. 내게도 구진중 교수같은 선생님이 있었다면 지금보다 깊이감과 무게감 있는 작업들을 할 수 있는 예술가가 될 수 있을 것만 같았다. 아쉽지만 나는 여태껏 그런 선생님을 만나지 못했다. 그래서 그림을 배우고 싶고 열정 있는 사람들에게 내가 구진중 교수 같은 사람이 되어줄 수 있으면 좋겠다는 생각이 들었다.

— 그럼 한국에는 언제쯤 돌아오신 거예요?

— 중국 유학생활을 하면서 석사와 박사학위를 얻고 8년 만에 돌아왔어요.

— 그렇게 긴 시간 유학생활을 하고 돌아오시면 다시 한국에서 적응하시는 일이 쉽지 않았겠어요.

— 네. 쉽지는 않았지만 돌아오자마자 귀국기념 전시회를 준비하고 때마침 원광대와 경기대 서예과에서 강의 요청이 들어와 3년간 강의를 하게 되면서 정신없이 시간들을 보냈던 것 같아요.

— 강의는 지금도 하세요?

— 아뇨. 원광대에서 서예학부는 폐부가 결정되고 신입학생들을 받지않다보니 수업은 축소되어 지금은 강의를 하지 않고 있어요. 3년간 대학 강의를 하면서 느낀 것이 있는데 교육자와 작가의 길은 다르더라고요. 교육자의 입장에서는 학교에서 원하는 방침으로 학생들을 가르쳐야하지만 작가의 입장에서는 다른 시선으로 봐야만 했어요. 또 교육 시스템 자체가 제가 중국에서 배웠던 방식과는 아주 많이 다르니 그 점이 아쉽더군요. 시각디자이너로 유명한 안상수 교수님은 기성학교의 교육시스템과는 다른 학교를 만드는 것이 꿈이라고 했죠. 저는 가르치는 일에 사명감을 갖고 열심히 활동하는 스타일은 아니지만 저도 기성의 학교와는 다른 학교를 만들어보고 싶다는 생각을 했습니다.

— 그런 학교를 만들고 싶다고 생각하는 것만으로도 이미 훌륭한 사명을 가지고 계신데요.

비슷한 생각들을 한 적이 있다. 지금에야 오랫동안 터를 잡고 살아온 연남동을 중심으로 몇몇 지역에서 강의를 하고 있는데 수업을 듣기 위해 지방에서 먼 길을

마다않고 찾아오는 사람들이 있다. 그런 사람들이 조금은 더 편하고 자유롭게 그림을 그릴 수 있도록 드로잉 스쿨을 만들어야겠다는 생각을 했다. 나는 가능하면 많은 사람들이 그림을 통해 삶을 즐기고 행복해졌으면 좋겠다. 내가 그랬듯이 말이다.

— 몽오재는 어떻게 시작하셨어요? 처음부터 서예수업들을 생각하셨던 거예요?

— 처음에는 수업 같은 건 전혀 고려하지 않았어요. 중국에서 돌아와 귀국 전시회를 하면서 도록을 만들어야 했는데 괜찮은 디자인에 좀 저렴한 가격으로 만들 수 없을까 고민했었는데 그때 연락이 왔어요. 굉장히 저렴한 금액에 선뜻 도록을 만들어주겠다는 이야기였죠. 당시 제게는 정말 큰 고민거리 하나를 덜어내는 일이었죠. 전시회를 무사히 마치고 후에 그분께 다시 연락이 왔었어요. 서예를 배우고 싶다고 배울 수 있냐고 물어보셨죠. 전에 제가 큰 도움을 받았는데 어떻게 안 된다고 하겠습니까. 하하하. 알겠다고 대답을 했더니 주변의 몇몇 분과 함께 수업을 들으러 오셨어요. 그렇게 수업을 시작하게 된 거예요. 처음에는 집에서 과외처럼 시작했다가 이후에 연남동에 작업실을 얻으면서 지금의 몽오재가 생겼지요.

— 혹시 서예가 아닌 다른 일을 해보고 싶은 생각이 있으세요?

— 항상 이 일을 왜 할까. 그런 생각들을 많이 해요. 아까 얘기했듯이 다른 건 해본 적이 없어서 이것밖에 할 줄을 몰라요. 이런저런 생각들이 많아질 때는 그냥 작업들을 하고 그러다보면 그런 생각들은 잊어버리는 거죠.

누군가 내게 물었다. '선생님은 슬럼프 같은거 없으세요?' 그림 그리고 한 10년 정도까지는 나도 기복이 심했던 것 같다. 어떤 날은 잘 그려지고 어떤 날은 잘 못 그리겠고. 그런데 그런 감정은 나 혼자만 느끼는 것이다. 어느 정도 시간이 흐른 뒤부터는 슬럼프도 기복도 없었다. 그저 매일같이 그리고 표현하는 일이 반복되다보니 그저 그림 한 점 한 점을 할 수 있는 만큼 열심히 그리기만 하면 되는 것이다. 그리고 그렇게 그림을 그리는 동안 나는 다른 것들로부터 자유로울 수 있었다. 최재석 선생도 비슷한 이야기를 하는 것이었다.

— 앞으로의 변해가는 시대에 서예가 나아가야 할 방향성 같은 게 있을까요?

— 예술에 대해 고민하는 사람들이 서예에 관심을 많이 가졌으면 좋겠어요. 그리고 서예가들은 다른 예술문화 분야와 활발한 교류를 해야 하죠. 글씨 안에 매몰되지 말고 다른 시선에서 서예를 바라봐야 해요. 그렇게 되면 서예를 하는 것이 더욱 재미있고 즐거워지죠.

그의 이야기처럼 서예는 우리의 중요한 전통문화 중 하나이다. 하지만 급변해가는 시대에 옛것만 고집할 것이 아니라 시대의 흐름에 발맞추어 함께 변화하고 성장해나간다면 서예는 앞으로의 시대에서 다른 모습으로 사람들에게 전해질 것이다. 중요한 것은 '시선'이다. 어떤 시선으로 바라보는가에 따라 세상과 문화가 다르게 보일 것이다.

런던의 플로리스트

인스파이어드
바이 조조

조은영 작가

키워드	꽃가게, 꽃꽂이, 플로리스트
위치	서울 강남구 강남대로156길 30
블로그	http://blog.naver.com/sophia_cho

최근 아내는 몇 가지 수업들을 통해 다양한 작업들을 하고 있다. 캘리그라피와 독서모임, 꽃꽂이 같은 것들에 푹 빠져있는데 그중 꽃꽂이는 플로리스트인 아내의 작업에 큰 영향을 준다. 요즘은 별다른 작품 활동을 하지 않는 터라 작업의 완성도를 위해 신사동에 있는 조조 스튜디오에서 플라워 수업을 듣기로 했다고 했다. 수업을 다녀올 때마다 아내는 조은영 작가의 수업방식에 대해 굉장한 자랑을 늘어놓는다. 어찌나 자랑이 많은지 그림을 가르치는 선생님의 입장에서 그녀의 수업방식에 흥미를 갖게 되었다.

― 당신 예술가에 대해 글 쓰는 거. 이번에 조조 선생님에 대해 써보는 건 어떨까?

― 조조 선생님? 조은영 작가님 말이지. 나야 좋긴 한데 너무 바쁘신 분이라 시간이 되실까?

― 한 번 여쭤볼게. 유명한 플로리스트니까 꽃에 관심 있는 사람들이 선생님의 이야기를 알게 되면 많은 도움이 될 것 같아.

아내는 조은영 작가에게 물어보고 알려주겠다고 했다. 플로리스트에 대한 이야기를 썼으면 하던 차에 아내가 먼저 소재거리를 제공해주니 나로서는 반가운 일이었다. 조조 선생님이라 부르는 조은영 작가는 『런던의 플로리스트』라는 책의 저자이면서 영국 왕실과 세계적인 셀러브리티들에게 극찬을 받은 저명한 플로리스트이기도 했다. 물론 내가 쓰는 이야기들은 유명하거나 성공한 사람들의 이야기는 아니다. 우리 주변에서 작업하는 작업자

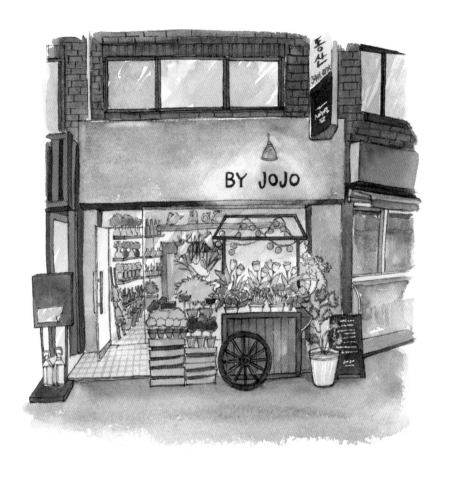

이자 예술가, 이웃에 대한 이야기이다. 현대사회에 들면서 우리는 타인에 대해 무관심해지며 주변의 이웃조차 제대로 알지 못하는 경우가 많다. 심지어 옆집에 누가 사는지조차 모르기도 한다. 개인주의라는 명목 하에 우리는 많은 것들을 안팎으로 닫고 살면서 세상을 단편적으로만 살고 있는 것은 아닌가 생각해봐야 한다. 천천히 주변을 돌아보면 그동안 내가 알아

차리지 못한 수많은 예술가가 함께 살아가고 있다는 것을 알게 될 것이다.

며칠 뒤, 조은영 작가에게서 답변을 받고 아내와 나는 조조 스튜디오로 향했다. 조조 스튜디오는 조은영 작가가 운영하는 곳으로 수업들도 하고 주문받은 꽃들도 만드는 작업실 겸 강의실이다. 그리고 작업실 맞은편으로 플라워샵이 있어서 다양한 꽃들과 식물들을 판매하고 있다. 신사동 가로수길 중심가의 한 빌라로 들어서니 조조 스튜디오를 알리는 빨간색 간판이 눈에 들어온다. 간판을 지나 현관문을 열고 들어서니 아주 넓은 공간이 확 다가왔다. 작업실 중앙에는 커다란 대형 테이블이 자리 잡고 있었고 천장에는 다양한 모형의 새장들이 달려있다. 왼편으로는 길쭉한 앵글에 재료와 소품들이 차곡차곡 정리되어 있으며 오른편에는 꽃 보관용 냉장고와 사무실이 갖추어져 있었다.

— 안녕하세요. 오! 성애 씨 어서 와요. 옆에는 남편 분? 반가워요!

현관 쪽으로 나와 호쾌하게 웃으며 반갑게 맞이해주는 사람은 밝은 갈색 머리 커트머리에 언뜻 보아도 센스 있는 스타일리시한 차림의 여자분으로 그녀가 바로 '런던의 플로리스트' 조은영 작가였다.

— 바쁘실 텐데 시간 내주셔서 감사합니다.

— 아니에요. 저도 상진 씨 말씀은 들었어요. 그림도 그리고 글도 쓰신다고.

— 네. 다양한 작업을 하시는 분들을 만나 여러 이야기들을 듣고 쓰고 그리고 있

습니다. 선생님의 이야기가 플로리스트를 준비하거나 꽃에 관심 있는 분들께 도움이 될 것 같아 인터뷰를 부탁드리게 되었습니다.

─ 그런데 어떤 이야기를 해드려야 할까 모르겠네요. 하하.

─ 그냥 선생님의 이야기를 들려주시면 됩니다.

작업실에 오기 전 사온 커피 한잔을 건네고는 천천히 이야기를 이어나갔다.

─ 확실히 플라워 작업실이어서 그런지 공간이 화려한 느낌이 드는데요. 선생님은 처음부터 플로리스트를 시작하신 건가요. 아니면 다른 직업을 가지셨다가 전업을 하시게 되었나요?

185

1 매장 벽에는 다양한 종류의 화분들이 진열되어 있다.
2 작은 선인장과 다육이들이 가득하다.
3 조은영 작가가 집필한 「런던의 플로리스트」

― 저는 원래 경영학을 전공하고 평범한 회사에서 근무를 하고 있었어요. 그런데 직장생활을 하면서 이건 내가 원하던 일도 아니고 좋아하는 일도 아니라는 생각이 들었어요. 그래서 나에게 맞는 다른 일을 찾으려 여러 분야를 기웃거렸죠. 그러다 푸드 스타일에 관심이 생겨 공부를 시작했는데 플라워는 테이블 세팅이나 스타일링에 필요한 준비과정이라 주말마다 레슨을 받게 되었어요. 그렇게 플라워 레슨을 받다보니 꽃을 보고 만지는 게 너무 행복한 거예요. 그렇지만 푸드 스타일링은 플라워만이 아니라 요리도 배워야 하기 때문에 새로운 고민에 빠지게 되었지요. 메인으로 시작한 푸드 스타일보다는 서브로 했던 플라워 쪽이 더 즐겁더라고요. 그래서 그때부터 플라워 스타일링을 본격적으로 배우기 시작했어요. 그때가 99년도였으니 어느덧 18년이나 되었군요.

조은영 작가는 안정된 직장과 생활보다 자신이 원하는 일과 삶을 선택했다. 많은 사람들이 원하는 일을 하며 사는 사람들에 대해 동경을 하는데 이는 안정되고 보장된 삶보다는 도전적이고 새로운 것들을 찾아가는 삶과 그 선택이 멋져 보이기는 하지만 본인은 그럴 자신이 없기 때문이다. 그런 그들에게 그들의 도전적이고 모험적인 삶은 늘 꿈꾸는 삶이다.

— 영국에서 많은 활동들을 하셨다고 들었는데 어떻게 영국으로 가신 거예요?

— 당시 플라워 레슨을 해주시던 선생님이 영국의 대표적인 플라워 스쿨 '콘스탄스 스프라이(Constance Spry)'에서 공부한 분이었는데 그때 자연스럽게 영국의 플라워 스타일을 접하게 되었어요. 그리고는 책을 보며 다른 나라의 스타일도 접하게 되었는데, 그중 영국의 내추럴하고 임팩트 있는 느낌이 너무 좋았죠. 그래서 '런던으로 가자!'고 마음먹게 되었어요. 그리고는 비행기 티켓과 영국에서 어학연수 받을 학교까지 모두 등록해두었지요. 그런 뒤에 부모님께 런던으로 떠나겠다고 말씀드렸더니 아주 완강히 반대를 하시는 거예요. 당연했어요. 딸이 안정된 직장과 삶을 뒤로한 채, 잘 다니던 직장을 그만두고 당시에는 잘 알려지지도 않은 플로리스트가 되겠다며 먼 타국으로 떠나겠다고 이야기를 하니 못 미더울 만도 하셨겠죠. 하지만 한번 결심한 이상 꼭 가야만 했어요. 그래서 부모님 도움은 받지 않겠다며 악착같이 수업비용 외의 돈을 모아 단 6개월이라도 좋으니 다녀오겠다고 결심하고 부모님을 설득했어요. 결국 꿈과 계획을 들으시고는 어렵게 허락해주셨지요. 그렇게 준비를 마치고 나서야 런던으로 떠날 수 있었어요.

— 결국 선생님의 열정과 절박함이 부모님을 설득시킨 것이군요. 정말 우여곡절 끝에 어렵게 런던으로 가셨는데 막상 런던에 가셔도 쉽지는 않으셨을 것 같아요.

— 정말 쉽지 않았지요. 일단 영어도 잘 못하는 동양의 아이가 혼자서 영국에서 살 집을 구하러 다니고 학교를 선택하고 모든 것을 스스로 해결해야 하는 점들이 어려웠어요. 그리고 부모님의 경제적 도움을 받지 않겠다며 갔었지만 살인적인 물가에 끝내 도움을 요청했었지요. 그런데 엄마는 '네가 가고 싶어 간 유학이고 하고 싶어 하는 공부니 스스로 해결해라'라고 거절하는 거예요. 날벼락을 맞은 기분이었죠. 그때는 부모님에 대한 섭섭함이 컸었지만 오히려 그 덕분에 더 단단히 마음먹고 강하게 지낼 수가 있었어요. 그렇게 어학연수 4개월을 마치고 나서 플라워 스쿨인 콘스탄스 스프라이에서 학교생활을 했어요. 그리고는 워크 익스피리언스(인턴쉽)를 통해 영국에서 워크퍼밋(외국인 취업허가)을 얻어 일을 하게 되었고요. 그때는 정말 생각지도 못했어요. 6개월만이라도 살아보자는 마음으로 갔는데 9년을 살다오게 될 줄은요. 이 모든 일이 제게는 꿈같은 일이었고, 어려운 길이었지만 너무나 훌륭한 선택이었다고 생각해요.

조은영 작가는 영국에서의 이야기를 정리해서 간단히 말했지만 그녀가 집필한 『런던의 플로리스트』를 읽고서는 정말 엄청난 모험과 용기가 필요한 삶을 살았구나 하는 생각을 하게 되었다. 그녀의 이야기를 읽다 보니 어느 것 하나 쉬운 일이 없었다. 낯선 타국 땅에서 자신의 꿈을 위해 역경을 극복하고, 노력하며 도전하는 그녀의 삶은 그야말로 눈부시게 아름다웠다. 플로리스트라는 직업이 보기에는 단순히 좋은 환경에서 좋은 음악을 들으며 예쁜 꽃을 만지는 우아한 직업이라고 생각하는 사람도 있을지 모르겠다. 그러나 사실 플로리스

트는 새벽에 일어나 꽃시장에 가야하고 부지런해야 싱싱하고 좋은 소재들을 고를 수 있다. 그리고는 그것들을 옮기고 작업하는 데에는 힘과 체력도 중요하며 거친 일들도 상당히 많다. 제한된 예산 안에서 얼마큼 창의적으로 만들며 고객의 만족도를 높이는가에 대한 신경도 써야 하기 때문에 보이는 이미지와는 다르게 꽃을 다루는 일은 그리 우아하지도 않고 쉽지도 않다. 그런 부분들을 남자들과 경쟁해야 하는 것도 결코 쉬운 일이 아니었으리라.

그럼에도 영국에서 '모이세 스티븐슨', '풀브룩 앤 골드', '맥퀸즈' 같은 대표적 플라워 회사에서 플로리스트로 활약했으며 한국인 최초로 플로리스트 총괄 매니저까지 되었다. 또 찰스 황태자의 퍼스널 플라워와 매거진의 마티 플라워,

요르단 왕비의 런던 하우스 플라워를 담당했으며 케이트 모스, 톰 포드, 엘 맥
퍼슨, 카일리 미노그 등 세계적인 셀러브리티의 플라워 스타일링을 담당하며
활동들을 이어나갔다.

— 영국에서 정말 대단한 활동들을 하고 오셨는데 한국에는 언제 돌아오신 거예요?

— 2010년 7월 10일이었나? 그쯤 돌아왔어요.

— 아무리 외국에서 많은 활동을 하셨어도 한국에 돌아오자마자 자리 잡기까
지는 상당히 시간이 걸리셨을 것 같은데 어떠셨나요?

— 뭐. 처음에는 그랬어요. 일단 작업실 겸 수업할 공간이 필요해서 부동산에
여러 곳을 알아보다가 지금의 스튜디오를 얻게 되었어요. 제가 얻기 전부
터 스튜디오로 쓰던 곳이라 공간이 마음에 들었어요. 그리고는 조금씩 정
리하며 개인작업들을 해갔어요. 제가 SNS 같은 것들을 잘 안 해서 그 대신
전문성을 살려 비주얼적인 부분들을 좀 더 신경을 써 나갔지요. 영국에서
만났거나 제 활동을 알고 계신 분들도 주문을 주시고요. 그러다가 우연한
기회에 『런던의 플로리스트』 책을 내게 되면서 많은 분들이 제 활동과 작업
에 대해 알게 되셨어요. 그리고 잡지사나 칼럼 등에 기고하면서 덩달아 주
문량도 늘게 되면서 2015년에 플라워숍도 오픈하게 되었지요.

— 플라워 스타일링을 하시면서 기억에 남는 일이나 사람이 있으세요?

— 예전에 고등학교를 다니던 친구가 꽃을 배우겠다며 찾아온 적이 있었어요.
고등학교를 졸업하면 바로 대학 진학을 하지 않고 플라워 스타일링을 하고

싶어 했죠. 저는 그 친구에게 '희망만으로 이루어지지 않아'라고 얘기하면서 공부를 하고 대학 진학을 해서 꿈을 계획하고 실천할 수 있는 경제적 여유를 마련할 준비가 필요하다고 알려주었어요. 그리고 시간이 흘러 얼마 전에 직장인이 되었다고 수업을 들으러 왔더라고요. 너무 반가웠지요. '내 말 한마디가 다른 사람에게 길잡이가 되어줄 수 있구나'하는 생각을 하게 되었어요. 기억에 남는 일이 하나 더 있는데 신혼부부의 야외 결혼식에 사용될 아치를 주문받은 적이 있었어요. 다른 결혼 준비는 생략하거나 소소하게 준비하면서 아치를 만드는데 큰 비용을 지불했지요. 그들에게는 아치가 그만한 가치가 있다고 여겼던 거 같아요. 소박하지만 예쁜 결혼식이었던 게 생각나네요.

— 선생님이 그분들의 아름다운 추억 한 조각을 만들어주신 셈이네요. 선생님은 플로리스트라는 직업이 한국에 정착하기 전부터 일을 해오셨는데 플로리스트를 꿈꾸고 계획하는 분들에게 선배로서 해주실 조언 같은 게 있을까요?

— 저는 처음에 평생 하고 싶은 일을 찾아 시작한 게 바로 이 일이었어요. 그만큼 절박했기에 '돌아갈 곳이 없다'고 생각하고 이 일을 계속해서 할 수 있었던 거 같아요. 플라워 스타일링은 비전이 있고 가치 있는 일이지만 무작정 계획도 없이 전업을 하는 것은 무책임한 일이라고 생각해요. 스튜디오도, 숍도 물론 갖는 것도 쉽지 않은 일이기는 하지만 더 어려운 건 그것들을 유지하는 것이에요. 그것들을 유지하기 위해서는 부단히, 끊임없이 노력해야 하고, 또 새로운 것들을 찾아야만 해요. 본업과 본모습에 충실하게 노력하면서 구체적인 계획을 가지고 인생을 설계해야 합니다. 그래야 꿈이 보다 현실적으로 다가올 거예요.

조은영 작가는 충분히 현실적이면서 도움이 되는 이야기를 해주었다. 많은 사람들이 꿈을 이야기하지만 그 꿈은 막연하고 구체적이지 않다. 돈벌이가 안 된다는 이유로 '좋아하는 것을 하

면서 사는 일은 꿈같은 일이야'라고 말하지만 가만히 생각해보면 그 꿈같
은 일을 현재 열심히 하며 잘 살고 있는 사람들도 있다. 자신이 정말 원하
고 꿈꾸는 일이라면 막연히 어려운 일이라고 포기하기보다는, 또 꿈에 도
전한다며 무작정 하던 일들을 모두 그만두고 뛰어들기보다는 현재 자신의
삶에 충실히 하면서 목표로 하는 새로운 것들을 찾아 구체적인 계획을 세
워 병행해야 미래와 발전이 있다. 어쩌면 그 길은 아주 어렵고 외로우며 힘
든 길일지도 모르나 꿈을 이룰 수 있는 길이 될 것이다.

episode

17

프랑스 꽃자수 짱양의
스티치 테이블

장혜윤 대표

키워드 | 프랑스 자수, 손바느질, 공예
블로그 | blog.naver.com/berry2025
이메일 | berry2025@naver.com

블로그를 운영해온 지 어느덧 10년이 훌쩍 지났다. 처음에는 그저 남들과 같이 개인적인 SNS 창구로 사용하면서 작업물들을 하나씩 올리던 것에 지나지 않았는데 지금은 블로그를 통해서 다양하고 많은 활동들을 하게 되었다. 그러면서 많은 이웃들을 만나고 교류하면서 장혜윤 대표를 알게 되었다. 장혜윤 대표는 드로잉을 즐기며 프랑스 자수로 다양한 작품 활동을 하고 있는 꽃자수 짱양, 스티치 테이블의 예술가이다.

— 이번에 작업실을 새로 하나 얻었답니다. 호호.

— 오! 정말 축하드려요. 프랑스 자수라. 어떻게 작업하시는지 궁금한데 언제 초대해주세요.

— 물론이죠. 아직 오픈 준비 중이기는 하지만 정리되는 대로 곧 뵈어요!

온라인으로 나누던 이야기는 한 달 뒤에 약속이 되었고 곧 장혜윤 대표를 만나게 되었다. 처음 작업실 위치가 경기도 고양시라고 해서 거리가 멀 것이라 생각했는데 홍대에서 경의중앙선을 이용하니 30분도 채 되지 않는 가까운 거리였다. 오히려 서울의 다른 여느 지역보다 가까워 찾아가기가 수월했다. 능곡역에 도착해서 역사 밖으로 나오니 빌딩과 상가들로 빽빽이 채워진 도심과는 달리 한적한 서울 근교의 모습에 왠지 마음이 포근하고 정겹게 느껴졌다. 능곡역 맞은편 상가에 들어서니 제일 반짝거리는 상점 하나가 눈에 들어온다. 내부의 모습이 훤히 보이는 통유리 너머 아주머니 한분이 유심히 소품들을 보고 있었고 그 옆으로 낯익은 얼굴이 보였다.

— 안녕하세요. 오랜만이네요. 잘 지내셨죠?

— 오! 상진님 반가워요. 어서 오세요.

— 바쁘신데 제가 방해가 된 거 아니에요?

— 아니에요. 이렇게 찾아주셔서 제가 고맙지요.

상냥하게 맞아주는 장혜윤 대표는 얼굴에 즐거움과 행복함이 가득해 보였다. 그녀가 손님에게 안내를 하는 동안 나는 천천히 작업실을 둘러보았다. 유리 전관 앞에는 전시용 테이블에 예쁘게 잘 만들어놓은 소품들이 가지런히 진열되어 있었고 왼쪽 벽 옆에는 분홍색의 문짝 하나가 벽에 기대어 있었다. 벽에는 직접 한 땀 한 땀 수놓은 자수 패턴들로 가득한 패브릭 포스터들이 붙어 있

고, 책장에는 장혜윤 대표가 즐겨보는 드로잉과 자수에 관련된 책들이 진열되어 있었다. 작업실 곳곳에 그녀의 손길이 닿지 않은 곳이 없었다. 정성이 가득한 공간이라는 게 느껴졌다.

— 와! 정말 아늑하고 아기자기한 느낌이네요. 곳곳에 짱양님의 애정 가득한 손길이 느껴져요. 예쁜 자수들도 인상적이고요.

— 감사해요. 아직 작업실이 자리 잡으려면 좀 더 시간이 걸릴 것 같아요.

— 자수는 어떻게 시작하신 거예요?

— 예전에는 회계쪽 일을 하고 있었어요. 뭐, 일을 하고는 있었지만 제가 좋아하거나 딱히 하고 싶던 일은 아니었지요. 그러다가 결혼을 하면서 일을 그만두고 아이를 낳고 키우다 보니 개인적인 시간들이 필요했어요. 그래서 하고 싶은 일들을 찾아보면서 이것저것 조금씩 해보고 있었지요. 그때 드로잉에도 관심이 있어서 그림도 그리고 블로그도 하다가 상진님도 알게 된 거예요. 그러던 중 예전부터 한번 배워보고 싶던 수업이 있었는데 선생님이 유명하신 분이어서 그런지 항상 자리가 없다가 우연히 생긴 공석이 있어서 제가 수강을 할 수가 있었어요. 그게 프랑스 자수 수업이었어요. 그렇게 수업을 듣고 나니 생각보다 훨씬 재미있고 관심이 가더라고요. 그렇게 프랑스 자수를 시작하게 되었어요.

많은 예술가들을 만나면서 공통점이 있다면 그들 모두 평범했던 자신의 삶에 안주하지 않고 새로운 것들과 하고 싶은 것들을 찾아 끊임없이 노력해왔다는

197

것이다. 공부를 하고 전공을 선택하고 대학을 나왔지만 막연히 전공과 연계
되어 할 수 있는 일들은 생각보다 많지가 않다는 것을 깨닫게 된다. 생계를 위
해 이런저런 일들을 하다 보니 원래의 꿈과는 멀어져 있는 자신을 발견하지만,
새로운 것들을 시작하기에는 시간적, 경제적 여유가 없기에 실패에 대한 막연
한 두려움이 따라온다. 거기에 내가 어떤 것을 좋아하고 하고 싶어 하는지 확

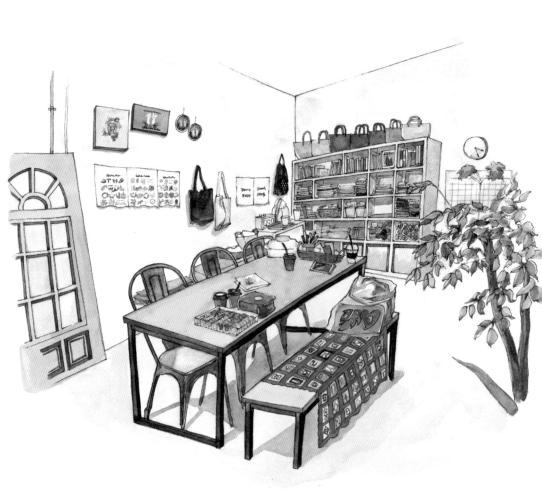

▶ 프랑스 자수로 만든 소품들

신이 없다면 그것들은 그저 꿈같은 이야기일 뿐이다. 그렇기에 그들에게 하고 싶은 일을 하며 사는 사람들은 부럽고 이상적인 삶을 사는 존재가 된다. 그런데 사람들이 잊고 있는 사실이 한 가지 있다. 원하던 일들을 하며 사는 사람들은 나와는 다른 부류의 사람이 아니라 똑같은 사람들이라는 것이다. 그들도 예전에는 나와 같이 공부를 하고, 학교를 다니고, 직장을 다녔던 사람들이다. 다만 그들은 자신이 무엇을 좋아하고 하고 싶은지를 찾아 방황을 하다 결국 그것을 찾아내어 시간을 투자하고 끊임없이 공부하여 현재의 위치에 이른 것이다. 물론 자신이 꿈꾸는 일들을 하기 위해서는 경제적인 부분도 뒷받침되어야 하기에 그 수단으로 본업에도 충실히 임해왔을 것이다.

— 저는 자수 공방은 처음인데 다시 봐도 작업실이 아늑하고 애정 어린 손길이 가득 느껴지네요. 그래도 육아도 하면서 작업실까지 운영하기는 쉽지 않으셨을 텐데 어떻게 작업실을 얻을 생각을 하셨어요?

— 아는 동생을 만나고 돌아오는 길에 소아과를 지나다가 우연히 지금의 작

업실을 발견했어요. 자수를 하면서 나만의 작업공간이 있으면 좋겠다고 하던 차에 제게는 딱 맞는 공간이었어요. 육아를 하면서 시간을 온전히 활용해서 사용할 수 있는 것들이 많지 않기에 이 작업들과 공간은 제게 안성맞춤이었지요. 아침에 남편을 출근시키고 아이를 어린이집에 보내고 나면 이 공간에서 제 작업들을 해요. 이 일을 시작할 때 우선적으로 생각한 것이 육아에 방해되지 않는 선에서 하고 싶은 일들을 하나씩 해가는 거였어요.

남편을 챙기고 육아를 하며 집안일을 하는 것만으로도 보통사람들은 지칠 만도 한데 그 와중에 자기 시간을 만들어 작업도 해나간다는 이야기를 장혜윤 대표는 담담하게 했다.

— 육아를 하면서 작업하는 것이 쉽지 않으실 텐데 대단하시네요. 작업실을 얻고서 어찌 보면 제일 어려운 부분들이 매달 지불해야 하는 임대료 문제와 운영비용인데 그 부분들은 어떻게 해결하시나요?

— 홍대나 몇몇 지역에서 프랑스 자수에 관심 있는 분들을 모아 클래스를 운영하고 있어요. 또 작업실에 오셔서 진열된 소품들을 보고 주문제작을 의뢰하는 손님들도 있고요. 그렇게 생기는 수익들을 통해 작업실을 운영하고 있습니다.

— 여러 클래스들을 하고 계시다고 듣기는 했는데 어떤 계기로 시작하셨는지 궁금한데요? 저도 드로잉 수업들을 하고 있어서 클래스를 이끌어간다는 게 얼마나 어려운 일인지 잘 알고 있거든요.

─ 처음에 프랑스 자수 수업을 듣고서는 몇 가지 소품들을 만들었는데 지인 이 만든 것들을 보고는 자기도 배워보고 싶다고 알려달라고 하는 거예요. 누군가를 가르쳐본 적도 없고 해서 고민하고 있었는데 그 지인이 시작해볼 수 있게 용기를 주었어요. 그리고는 다른 한 친구까지 데려와서는 함께 클 래스를 하게 되었지요. 클래스를 하다 보니 저도 계속해서 공부를 하게 되 고 이것저것 만들면서 너무 재미있더라고요. 그래서 그 수업을 시작으로 자수의 패턴들을 새로 개발하는 한편 다양한 소품들도 만들게 되었어요. 그리고 생각보다 프랑스 자수에 관심이 있는 분들이 많다는 걸 알게 되면 서 좀 더 다양한 방법들을 통해 클래스를 만들어 운영하게 되었지요.

이야기를 나누다가 다시 작업실을 천천히 둘러보았다. 곳곳에 진열된 소품들 을 보다가 벽에 걸린 아기 발자국 모양의 소품이 눈에 띄었다. 하얀 발자국 밑 으로는 강연화라는 이름이 적혀 있었다.

─ 저 아기 발자국 모양의 자수는 짱양님의 아이 발 모양으로 만들었나 보네요. 색감도 예쁘지만 가족들한테는 특별한 소품이 될 것 같아요.

─ 맞아요. 저희 아이 발 모양으로 만든 소품이에요. 저희 작업실에서만 만날 수 있는 특별한 아이템이랍니다. 아이가 태어났을 때 찍은 발도장을 소품으로 만들어 간직하는 거죠. 나중에 되돌아보면 기념이 되는 소중한 소품이에요. 그래서인지 이 아이템에 관심 있는 분들도 많고 아기 엄마들이 이 소품을 만 드는 클래스에 관심이 많으세요.

— 정말 그렇겠어요. 아이들은 금세 커버리니까 아기 때 발 모양으로 소품을 만들면 오랫동안 두고 추억할 수 있는 기념품이 되겠군요!

장혜윤 대표는 이야기를 나누면서 내내 즐겁고 행복한 얼굴로 이야기를 했다. 가정에 충실하면서도 자신이 원하는 일을 하기에 일상이 즐겁고 행복해 보였다.

— 이제 작업실을 오픈한 지 얼마 안 되었으니 앞으로 하실 일이 정말 많겠어요.

— 아무래도 손으로 하는 일들을 하다 보니 할 일이 많은 것 같아요. 요즘은 퀼트도 배우면서 뜨개질과 접목해 만들 수 있는 새로운 작품들을 연구하고

있어요. 가끔은 새로운 것들을 계속해서 만들어야 하니까 강박증을 느낄 때도 가끔 있지만 기본적으로 즐거워야 이 일을 계속할 수 있다고 생각해요. 그래서 큰 욕심을 부리지 않고 하려고 노력하고 있답니다.

작업자이기에 새로운 것들을 만드는 창작의 어려움을 겪을 수밖에 없지만 그녀는 그것을 극복해가며 자신이 하고 싶은 일을 하면서 삶을 영위해가고 있다. 장혜윤 대표의 미소는 행복하고 즐거운 일상에서 나오는 것이어서 보는 사람들로 하여금 기분이 좋게 만드는 매력이 있다. 그녀에게서 발산되는 긍정적인 에너지는 훌륭한 원동력이며 사람들에게도 즐거움과 행복을 전한다.

종종 주변의 지인이나 친구들을 만나면 회사 일들을 이야기하며 자신들이 목표로 했던 것들과는 다른 삶을 사는 것에 대해 현실적인 어려움을 토로하기도 한다. 그럴 때마다 그들은 내게 부러운 시선으로 '너는 네가 하고 싶어 하는 일을 하면서 먹고살 수 있으니 좋겠다'고 이야기를 하는데 그럴 때마다 나는 그들에게 해주는 이야기가 있다. '네가 지금 하는 일들을 50세가 넘어서도 이어서 할 자신이 없다면, 지금 하는 일들과 함께 새로운 길들을 찾아야해. 그렇게 준비하다 보면 언젠가 그 길을 걷게 될꺼야.'라고 말이다. 지금 내가 하는 일들이 만족스럽지 못한다면 만족하고 행복할 수 있는 방법들을 찾아야 한다. 물론 현실은 그리 녹록하지만은 않겠지만 그럼에도 스스로에게 끊임없이 묻고 찾아가야 한다.

바로 자신의 인생이기 때문에.

자유문화의 상징
독립출판서점

헬로인디북스

이보람 대표

키워드 독립출판도서, 서점, 책방
위치 서울시 마포구 동교로46길 33
홈페이지 hello-indiebooks.com

— 여보, 나 고양이 보러 가야겠어!

— 고양이? 웬 고양이?

— 헬로인디북스네 고양이가 새끼를 낳았대. 정말 예쁘던데. 고양이 구경하러
 가야겠어.

아내가 대뜸 고양이를 보러 가겠다고 성화를 부린다. 우리는 연남동에서 활동
하는 몇몇 작가 분들과 상점을 운영하시는 분들과 함께 소셜 네트워크로 서로
의 소식들을 접하고 있는데, 한 달 전 헬로인디북스에서 키우던 고양이가 새끼
를 낳았다는 소식이 올라온 것을 보고는 아내가 당장 고양이를 보러 가겠다며
길을 나섰다. 마침 진행하고 있던 드로잉 수업 중에 독립출판물에 대한 자료
들이 필요하던 터라 나도 서점에 동행했다.

— 안녕하세요. 잘 지내셨죠?

— 네. 어서 오세요.

— 고양이 소식 들었어요. 새끼 고양이 정말 예쁘죠?

— 네. 이제 태어난 지 5주 되었는데 하루가 다르게 커가는 것 같아요.

서점 문을 열고 들어서니 책들을 정리 중이던 주인이 반갑게 인사하며 맞이해
주었다. 그녀가 '헬로인디북스'의 책방지기 이보람 대표다. 이보람 대표가 아내
와 함께 고양이의 안부와 소식들을 나누고 있을 때 데스크 옆으로 새끼 고양

205

이들이 나와서 서로 물고 뜯고 엉켜 뒹굴며 장난을 치며 놀았다. 그 모습을 보던 주변 사람들의 입가에 미소가 지어진다.

— 정말 너무 귀여워요!

아내가 한창 고양이들을 지켜보는 사이 나는 진열장에 꽂혀있는 책들을 이리저리 살펴본다. 진열장과 책꽂이에는 다양한 분야의 많은 독립출판물들이 가지런히 진열되어 있고 나는 그중에 드로잉에 관련된 책들을 찾아보고 있었다.

— 요즘 정말 다양한 콘텐츠들을 주제로 책이 많이 나오는 것 같아요. 특히 드로잉 분야에 새로운 책들이 많이 나오는 것 같은데요?

— 그런가요? 드로잉 분야뿐만 아니라 최근 들어 전체적으로 콘텐츠들의 영역이 넓어지면서 정말 다양하고 많은 이야기가 책으로 만들어지는 것 같더라고요.

평소 관심 있게 보던 드로잉 분야의 책들에 대해 이야기를 하자 이보람 대표는 최근 다양한 콘텐츠의 책들이 입고된다고 말해주었다.

— 얼마 전에 티브이에 독립출판 관련된 프로그램이 생겼던데, 사람들이 점점 관심을 많이 갖는 것 같아요. 참, 그 프로그램 시작할 때 첫 화면에 헬로네 모습이 나오던데 멋지던걸요.

— 네. 프로그램에서 촬영 요청이 왔는데 개인적으로는 좀 더 서점 내부의 모습과 독립출판물들이 소개되었으면 좋았을 텐데 그 부분이 편집되어서 아쉽더라고요.

— 그렇군요. 혹시 다음에 시간 되면 헬로인디북스의 이야기를 좀 들려주실 수 있을까요?

— 그럼요. 다음 주 수요일 오후에 시간이 괜찮으니 그때 오셔서 이야기를 나누어도 좋겠어요.

— 감사합니다. 그럼 수요일에 놀러 오겠습니다.

한창 장난치며 놀던 새끼 고양이들도 지쳤는지 잠자러 들어가면서 아내도 인사를 하고 함께 돌아갔다. 그리고 일주일이 쏜살같이 지나고 약속한 날이 되었다. 화실에서 나와 헬로인디북스까지 걸어가는데 날이 무척이나 화창하다. 화실 옆

공원에서는 녹음이 우거지고 한쪽으로는 시원한 냇물이 흐른다. 냇물 옆으로 꽃들이 피어있고 나뭇잎들은 햇살을 받아 반짝거리는 모습이 기분을 상쾌하게 만들어준다. 정신없이 하루 일과들을 처리하며 지내는 동안 계절은 어느덧 햇살이 따가운 여름이 되어있었다. 서점 오픈전이라 슬그머니 문을 열고 들어갔더니 이보람 대표는 한창 진열장 정리를 하며 오픈 준비를 하고 있었다.

— 안녕하세요. 오픈 준비 중이신가 봐요. 제가 정리 좀 도와드릴까요?

— 상진 씨 오셨어요. 아니에요. 거의 다 끝났어요.

꼼꼼히 정리를 마친 이보람 대표는 시원한 차 한 잔을 내어주었다.

— 더우시죠?

— 이제 완전히 여름이 되어버린 것 같아요.

— 요즘 그래도 손님들 많이 오시죠?

— 네. 연남동이 언론에 알려지면서 많은 분들이 찾아오기도 하고 지나다가 들르기도 해요.

— 다행이네요. 그래도 유동인구가 많으면 매출에도 도움이 될 테니까요.

대화 중에 내가 온 걸 아는지 안쪽에서 고양이가 쪼르르 나와 눈을 끔뻑이더니 다시 제 갈 길로 간다.

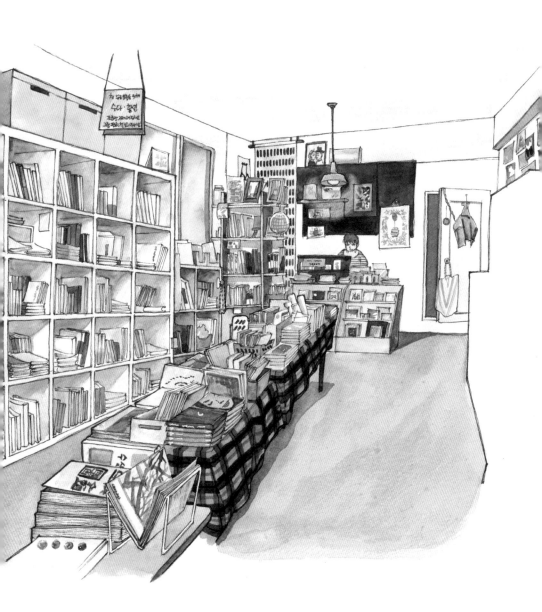

― 그런데 대표님은 그 많은 콘텐츠 중에 왜 독립출판을 선택하신 거예요? 시작하실 당시만도 독립출판이라는 분야는 보통 사람들은 잘 알지도 못하는 그런 생소한 것이었을 텐데요.

― 물론 그랬어요. 시작할 당시만 해도 사람들은 독립출판이라는 분야에 대해서 알지도 못하고 잘 모르니 찾는 사람도 별로 없었지요. 저도 처음부터 독립출판서점을 목표로 시작한 건 아니에요. 헬로인디북스를 운영하기 전에 저는 음악사이트를 만들고 관리하는 일들을 했어요. 그러던 중 예전에 써놓은 제 일기들을 읽어보고 있었는데 내용 중에 독립출판서점을 열심히 다녔던 기록들이 있는 거예요. 시간이 지났는데도 재미있어서 이것으로 콘텐츠를 만들어보면 좋지 않을까 해서 독립출판에 대한 사이트를 만들었죠.

― 독립출판에 대한 사이트요? 그런 게 있는지도 몰랐네요. 분명 그런 게 있으면 여러 사람들이 즐길 수 있는 재미있는 콘텐츠가 되었겠어요.

― 네. 사이트는 책보다는 책을 만드는 사람에 초점이 맞춰져 있었어요. 그래서 카테고리를 책이 아니라 작가별로 설정해두고 작가의 이름을 선택하면 작가가 집필한 책들의 목록이 뜨는 거죠.

― 책보다는 그 책을 제작하는 사람들에 대한 이야기라. 그거 좋은데요? 그렇지만 시스템을 구축하려면 다양한 작가들과 그에 대한 자료들을 수집하는 게 쉽지 않았을 것 같은데요. 직장을 다니면서 이 일까지 하기가 어렵지는 않으셨나요?

― 그것 때문은 아니지만 독립출판 사이트는 일을 그만두고 시작했어요. 일을

그만두고 만들면 금방 만들 줄 알았는데 생각보다 시간이 많이 걸렸어요. 사이트를 시작하기 전에 몇몇 작가 분들과 교류를 하며 네트워크가 어느 정도 형성돼 있었는데 독립출판물 책 뒤에 나온 이메일로 연락을 해서 서른 명 이상의 제작자의 자료를 사이트에 업로드했어요. 그리고 광화문에서 열리는 소소 마켓이라는 프리마켓에 참가하면서 사이트의 홍보와 함께 작가 분들을 섭외했어요.

대화 중에 서점 문이 슬그머니 열리면서 아내가 커피를 들고 나타났다.

— 어. 왔어?

— 커피 드시면서 얘기들 하세요.

— 잘 마실게요. 감사합니다.

— 고양이 보러 왔구먼.

— 난 고양이들하고 놀고 있을 테니 신경 쓰지 말고 얘기해.

새끼 고양이에 푹 빠진 아내는 장난치며 노는 고양이들을 보는 것을 꽤나 좋아했다. 고양이를 좋아하지만 둘 다 밖에서 보내는 시간이 많다 보니 동물을 기르는 게 여의치 않아 그저 보는 것으로 만족해야 했다. 그런 아내에게 헬로인디북스의 새끼 고양이들은 귀엽고 신기한 존재이다. 아내가 고양이를 돌보는 사이에 잠시 끊겼던 이야기를 이어갔다.

— 그럼 헬로인디북스 서점은 어떻게 오픈하신 건가요?

— 사이트를 오픈하고 지내다 보니 공간이 있었으면 좋겠다고 생각했는데, 마침 창전동에 임대료가 저렴한 공간을 발견해서 그곳에 자리를 잡았어요. 그리고는 조금씩 독립출판물에 관심 있는 분들이 찾아오면서 공간이 알려지기 시작했지요. 그렇게 일 년을 보내고 나니 협소한 공간에 비해 책들이 점점 많아져서 이사를 해야 되는 상황이 되었어요. 다른 곳들은 임대료가 비싸기 때문에 들어갈 엄두가 나질 않았고 당시 제 형편으로 구할 수 있는 곳이 많지 않았기에 고민이 많았지요. 그러다가 마침 피노(책방 '피노키오'의 대표)님이 적당한 자리가 있다고 소개를 해주었는데 그곳이 바로 책방 피노키오의 옆인 지금의 헬로인디북스 자리였어요.

책방 피노키오는 그림책 전문서점으로 오랫동안 연남동에서 그 자리를 지키며 헬로인디북스와 함께 골목문화를 형성하며 주변 많은 곳에 도움과 영향을 주었다. 그러나 아쉽게도 이제 연남동에서 피노키오를 볼 수는 없다. 작년에 경주로 이전했다가 몇 주 전 대구로 다시 이전을 하면서 피노키오는 다른 지역에서 활동을 하고 있고 연남동에 있던 피노키오의 자리에는 사슴 책방이 그 뒤를 잇고 있다.

— 요즘 연남동이 언론에 소개가 되면서 유동인구가 부쩍 늘었는데 도움이 되는 것 같으세요?
— 정말 거리에 사람들이 많이 늘었어요. 구경 오시는 손님들도 부쩍 늘고요. 그렇지만 유동인구가 많다고 구매력도 높아지는 건 아니어서 장단점이 있는 것 같아요.

이보람 대표도 주변 상가의 다른 분들과 비슷한 고민을 하고 있었다. 아무래도 오랫동안 연남동에서 지내다 보니 여기저기에서 많은 이야기들을 듣게 되는데, 최근 연남동은 언론에서 보이는 여유롭고 좋은 환경과는 다르게 속앓이를 하고 있다. 연트럴 파크라 불리는 경의선 숲길 공원이 개장을 하면서 주변의 주민들의 삶은 좋아질 것이라 생각했지만 그것도 잠시, 주변의 부동산이 몇 배로 뛰면서 비싼 임대료를 감당키 어려워 떠나가는 사람들이 부쩍 늘고 있다. 그리고 막대한 자본이 흘러들면서 주택가로서 점점 그 기능을 상실하

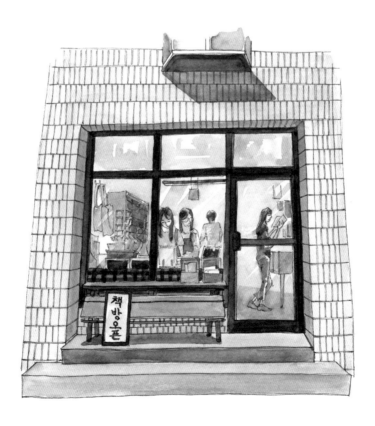

고 많은 유흥주점들이 생겨나고 있으며 연일 계속되는 공사와 취객들의 소음으로 사람들은 어려움을 토로하고 있다. '젠트리피케이션' 현상이 가장 극심한 지역이 바로 요즘의 연남동이다. 언론의 소개 덕분에 유동인구는 몇 배나 늘었지만 늘어난 인구에 비해 구매력은 크게 늘지 않아 상점을 운영하는 자영업자들은 고민이 큰 실정이다.

— 지금 여기에 진열되어 있는 책들만 보아도 엄청난 양인데 이렇게 많은 이야기들 중에 가장 인상적인 책이 있다면 소개 좀 해주시겠어요?

— 인상적인 거요? 음. 그렇다면 전 『록셔리』를 추천해 드릴게요.

— 『록셔리』요?

— 네. 책 제목이 『록셔리』인데요. 제가 인상적으로 본 책 중에 하나예요. 작가분이 상황극처럼 만들어서 이야기를 구성해가는 형식으로 경제적으로 가난한 형편이지만 그 안에서 즐겁고 재미있게 살아가는 모습을 담은 책입니다. 실제로 작가 분을 만났을 때 책에서 보이는 이미지와 실제 작가분의 모습이 똑같아서 기억에 오래 남는 거 같아요. 마침 그 책이 있으니까 보여드릴게요.

이보람 대표는 책장 한편에 있던 책 한 권을 꺼내서 내게 건넸다. 표지에는 『록셔리』라는 제목이 크게 적혀 있었고 내용은 작가가 상정한 상황들을 한 컷, 한 컷 다양하고 재미있는 모습으로 만들었다. 일반적으로 사람들은 가난이라는 말을 좋아하지 않는다. 가난으로 인한 궁핍함과 처절함, 그리고 하고 싶은 것들을 마음껏 할 수 없기 때문이다. 그래서 가난에 대해 사람들은 두려움과 분노를 가지고 있다. 그러나 그는 가난에 대해 분노하는 것이 아니라 그 안에서도 찾을 수 있는 즐거움과 행복들이 있다는 것을 이야기한다. 어쩌면 가난을 결정짓는 것은 '돈이 아니라 마음'이라고 이야기하는 것인지도 모른다. 막연히 돈이 많다면 하고 싶은 것들을 마음대로 하며 즐겁고 행복하게 살 수 있을 것이라 생각하지만 실제로 뉴스나 언론을 통해 접한 재벌들의 삶은 그리 행복해 보이지만은 않다. 물론 반대로 끼니를 제대로 이을 수 없을 만큼 가난하다면 그것 또한 행복하지 않은 힘든 삶일 것이다. 가난은 상대적인 것이다. 남들이 부러워할만한 주택을 소유한 사람도 빌딩을 소유한 사람 앞에서는 가난하다고 생각할 수도 있다. 가난을 규정짓는 것이 정말 돈인지 아니면 마음인지 살펴봐야 한다.

― 참, 이것도 저는 굉장히 좋았어요. '쪽 프레스'라는 이름의 출판사인데 말 그대로 한쪽밖에 안 되는 시를 예쁜 일러스트 봉투에 담아 휴대하며 보기 쉽게 만들었어요. 기본적인 형식을 파괴하는 것이라 개인적으로 좋아합니다.

예쁜 일러스트 봉투에 담긴 시 한 편. 책이나 다이어리 사이에 껴 놓아도 좋을

만큼 간편하지만 내용은 훌륭한 그런 콘텐츠이다. 가볍게 보관할 수 있는 나만의 시 한 편이라. 멋지지 않은가.

— 독립출판에 대해 사람들이 점점 인지를 하면서 관심도 함께 커져가는 것 같아요. 독립출판 서점을 운영하는 운영자의 입장에서 앞으로 어떤 책들이 만들어지면 좋을까요?

— 점점 다양한 콘텐츠들이 등장하면서 그 양도 확연히 늘고 있어요. 하지만 크게 볼 때에는 비슷한 종류의 책들이 많은 것 같아요. 물론 책 한 권 만드는 일이 너무나 어려운 일이지만 조금 더 개성 있고 자신의 이야기가 담백하게 담긴 그런 책들이 많아졌으면 좋겠어요. 내 책을 읽어주는 단 한 명을 위한 특별한 책처럼 말이죠.

— 내 책을 읽어주는 단 한 명을 위한 특별한 책이라. 그거 멋진데요? 앞으로 헬로인디북스는 어떤 모습이 되어갈까요?

— 전 현상유지만 되었으면 좋겠어요. 그런데 어떤 분이 그러시더라고요. 현상유지를 하기 위해서는 발전이 있어야 한다고. 앞으로 더 많은 이야기를 소개하면서 다양한 콘텐츠를 대중에게 선보일 수 있으면 좋겠어요.

다양한 이야기와 콘텐츠를 선보이고 싶다는 이보람 대표의 말이 헬로인디북스가 앞으로 나아가야 할 방향을 보여주는 것 같았다. 최근 독립출판이 대중에게 알려지며 관심을 갖기 시작했는데 독립출판에 대해 잘못 인식하고 있는 사람들도 있기에 그 핵심을 명확히 알아야 한다. 출판사를 통해서는 할 수 없

는 이야기들과 형식들을 제한 없이 자유롭게 표현하는 독립된 출판물들. 그것이 독립출판이다. 그리고 그 독립출판문화를 알리는 것이 헬로인디북스의 역할이라고 이보람 대표는 말하고 있다. 오랫동안 헬로인디북스를 통해 독립출판문화가 널리 알려져서 다양하고 재미있는 콘텐츠들을 만나볼 수 있으면 좋겠다는 바람이 든다.

집을 그리는
건축가의 답사기

그리드 에이

박정연 건축사

키워드	건축사, 건축설계, 어반 스케치
위치	경기도 용인시 기흥구 구갈로28번길 23 명지빌딩 3층
홈페이지	grid-a.net

박정연 소장을 처음 만난 건 3년 전 드로잉 모임에서였다. 그림쟁이 몇 명이 모여 함께 그림을 그리기도 하고 그린 것들을 나누어보기도 하는데 그 자리에 박정연 소장도 참여하고 있었다. 집을 그리고 짓는 건축가로 곳곳의 건축물들을 스케치하고 역사에 대해 서술하던 그의 작업들은 매우 인상적이었다. 그 이후 종종 드로잉 모임과 온라인 활동으로 만나게 되면서 우리는 친숙한 이웃이 되었다.

그를 만나러 가기 위해 용인으로 향했다. 장마가 시작되는 시기여서 며칠 전부터 날이 좋지는 않았지만 흐린 날은 화창한 날과는 다른 분위기와 감성을 불러일으킨다. 열차 창밖으로 무채색 하늘과 촉촉이 젖은 도시가 스치듯 지나쳐간다. 왠지 진한 향수를 불러오는 그런 풍경. 사무소까지의 여정이 짧은 여행처럼 느껴진다. 기흥역에 도착해서 휴대폰 속 지도를 보고는 5분 여정도 걷자 건축사 사무소에 도착했다. 예전 같았으면 지도를 펼쳐 들고 번지수를 일일이 확인해서 찾아갔을 텐데 종종 발전된 문명 속의 소프트웨어에 감사할 때가 생긴다. 상가건물 3층에 올라가니 Grid-A 간판이 보여 현관문을 살짝 열고 들어갔다.

— 안녕하세요.

— 상진님 오셨어요? 찾아오시느라 고생 많으셨네요.

— 고생은요. 오히려 여행하는 것 같은 기분이 들어 좋았는걸요.

박정연 소장이 현관으로 마중 나와 반갑게 맞아주었다.

1 Grid-A 건축사 사무소의 입구
2 설계도면이 곳곳에 붙어있는 사무실

— 오랜만이네요. 그동안 잘 지내셨죠?

— 네. 일한다고 정신없이 지냈지요.

— 온라인으로 사무실 이전하셨다는 소식은 들었는데 이제야 와보네요. 사진
으로는 보았지만, 직접 보니 사무실이 정말 좋은데요?

— 감사합니다.

입구에 들어서니 그리드에이 건축사 사무소의 간판과 함께 그 옆으로 집 모양
의 조형물들이 장식장에 칸칸이 전시되어 있다. 현관을 지나 사무실에 들어서
면 오른쪽으로는 널찍한 공간에 도시적 느낌의 조명등과 길게 배치된 테이블,
그리고 테이블 위로 늘어선 컴퓨터들이 건축에 관계된 일을 하는 사무소의 분
위기를 만들어 준다. 반대로 왼쪽 편에는 사무실에 사용된 주광색의 조명등과
반대로 노란 조명등이 따뜻하고 편안한 분위기를 만들어 주고 있었고 원목 테
이블과 미니 홈바, 그리고 싱크대 등 휴게공간이 잘 정비되어 있었다. 박정연
소장은 자신의 방으로 안내했다.

— 이쪽으로 오셔서 편히 앉으세요.

— 감사합니다. 사무실이 참 넓네요. 먼저 사용하시던 사무실보다 엄청 좋아 졌는데요?

— 가까운 곳에 좋은 장소가 있어서 옮겼는데 환경은 훨씬 나아진 거 같아요.

— 그렇군요. 그런데 소장님은 그 많은 직업 중에 왜 건축가를 선택하셨나요? 이유가 궁금한데요?

— 어릴 때였어요. 부모님과 거리를 지나다가 거리의 악사를 본 거예요. 그때 그 모습이 너무 멋져 보여서 바이올린을 배우게 되었어요. 또 그림 그리는 데에도 흥미가 있어서 미술을 배우기도 하고요. 그만큼 예술분야에 대해 어릴 적부터 관심도 많고 좋아하기도 했죠.

— 그럼 예술가를 직업으로 삼으셨어야 하는 거 아니에요?

— 아버지가 물리학자셨거든요. 그런 아버지의 영향을 받아 어릴 적부터 자 연스럽게 과학책들을 접하게 되면서 고등학교에서도 이과로 진학했어요. 그때 누군가 이런 이야기를 했어요. '예술과 이과의 결합이 바로 건축이다.' 그래서 건축가가 되기로 생각했지요.

멋스러운 표현이었다. 예술과 결합된 이과의 산물이 건축이라니. 어떻게 그런 생각을 했을까. 세밀하고 정확한 계산으로 설계를 하고 거기에 창의적인 디자 인을 덧입히는 것이 건축가의 역할이라는 것이다.

— 그래도 건축을 전공했다고 해서 누구나 건축가가 되는 건 아니잖아요. 건축 관계 일이 야근과 철야를 밥 먹듯이 하면서 현장일도 함께 알아야 한다고 들었습니다. 분명 어려움이 뒤따랐을 것 같은데 어떻게 극복하고 지금까지 같은 일을 하고 계신 거예요?

— 물론 어렵기는 합니다. 건축과를 졸업하고 이 일을 시작했던 사람들이 삼분의 일만 남는다는 말이 있을 정도니까요. 저는 자연스럽게 건축가의 길로 들어섰지만 어렵다고 해서 중도포기를 하고 싶지는 않았어요. 건축 외의 일을 하면 왠지 일탈을 하는 기분이 들 것 같거든요. 그리고 무엇보다 만들어진 결과물들을 보면서 보람을 느끼죠. 화가가 2D로 표현하는 직업이라면 건축가는 3D로 표현하는 직업이에요. 과정은 어렵지만 완성된 건축물들을 보면서 성취감을 얻어요.

223

1 공사현장에 사용되는 다양한 색상의 벽돌들
2 3D 프린팅으로 만든 조형물

작가에게 작품은 '자식과도 같다'고 표현한다. 물론 사람과는 비교할 수는 없겠지만 그만큼 작품은 하나하나 작가의 손으로 만들어지는 분신과도 같은 존재인 것이다. 건축가에게는 건축물이 그럴 것이고.

— 물론 소장님도 개업을 하기 전에 직장을 다니셨을 텐데요. 내 사업을 해보고 싶다고 생각하신 계기가 있으세요?

— 물론 저도 직장생활을 했고 몇 번의 회사를 다니다가 개업을 하게 되었어요. 처음 일했던 회사는 업계에서 유명한 곳이었어요. 그곳에서 다양한 실무경험

▶ Grid-A 건축사 사무소 내부

들을 쌓았죠. 건설사와 시공사의 미묘한 줄다리기에 어떻게 대응해야 하는지
도 그때부터 알게 되었어요. 그리고 다음 직장으로 이직을 하고 나서 건축사
자격증을 땄어요. 그때가 2013년쯤이었을 거예요.

대단한 사람이라는 생각이 들었다. 주변의 건축가들에게서 건축사 시험
이 어렵다는 이야기를 들었다. 세 번의 시험을 보아야 하고 실기시험에는
9시간동안 설계도를 그린다고 했다. 시험 때마다 상위 10% 성적의 사람
들만 합격한다는 그 어려운 시험을 박정연 소장은 30대 초반의 나이에
합격을 하고 건축사 자격증을 취득했다.

— 정말 어려운 시험이라고 들었는데 대단하시네요.

— 그때 실무경력이 5년 이상인 사람만 시험을 볼 수 있는 자격이 주어졌는데
 3년 만에 합격을 했어요. 어렵지만 손으로 그리는데 매력이 있기 때문에
 이 일을 계속하고 싶었죠.

— 직원으로 일을 할 때와 대표로서 사업을 운영하는 입장은 많이 다를 텐데
 어려움들은 어떻게 해결하셨나요?

— 세 번째로 이직을 했던 직장에서는 어쩌다 보니 대표 역할을 하게 되었어요.
 그러다 보니 행정적인 것과 세법, 그리고 시스템이 운영되는 방법들을 알아
 야만 했지요. 그때 익혀두었던 것들이 후에 제 사업을 시작했을 때 큰 도움
 이 되었어요.

이야기를 나누는 사이 갑자기 어디에선가 후두두둑 하는 소리가 들려왔다. 가만 보니 창밖으로 굵은 빗줄기가 세차게 내리기 시작했다. 작업실에 올 때부터 날이 흐리더니 결국 비가 매섭게 쏟아져 내린다.

— 비가 올 것 같더라니. 결국 쏟아지네요.

— 그러게요. 이제 상마철이라 낭분산 비가 계속해서 온다고 하녀군요. 먼서는 너무 가뭄이 길어서 걱정했는데 이제는 홍수가 날까 걱정이네요. 적당히 내려야 할 텐데요.

우리는 커피 한잔을 들이켜고는 마저 하던 이야기를 이어나갔다.

— 지금까지 수많은 건물들을 그리고 짓고 하셨는데 가장 기억에 남는 건축물이 있으세요?

— 기억에 남는 건축물이요? 지금 연남동에 짓고 있는 건물이 그런 거 같아요.

— 연남동이요?

전혀 생각지도 못한 동네의 이름이 나오자 깜짝 놀랐다. 그 많은 지역과 동네 중에 내가 사는 연남동에 지은 건축물이라니.

— 지금 연남동에 건물을 하나 짓고 있는데 신축은 아니고 재건축을 하고 있어요. 그런데 그 작업 과정이 복잡하거든요. 용도변경, 증축, 대수선 등 리노베이션이

많은 까다로운 작업이 필요한 건물이죠. 그러다 보니 한 건물을 지으면서 다양한 작업들과 경험들을 쌓을 수가 있지요.

― 다양한 작업들을 할 수 있어서 좋으신 거군요. 건축 일 말고도 강연이나 연재 같은 다양한 일들도 하고 계시다고 들었어요.

― 맞아요. 얼마 전까지 남서울대학교에서 겸임교수와 외래교수를 하고 있었어요. 올해에는 진행하고 있는 일들이 많아서 잠시 쉬고 있고요. 그 밖에도 건축세계나 웹진 같은 매거진에서 연재들을 하고 있습니다.

― 회사 일만도 많으실 텐데 정말 바쁘시겠어요.

― 가족들한테 미안하죠. 뭐.

박정연 소장은 한 가정의 남편이자 아이 둘을 키우고 있는 가장이기도 하다. 평일과 주말 가릴 것 없이 많은 일들을 하다 보니 어쩔 수 없이 가족과 함께하는 시간들이 부족할 수밖에 없다. 아내와 아이들에게 항상 미안함이 크다고 했다. 이야기를 듣고 있다 보니 내 이야기같이 들렸다. 매일 눈뜨자마자 책상에 앉아서 작업하는 것으로 하루를 시작해서 수업들을 하고 잠들기 직전까지 책상에 앉아 작업을 하다가 하루를 마감을 한다. 매일 작업에만 파묻혀 지내다 보니 함께 많은 시간을 보내지 못하는 아내에게 미안한 마음이 든다.

― 지금 학생들 중에도 건축가를 꿈꾸는 친구들이 있겠지요. 또 학교를 졸업하고 이제 막 건축 일을 시작하는 청년들도 있을 테고요. 그 청년들에게 선배 건축가로서 해줄 수 있는 조언 같은 게 있으신가요?

― 미디어에서 소개되는 건축가의 모습은 이상적인 것들이 많아요. 하지만 저는 실제로 느끼는 현재의 모습에 중점을 두어야 한다고 생각합니다. 일상적인 모습 속에서 다양한 작업들을 통해 경험을 쌓으며 언젠가 찾아올 기회에 대비해야 해요. 건축은 맡겨지는 일입니다. 맡겨진 일을 어떻게 풀어주는가가 건축가의 역할인 거죠.

— 시간이 지나 어떤 모습의 건축가가 되고 싶으세요?

— 어떤 원로 건축가가 이렇게 이야기했어요. '제가 지금껏 지은 건축물 중 가장
 잘 지은 것은 다음에 지을 건물입니다.' 그 마음이 중요하다고 생각해요. 그렇
 게 연세가 많아도 진정한 건축가라면 계속 도전해야 하는 거죠. 저는 핀란드
 의 국민 건축가라고 불리는 알바알토같이 친근하면서도 편안한 건축가로 아
 름다운 공간들을 만들어가고 싶습니다.

그의 대답에서 굳은 신념이 느껴졌다. 집이란 사람들이 육체적, 정신적으
로 기대고 편히 쉴 수 있는 공간이어야 한다. 그리고 건축가는 그런 사람
들의 바람과 편의를 담아서 그들이 살아갈 집을 짓는다. 사람을 위한 집.
박정연 소장은 그런 집들을 그리고 짓는 건축가이다. 이야기를 마치고 돌
아갈 때쯤 되니 어느새 비는 멈춰있었다. 비가 그쳐도 여전히 날은 흐리지
만 가슴이 시원하다. 박정연 소장의 이야기를 들으며 누군가 내가 살아가
는 집과 환경을 생각하는 사람이 있구나하고 생각하니 마음이 따뜻해져
온다. 부디 건축가들의 마음처럼 건물주
들도 이윤보다는 사람을 위한 공간 임
대를 생각해주었으면 좋겠다.

229

episode

20

나의 이야기
이 상 진

이상진 작가

키워드	작가, 어반 스케치, 일상 드로잉
블로그	blog.naver.com/masuking7
페이스북	facebook.com/sangjin.drawinglife

그림을 그리기 시작한 지는 어느덧 20년이 되었다. 그림을 처음 시작할 당시만 해도 나는 그림쟁이 같은 건 되고 싶지 않았다. 어릴 적에 귀가 따 갑게 예술을 하면 굶기 마련이라는 어른들의 이야기를 들어왔던 터라 내가 그림쟁이가 될 거라고는 상상조차 하지 않았다. 지금도 하고 싶은 일을 하며 사는 것이 쉽지 않은 세상이지만 당시에는 너무 힘들고 어렵게만 살아가는 작가들의 이야기를 무수히 들어왔기 때문에 예술을 하면 가난하고 배고프고 힘든 삶을 살게 될 것만 같았다. 그런 이유들로 나는 그림쟁이 따위는 되고 싶지 않았다.

그러던 중 15살 즈음 되었던가. 유복했던 삶은 IMF 금융위기가 터지면서 아버지가 하던 사업이 부도를 맞고 어머니도 당시 운영하던 사업에서 사기를 당하고 주식으로 수십억 원을 탕진하며 가정의 경제사정이 어려워졌다. 그러면서 부모님의 갈등까지 겹쳐지자 나는 무겁고 어두운 마음으로 청소년기를 하루하루 보내고 있었다. 아버지는 매일같이 술을 드시고 들어오셨고 어머니와 여러 가지 이유로 다투었다. 집에 들어가면 아버지는 아버지대로, 어머니는 어머니대로 장남이었던 내게 이런저런 한탄을 늘어놓았다. 성인이 되어서야 '아. 부모님들이 얼마나 힘들었을까. 그때 조금은 이야기를 잘 들어드릴 걸.'하고 조금은 이해가 되었다. 하지만 당시에는 그런 이야기들을 듣고 싶지 않아서 늦은 밤이 될 때까지 집에 들어가지 않고 거리를 배회하고는 했다. 마음은 어둠이 스멀스멀 올라와 점차 잠식해 들어갔고 벽을 쌓아놓고는 벽 뒤의 그림자 속에서 외롭고 고독한 시간을 보내면서 거칠고 공격적이면서 소극적인 사람이 되어가고 있었다. 이후로 어둠은 살아가면서 지치거나 나약해져 있을 때마다 끊임없

231

이 나를 잠식해 들어갔고 좌절하고 포기하게끔 위협을 했다.

그렇게 어둠의 시간을 보내고 있을 무렵 학교에서 그림쟁이 친구들을 만나면서 삶이 조금씩 달라져갔다. 이 친구들은 한 명, 한 명이 범상치 않은 개성과 스타일이 있었고 우리들은 함께 그림을 그리며 작업을 해나갔다. 때로는 내가 다니던 교회 공부방에서, 또 어떤 때에는 친구가 다니던 사찰 내의 사랑방이나 서로의 집을 옮겨 디니며 작업을 하고 결과물들을 마켓에 내어놓고 팔기도 하고 공간을 빌려 전시회를 하기도 했다. 물론 결과가 좋았을 때보다 좋지 않을 때가 더 많았으나 그때 그 시절이 내게는 어둠에서 벗어날 수 있는 유일한 탈출구였고 친구들과 함께 그림을 그리

232

▶ 연남동 경의선 숲길에서 그림 그리는 모습

▶ 20년째 사용 중인 팔레트

233

는 시간이 더없이 즐겁고 행복하게 느껴졌다. 지금 생각하면 그 시간이
친구들과 함께 어울려 그림을 그렸던 가장 아름다운 시간이었다.

부모님의 이혼 후 나는 더욱 그림을 그리는데 집착하며 몰두하게 되었고
어린 시절을 그림 그리는데 미쳐 살다 보니 문득 어느 순간 그렇게 되고
싶지 않던 그림쟁이가 된 나를 발견했다. 고등학교를 졸업한 후, 독립적인
생활을 하자고 결심을 하고는 대학을 다니며 닥치는 대로 아르바이트를
했다. PC방, 텔레마케터, 학생식당 보조, 패스트푸드 가게, 비디오테이프
유통업체, 택배 집하장 아르바이트, 물류센터 포장작업 등 많은 아르바이
트를 해가며 스스로 학비와 생활비를 마련해나갔다. 햄버거 가게에서 일
을 할 때, 사고로 감자 튀기는 기름에 손이 들어가서 화상을 입어 아주 위
험한 상황을 맞이하기도 했으나 다행히 빠른 응급처치 덕분에 큰 상처를
입지는 않았지만 몇 달간은 붕대를 감고 다녀야 했던 적도 있었다.

군대를 전역하고 24살이 되자 집을 나와 독립을 하기로 결심했다. 가출하듯 쪽지를 남겨놓고는 집을 나왔는데, 당시 가지고 있던 것은 배낭과 쇼핑백에 담은 옷 몇 벌 그리고 낡은 지갑 속에 든 15만 원이 전부였다. 짐을 친구 집에 맡겨두고는 찜질방과 친구 집을 오가며 컨설팅 일을 하면서 받은 첫 월급으로 고시원 방을 얻었고 이렇게 얻은 3평 남짓한 고시원 방은 내 능력으로 마련한 첫 번째 집이었다. 그 공간이 내게는 온전히 내가 마음을 놓고 쉴 수 있는 편안하고 아늑한 집이었다. 그 후에 출판사와 광고회사를 다니며 아르바이트까지 병행하여 2년 뒤에는 옥탑방으로 이사를 하고 몇 년 뒤에는 작은 전셋집으로 갈 수 있었다.

서른을 기점으로 나의 인생은 기존과는 다른 전환점을 맞이했다. 광고회사에서 하루 14시간을 일에 매달리며 상담과 디자인, 그리고 제작과 납품까지 모든 과정을 신경 쓰며 6년 남짓을 보내다보니 과로와 스트레스가 극심했다. 일을 하는 만큼 정당한 대우를 받지도 못하고 상사에게 인정받으려, 또 스트레스를 풀려고 직원들과 어울려 마시는 술들이 매일 이어지면서 건강을 위협하는 악순환이 계속되었다. 그러다 갑자기 이런 생각이 들었다.

내가 무엇을 위해 일하는가.
일을 하며 행복하지는 못해도 비참해서는 안 되는 것 아닌가.

나의 모습에 서러워 한참을 펑펑 울었다. 그날 이후 하던 모든 일들을 접어두고 회사에는 사직서를 제출하고 미련 없이 유럽으로 떠났다. 전쟁터 같은 삶에서 벗어나 자신감을 되찾고 마음의 여유를 갖고 싶어 혼자 아

무런 계획 없이 비행기에 올라탔다. 그 여행에서 나는 정말 중요한 것들을 발견하고 얻게 되었다. 코펜하겐과 취리히, 헬싱키를 지나며 넓은 세상 속에서 더없이 자유로운 나를 발견했고 그 안에서 나는 하고 싶은 일들을 하며 살아야겠다고 다짐했다.

한국에 돌아와 그림을 그리며 살기위한 경제적인 수단이 필요해서 몇 가지 일들을 하다가 직장을 구했다. 판촉물을 제작하고 디자인하는 회사였는데 처음 회사에 들어와서는 업무를 익혀가는 과정 중에 기존 직원들의 텃세가 이만저만이 아니었다. 자존심과 마음이 상해서 한때 그만둘까도 생각했지만 사장님과 다른 몇몇 직원들의 도움으로 마음을 바꾸고 버텨보기로 했다. 버티는 것은 자신이 있었다. 내게 재능이라는 것이 있다면 단연 누구보다 잘 버티는 것이라고 생각했다. 아마도 어린 시절의 날들이

나를 그렇게 만들어왔는지도 모르겠다. 그렇게 몇 년을 보내고 나니 텃세를 부리던 직원들은 모두 퇴사를 하고 나는 디자인팀의 장이 되었다.

그 무렵 아내를 만나 결혼을 하면서 연남동에 집을 얻었다. 나에게는 30여 년을 살아온 고향 같은 곳이지만 아내에게는 낯선 동네인지라 함께 동네의 곳곳을 산책삼아 둘러보고는 했는데, 마침 동네에서 열리는 마을시장을 알게 되면서 아내와 나는 각각 그림과 꽃을 소품으로 만들어 꾸준히 참가하게 되었다. 그렇게 3년여쯤 되니 마을시장에서 오며가며 만나는 수많은 셀러들과 운영진을 알게 되고 단골손님들도 생기게 되었다. 덕분에 우리도 마을시장에서 알려지며 방송출연과 인터뷰를 몇 번 하게 되었다. 방송출연 이후 정말 많은 사람들이 우리부부를 알아보고 덕담을 많이 해주기도 했다.

몇 달 후, 우리는 연남동에 작은 카페를 하나 차렸다. 아내의 오랜 숙원이 이루어진 셈이다. 그러나 여전히 나는 직장에 다니는 회사원이었다. 아침에 출근해 저녁 늦게 퇴근해야 했기에 혼자 카페를 꾸려나가야만 했던 아내는 시간이 흐를수록 힘들어하다가 내게 고민을 토로했다. 당시 연남동은 경의선 숲길이 들어서면서 많은 곳들이 바뀌어가고 있었고 제일 많이 들어선 업종이 바로 카페였다. 작은 동네에 카페가 무려 100곳이 넘으니 경쟁이 치열할 만도 했다. 그런 곳에서 임대료와 운영비를 마련하는 것은 결코 쉽지 않은 일이다. 다행이었던 것은 아내는 드라이플라워와 캔들을 제작해서 판매를 했고, 나는 연남동에 집을 얻을 때부터 시작했던 드로잉 강의들을 이어간 것이다. 그러다보니 몇 번의 방송에서 테마카페로 소개되며 연남동의 한자리를 차지하게 되었다.

어느 날 아내는 내게 전업을 할 것이라면 직장을 그만두고 본격적으로 작가활동을 시작하면서 함께 카페를 운영해보면 어떻겠냐고 물었다. 대답할 수가 없었다. 내게는 아주 어려운 선택이었다.

내가 회사를 그만두고 그림 그리는 일로 최소 월급만큼 수익을 낼 수 있을까?

집안의 가장이고 가족이 있기에 쉽게 결정할 수가 없었다. 물론 예전부터 전업 작가를 준비하며 노력해왔지만 목표로 한 시점보다 훨씬 빨랐다. 이렇게 빨리 시작해도 될까하는 고민이 들었다.

그러는 한편, 다른 생각도 들었다.

어차피 전업을 할 것이라면 조금이라도 젊을 때 빨리 시작하는 것이 낫지

237

▶ 볼리비아 우유니 사막에서 그림 그리는 모습

▶ 연남동에서 운영하는 드로잉 전문 화실 '그림과 꽃'

않은가. 나중에 아이를 낳고 그때서야 전업을 하겠다하면 그때 또 다른 경제적 부담감 때문에 더 늦어지게 되는 건 아닐까.

이렇게 생각하니 마음이 한쪽으로 기울었다. 마음을 정하기 가장 어려웠던 부분이 바로 경제적인 부담 때문이었는데 다행히 드로잉 강의들을 하면서 생겼던 수익들이 월급만큼 되었기에 직장을 그만둔다면 겸업으로 하던 드로잉 강의들을 키워보자고 생각했다. 그리고는 직장을 정리하고 본격적으로 준비해오던 작가활동을 시작했다.

지금 돌아보면 그때 했던 선택이 내게는 인생의 방향을 결정짓는 중요한

선택이었던 것 같다. 결국 그 선택 덕분에 나는 직장에 다닐 때보다 더 많은 것들을 얻고 원하는 일을 하며 살게 되었으니 말이다. 하루아침에 하던 일들을 그만두고 다른 일을 한다고 그 일을 자연스럽게 하거나 성공하기는 아주 어렵다. 만약 현재 하고 있는 일들 외에 다른 분야의 미래를 꿈꾸고 있다면 미리 준비를 하고 수익구조를 만들어야 한다. 세상은 결코 내 생각처럼 호락호락 하지 않기에 아무리 준비를 잘 했다고 하더라도 무수한 변수가 생기기 마련이다. 그렇기에 새로운 도전은 늘 모험과 위험이 뒤따른다.

이후 나는 드로잉 작가로서 활발한 활동들을 하고 있다. 몇 번의 방송사와 지역라디오 잡지사에서 취재요청들을 받으며 드로잉이라는 장르를 알리고 있고 드로잉 수업들을 통해 많은 사람들을 만나고 있다. 지금은 카페 대신 화실을 운영하고 있으며 여러 작가들과 수강생들, 그리고 그림을 즐기는 많은 사람들과 함께 즐겁고 행복한 시절을 보내고 있다.

▶ 그림 그릴 때 사용하는 도구들

물론 앞으로의 분명한 목표가 있고 가야할 길도 멀다. 하지만 현재를 즐기며 사람들과 어우러져 함께 가는 것이 중요하다. 보통은 '언제까지 열심히 살고 그 다음부터는 즐기며 살아야지!'라고 목표를 세우기도 하겠지만 목표를 향해가는 길이 즐겁고 행복해야 목표에 도달해서도 더 큰 행복을 영위할 수 있다.

행복은 저장되는 것이 아니다. 그리고 앞으로의 일들이 어떻게 될지는 알 수가 없다. 그러니 미래의 행복을 예견하기보다는 지금을 즐겁고 행복하게 사는 것이 좋지 않을까.

나는 늘 새로운 꿈을 꾼다. 지금껏 크고 작은 꿈들을 이루어왔고 이루어질 때마다 새로운 꿈과 목표들이 생긴다. 경제와 사회적으로 어둡고 어려운 시대에 많은 사람들이 허덕이며 살고 있지만 그럼에도 꿈을 놓아서는 안 된다. 꿈이 있기에 목표를 세울 수 있으며 지금보다 더 나은 내일을 살아갈 수가 있다. 어제보다 나은 오늘, 오늘보다 나은 내일을 만들어 가면 된다. 말처럼 쉬운 일은 절대 아니지만 어렵다고해서 포기하게 되면 새로운 미래를 꿈꿀 수도, 계획할 수도 없게 된다. 꿈꾸는 사람들은 언제나 아름답다. 다만 꿈이 꿈으로만 남지 않게 구체적인 계획을 세워야 꾸었던 꿈이 현실로 다가오게 된다.

지난 시간 동안 많은 예술가들을 만났다. 그들을 만나는 일은 내게 큰 즐거움이었고 행복이었다. 이야기를 나누며 나는 그들의 작업과 삶을 통해 많은 것들을 배우고 깨달았다. 이 이야기는 소위 예술가라 불리는 특별한 사람들의 이야기가 아닌 바로 우리 이웃의 이야기이고, 그 사람들이 각자 자신이 가치 있다고 믿는 일에 헌신하며 어떻게 살아가는가를 보여준다. 내가 만난 그들은 모두 크고 작은 각자의 꿈을 가지고 있고, 그 꿈을 통해 자신의 길들을 개척해 나갔다. 꿈꾸기 어려운 시대를 살아가는 세대들에게 힘겹고 어렵더라도 꿈꾸는 일을 포기하지 말고 살아가야 한다고 말해주고 싶다. 꿈이 있기에 오늘보다 나은 내일을 살아갈 수 있고, 스스로 더 의미 있고 가치 있다고 믿는 일에 도전하며 살아갈 수 있는 것이다. 내가 처해있는 환경과 나이 같은 것은 아무런 상관이 없다.

그러나 꿈을 꾼다고 해서 당장 이루어지는 것은 아니다. 중요한 것은 꿈을 이룰 수 있도록 지금부터 구체적인 계획을 세워 작은 변화를 만들어야 한다. 그 작은 변화의 바람이 종국에는 삶을 바꾸어주는 큰 변화의 바람이 되어준다. 많은 사람들이 하고 싶은 일을 하며 사는 사람들을 부러워한다. '내

가 좋아하는 것으로 먹고살 수는 있을까?'라는 막연한 두려움 때문에 선뜻 그 일을 하기를 주저한다. 그렇지만 아무리 어려운 길이라 할지라도 분명 나보다 먼저 그 길을 걷는 사람들이 있을 것이고 그 어렵다고 느끼는 환경 속에서도 '잘 먹고 잘 사는' 사람들은 분명히 있다. 그렇다면 문제는 내가 정말 그토록 원하던 일이었는가를 생각해보는 것이다.

내가 만난 20명의 예술가들은 그들의 작업과 삶을 사랑하며 누구보다 성실히 살고 있다. 그리고 자신의 작업에 대한 절박함을 가지고 있었다. 그 절박함과 구체적인 계획들이 원하는 일을 하면서 살게 하는 원동력이 되어준다. 그들은 작업과 삶을 통해 사람은 혼자 살아가는 것이 아니라 더불어 살아가야 한다고 이야기한다. 역시 중요한 것은 '사람'이다. 더불어 살아가는 사회. 그것이 어릴 적부터 우리가 도덕책으로부터 배우는 것들이다. 그리고 그들의 작업에 대해 사회는 정당한 가치와 대우를 해주어야 한다. 그것이 최근 언급되는 4차 산업혁명에서 인류가 직업을 잃지 않고 살아갈 수 있는 길이 될지도 모른다.

아직 자신이 무엇을 하고 싶은지, 목표를 정하지 못했다면 스스로에게 시간과 기회를 주어야 한다. 기회는 누군가에게서 얻는 것이 아니라 스스로 찾아야만 하는 것이다. 나를 돌아볼 충분한 시간을 갖은 후에 결정을 해도 늦지 않다. 그런 후에 꿈을 갖고 목표를 세워 계획을 하는 것이다. 그것들을 통해 당신은 지금보다 더 행복하고 만족스러운 내일을 만날 수 있다.

꿈꾸는 사람은 언제나 아름답다!

243